AUDIOVISUAL TRANSLATION: DUBBING AND SUBTITLING

影视翻译与制作

顾铁军 ◎著

图书在版编目(CIP)数据

影视翻译与制作 / 顾铁军著. —北京：北京大学出版社，2023.1
ISBN 978-7-301-33617-5

Ⅰ.①影… Ⅱ.①顾… Ⅲ.①影视艺术 – 译制片 – 翻译 ②电影制作 ③电视节目制作 Ⅳ.① J955 ② G222.3

中国版本图书馆 CIP 数据核字 (2022) 第 222640 号

书　　名	影视翻译与制作 YINGSHI FANYI YU ZHIZUO
著作责任者	顾铁军　著
责任编辑	李　颖
标准书号	ISBN 978-7-301-33617-5
出版发行	北京大学出版社
地　　址	北京市海淀区成府路 205 号　100871
网　　址	http://www.pup.cn　新浪微博：@ 北京大学出版社
电子信箱	evalee1770@sina.com
电　　话	邮购部 010-62752015　发行部 010-62750672　编辑部 010-62754382
印 刷 者	三河市博文印刷有限公司
经 销 者	新华书店 720 毫米 ×1020 毫米　16 开本　12.5 印张　180 千字 2023 年 1 月第 1 版　2023 年 1 月第 1 次印刷
定　　价	68.00 元

未经许可，不得以任何方式复制或抄袭本书之部分或全部内容。
版权所有，侵权必究
举报电话：010-62752024　电子信箱：fd@pup.pku.edu.cn
图书如有印装质量问题，请与出版部联系，电话：010-62756370

目 录

绪 论 ... 1

第一章 译制片的生产创作 ... 7

 第一节 译制片生产创作的性质 7

 第二节 译制片生产创作的流程 15

 第三节 译制片的评论与评价 20

 第四节 影视译制与全面质量管理 24

第二章 中国电影译制的历史发展 28

 第一节 外国电影的引进和电影翻译的早期形态 28

 第二节 新中国电影译制事业的创建和初步发展 31

 第三节 改革开放以来的电影译制行业 36

第三章　译制质量的评定 ... 42

第一节　企业内部译制质量自我评定的主体 ... 42
第二节　企业内部译制质量评定的目的 ... 44
第三节　企业内部译制质量评定的阶段、对象和范围 ... 46
第四节　译制企业内部质量检验和质量评定的标准 ... 48
第五节　译制企业内部质量检验和质量评定的方法 ... 52

第四章　译制制片管理 ... 57

第一节　译制制片人与译制市场 ... 57
第二节　译制制片管理的任务 ... 61
第三节　译制企业的质量方针和质量目标 ... 68
第四节　译制企业的质量管理体系 ... 72

第五章　译制配音导演 ... 75

第一节　译制配音导演工作的特点 ... 75
第二节　译制创作团队建设 ... 76
第三节　配音台本把关 ... 79
第四节　译制创作策划 ... 81
第五节　录音棚现场导戏 ... 85
第六节　指导后期制作 ... 89

第六章　译制台本翻译 ... 91

第一节　译制翻译的性质和任务 ... 91
第二节　影视剧译者的素质要求 ... 95
第三节　影视翻译的质量管理目标 ... 99
第四节　影视翻译的质量管理方法 ... 109

第七章　译制配音表演121

第一节　译制配音表演的特殊性121
第二节　忠实与创造的辩证统一124
第三节　配音表演的质量目标128
第四节　配音表演质量的管理和评价方法142

第八章　影视译制录音147

第一节　译制录音的特殊性147
第二节　录音在译制创作中的地位和作用151
第三节　影视人声的特点和分类155
第四节　录音棚、混录棚的选择及其设备调试162
第五节　译制录音的质量目标和评价方法167

附　录171

附录一　配音质量评价表方案171
附录二　中国译制故事片生产统计表177
附录三　影视译制相关标准183

参考文献186

寻声暗问"译者"谁（代后记）189

绪 论

我国有影视译制的传统，以上海电影译制厂为代表的译制单位曾经创造了译制事业的辉煌，在新中国建设发展的各个历史时期都曾经留下很多经典名作，成了那些时代的印记，译制片艺术创作和欣赏已经成为我国一项重要的文化内容，影视译制也成为我国影视产业的一个重要组成部分。进入21世纪，随着电子科技的突飞猛进，随着我国经济和文化水平的提高，与影视相关的传媒、市场、观众等都在发生着翻天覆地的变化。国际互联网信息高速公路促进了世界经济一体化和文化的全球化，各国间的文化交流日趋频繁，来自不同国家不同语言的信息大量地、迅速地传播、聚集、扩散，形成当今信息高速公路网点上的信息大爆炸局面。传统的电影院线和电视仍然是重要的播出观看渠道，但接入互联网的电脑和手机后来者居上，在节目播出时长和观众数量上都远远超过了电影和电视。

大型的视频网站实际上是一个个流动的视频信息库，当不同语言节目汇集在一起，语言障碍问题就越发凸显出来，译制将是媒体行业的一项长期的、重要的业务。影视译制行业正在发生什么样的转变？影视译制传统中的哪些内容需要继承和发扬？哪些方面需要进行改革？哪些方面必须有突破和创新？这些问题亟待业界和学界开展研究和探索，我们必须审时度势，抓住机遇，主动应对挑战。

第一，影视已经进入数字化高清时代，译制技术发展为高科技。自20世纪80年代以后，影视模拟电子信号技术逐步被数字信号技术取代。2005年6月28日，我国在"中国数字电影进农村试点首场放映暨台州市万场电影下农村活动"启动仪式上开始使用"数字电影流动放映系统"（Digital Movies Mobile Playing System，简称dMs院线），标志着中国电影整体上实现数字化。2008年5月1日，央视高清综合频道正式开播，标志着中国高清数字电视时代的全面来临。数字技术使分轨录音和非线性编辑成为可能，各译制企业纷纷采用高精尖的数字化电子设备，为译制工作者的艺术发挥提供了新的可能和空间。

第二，我国影视业已经进入大数据时代，译制工作量浩大。我国互联网正在从4G向5G过渡，已经实现高清视频信号的网络传输。全民普及手机，相当于每人都有一部移动信息终端，可以随时随地进行信息交互处理。人们已经将网络大数据的存储和传输应用于日常工作、生活和文化娱乐中，这种需求催生了视频网站的纷纷建立。据一份中国网络视频用户规模数据分析显示，2018年我国短视频用户规模达6.48亿，腾讯视频和爱奇艺网站每月活跃用户都超过了4.6亿。优酷、土豆等音视频网站存储着巨量的影音节目，内容在不断更新，存储量以几何速度增加。这些网站里有大量外语节目，绝大多数已经配有中文字幕或者配音，网络媒体的译制工作量远超传统电影、电视媒体的译制工作量。

第三，译制作品种类多样化。回顾译制片发展的历史，早期译制片的种类是比较单一的。最初的译制片是用胶片放映的电影译制片，电视普

及以后产生了电视译制片，电影译制片也通过电视播出，被电视译制片涵盖了。近二十年互联网迅速发展，出现了人们通过互联网观看的网络译制片，以往的电影译制片和电视译制片也在其中，被涵盖在网络译制片里。目前电影译制片、电视译制片和网络译制片共存，电影译制片走高精尖道路，电视译制片走普及化道路，网络译制片走民间化道路，网络译制片涵盖前两者，数量上超过前两者。再从更深层次、更多角度分类，现今的译制片已经是五花八门，丰富多彩。从译文语言状态分：配音译制片、字幕译制片。从语际角度分：外语电影中文译制片、中文电影外语译制片、少数民族语电影汉语译制片、汉语电影少数民族语译制片、方言电影普通话译制片、普通话电影方言译制片。从篇幅的角度分：视频长片译制片、视频短片译制片。不同类型的译制片有不同的创作规律，需要制作人员有专门的技能，形成很多新的译制工作的挑战。

第四，字幕译制量大于配音译制量。译制配音是一套工序烦琐、需要一些专业人员和专门设备才能完成的专业化精细工作，需要投入一定的时间和人力。相对而言，在电影原片上叠加翻译字幕的方法就便捷得多，尤其影视制作数字化以后，采用字幕译制的影视作品越来越多，无论在电影院、电视上还是在网络上，字幕译制片的数量都大大超过了配音译制片。虽然还有一些观众喜欢或者习惯于看配音片，其中还有一些人是执着的"译迷"，但选择看字幕译制片的人越来越多，他们要么要保持影片的原汁原味，要么想通过看外国电影学习外语。这种发展趋向说明配音片将成为小众的艺术，而字幕译制片将成为大众平日的家常。

第五，译制行业的进步依靠数字制作技术和设备的更新。当代影视科技在两个方向上发展，一个是高精尖的方向，一个是方便快捷的方向。我国每年要进口一些国际上最优秀的作品，包括一些高投入高科技的"大片"，我们要利用引进外国电影的机会学习世界上最先进的影视科技，在借鉴的基础上进行创新，从而推进发展我们自己的影视科技。上海电影译制厂引进使用了美国EUPHONIX-System 5数字电影制作调音台、美国

EUPHONIX-R1型48轨数字硬盘录音机、Digidesign Pro Tools-HD3音频工作站等设备。长影集团译制片制作有限责任公司与北京强氧新科信息技术有限公司合作，选用了DaVinci Resolve 4K-3D商业电影调色系统、强氧AJ-IO 4K视频非编工作站等当今国际主流的设备。高科技设备为创作出高技术含量和高艺术水平的译制作品奠定了基础。我国目前生产的译制大片的声效可与原片完美结合，水准不亚于原片。当今译制片的录音与以往的译制片的录音不可同日而语了，已实现高清晰环绕立体声，音质逼真而又非常优美。

第六，影视译制行业进一步市场化，企业分工更加细化。我国影视行业已经完成市场化改革，产业以大型的国有单位为主，同时民营企业也在不断壮大，形成了国有企业和民营企业优势互补，共同发展的局面。就影视译制行业而言，上海电影译制厂、长影集团译制片有限责任公司、中央电视台国际部、中国国际电视总公司等单位是影视译制行业的主体，尤其是上海电影译制厂一直是中国影视译制的领军企业。与此同时，在北京、上海等大城市出现了很多民营的影视制作单位，它们独立开展影视译制业务，同时也与国有企业合作，分包或者参与国有企业的译制业务。近些年新成立的译制企业倾向于只承接某一单项业务，一些公司只做录音棚的录音合成业务，有些公司只分担配音表演业务，有些翻译公司承接剧本翻译业务，如"传神语联公司""骨易（北京）翻译股份有限公司"等企业几乎包揽了近几年所有院线进口大片的对白和字幕翻译。这样，一部电影的译制就由一家单位牵头，通过多个专业公司的合作来共同完成。这一发展趋势使得影视译制企业分工越来专业化，非常有利于整个行业提升技术水平、提高经济效益。

第七，互联网译制民间化，自发制作，网上共享。近些年人们通过电脑和手机等互联网终端观看视频的时间越来越多，网上的视频资源也越来越多。网上的视频网站都是共享性质的，网站里的节目都是由网民上传共享的。网站里的视频有很多译制节目，包括外国的电影、电视剧、纪

录片、各种视频短片；有些原本就是译制片，由网友上传到网上，有些则是由网友自己翻译制作的，大多是加上了译文字幕再上传到网上。网上出现了很多由字幕译制的爱好者组成的"字幕组"，大多数是由爱好者们自发组成的，如"人人影视""TEF字幕组"等，也有一些是某个公司或网站招募组成的，同样是自愿参加。随着手机、互联网、影视制作软件技术的发展和普及，包括译制在内的影视制作、节目的存储和传播都将越来越民间化，越来越多地在网上共享，这一趋向将改变影视传媒的整体格局。

第八，译制产业重心从外国影视剧的引进转向到国产影视剧的外译输出，国内民族语译制异军突起。从新中国建立到改革开放初期，我国的影视译制业务基本上是将外语的电影和电视节目翻译成中文，只有很少一些中国电影因为外交工作等一些特殊需要译制成了外语电影。进入21世纪，中国的电影和电视剧无论在产量上还是质量上都到达了国际先进水平，中国电影频频在国际电影节上获奖。我国的影视工作者开始有意识地将中国影视推向国际，在筹拍的时候就考虑与国际市场对接，在剧本编写和镜头拍摄等方面都考虑到容易让各国观众普遍接受，出品时就制作了英文字幕，2000年拍摄的《卧虎藏龙》和2002年拍摄的《英雄》都非常成功。电视剧外语版的《还珠格格》《三国演义》，以及近些年拍摄的《媳妇的美好时代》都受到了外国观众的欢迎。近些年我国出现了一些专门从事中国影视外译的译制单位。如中国广播电影电视节目交易中心、国际台影视译制中心、国广子行传媒等。2013年，国际台影视译制中心使用英语、法语、阿拉伯语、豪萨语、斯瓦希里语、西班牙语、葡萄牙语、缅甸语等8种语言，译制80余部中国影视剧。中国广播电影电视节目交易中心每年向海外媒体提供2万余小时的电视剧、纪录片、专题片等节目。中国的影视译制业的工作重心已经转向中国影视节目的外译。

我国少数民族地区都建有自己的民族语影视译制中心。在国家实施"村村通"工程的过程中，各少数民族地区都完成了有线电视网和电脑互

联网建设，少数民族语影视节目需求量激增，促使各地的民族语译制中心都飞速发展，产量攀升。目前我国用民族语译制的电影超过千部。

在学术方面，影视翻译与制作是我国翻译学和影视艺术学热门的研究领域，近些年发表的论文和著作越来越多。高校和科研机构的师生、研究人员比较侧重对白翻译和字幕翻译的技巧、影视翻译的语言学理论、机器辅助翻译和软件应用、影视译制的跨文化传播等方面的研究，而从业者多从实用的角度对所从事的翻译、配音表演、录音、字幕编辑等方面进行经验总结，探讨具体的工作方式和方法问题。有些学者和从业者乐于研究我国影视译制的历史，苏秀、曹雷、付润等老一辈译制艺术家以自传的形式回忆自己的创作经历，向年轻一代传授经验。有些学者也开始从宏观的角度研究我国影视译制的行业现状和未来发展问题，但相关的著述还不多。在"知网"上通过主题词"译制"进行检索，共检索出2010年以来的论文332篇。国外影视译制研究的最新成果和研究动向可以从一些国际学术会议上了解到，如每两年在德国柏林召开的"视听传媒语言翻译国际会议"（International Conference on Language Transfer in Audiovisual Media）。从近些年召开的学术会议和专业期刊发表的文章看，学术界倾向于把影视译制当作语言文化研究的对象，尤其集中在语言翻译的语言学问题和文化学问题，业界则更多地从实用性和经济效益方面考虑，主要讨论影视译制的硬件和软件开发和运用、数字技术的应用和软硬件开发、各种类型节目的翻译方法、配音方法和字幕的处理方法，与国内情况相似，学界和业界两方面都很少有学者从宏观的角度对行业的变化和未来发展进行研究。

第一章

译制片的生产创作

第一节 译制片生产创作的性质

与以文字为符号,以纸张为介质的报刊书籍相比,电影和电视作为当代新兴传播媒介具有天然的传播优势。电影和电视主要以声像为传情达意的符号,内容更加直观易懂,它们以电波和光影作为传输手段,以银幕和银屏为介质,信息的传播更加迅捷,在短时间内传播的区域也更大,所以电影和电视自诞生以来就具有很强的国际性。历史上有很多电影不仅在国内受到欢迎,同时也得到外国观众的喜爱。卢米埃尔在他发明电影的第二年就派他的代理人将其拍摄的仅有一两分钟长的电影带到东京、上海、开罗、德里、圣彼得堡、里约热内卢等城市放

映。①印度电影《流浪者》和日本电影《追捕》都曾在中国红极一时。1981年由赵焕章执导拍摄的《喜盈门》曾在美国引起强烈反响,引发了美国观众关于家庭伦理方面的讨论。如今电影逐步走向数字化,传播上越来越类似电视,电视也没有停下发展的脚步,借助卫星技术进一步加强了传播能力。为了获得轰动效应从而得到更好的票房收入,美国片商在向国际市场推销影片时经常搞全球同步上映,而电视上的足球比赛、各种颁奖典礼的现场直播早已是观众们司空见惯的事了。

电影和电视节目在国家和地区间交流传播,理解上最大的障碍就是语言。早期的电影是只有影像而没有声音的默片。为了烘托影片的效果,放映时常常安排乐队现场演奏音乐或者播放音乐唱片,有时为了便于理解影片的内容,也会安排解说员做一些现场解说。即使是观看默片,外国观众也同样有语言障碍的问题,因为在默片里,导演为了把内容充分表达清楚常常大量使用字幕,包括说明字幕和对白字幕,也就是说,本国的观众虽然听不到影片中的人物说话的声音,但在字幕中能读到他说了什么,如大卫·格里菲斯的故事片《一个国家的诞生》,弗拉哈迪的纪录片《北方的纳努克》等。在这种情况下,现场解说就十分必要了。受观念和技术条件的限制,那时还没有将字幕翻译成外文的做法。分别完成于1927年和1928年的美国电影《爵士歌王》和《纽约之光》将电影带入了有声时代,有声的语言对白在电影中占据了举足轻重的地位,对于其他国家的观众而言,用外语说的对白是无法理解的,所以对白语言翻译的问题在有声电影一出现时就提出来了。可以说,电影和电视的语言翻译制作一直以来都是观众的一种需求,电影和电视的翻译制作在各国普遍存在,从未停止过。

与其他艺术形式不同,电影和电视在制作上具有很强的综合性和组合性,也就是说,影视由多种构成要素组成,各要素之间既有紧密的结构关

① 纪令仪:《世界艺术史·电影卷》,东方出版社,2003年,第2页。

系，同时又是松散的可以拆分的，这就为电影和电视作品的重新编辑和复制提供了可能性和方便条件。电影和电视被称为声画艺术，说明声音和画面是影视的两个基本的构成要素，它们之间同样是既有联系又相对独立的关系，也就是说，我们既可以为一套画面配上不同版本的声音，也可以为同一套声音配上不同版本的画面。现在市面上销售的刻录在DVD光盘上的影片通常有一套画面和多套语言声道选择。为了更好地保护和保存已故戏曲艺术家演唱的录音，我国文化部门特别开展了"音配像"工作，也就是安排年轻的戏曲演员为已故艺术家的录音配上表演的画面，录制成既有声音又有图像的节目。影视译制主要是为外国电影配上本国观众能够听懂的对白的声音，同时在画面上叠加一些必要的字幕。

那么什么是译制片呢？所有经过语言翻译制作的电影和电视节目统称为译制片。各种电影和电视节目都可以经过语言翻译和加工制作成译制片，它们可以进行如下分类：

1. 从语言存在方式的角度来分，译制片可以分为两种：

（1）对白译制片

（2）字幕译制片

有时二者合二为一，译制完成片中既有对白的配音，又有相应的字幕。

2. 从媒体角度分类，译制片可分为：

（1）电影译制片

（2）电视译制片

（3）网络译制片

3. 从地域跨度和语言翻译方向的角度分类，译制片包括：

（1）外国电影中文译制片

（2）中国电影外语译制片

（3）少数民族语言译制片

（4）汉语方言译制片等

4. 从体裁角度分类，译制片包括：

（1）故事片译制片

（2）纪录片译制片

（3）文艺片译制片

（4）旅游风光译制片

（5）体育译制片

各种译制片都有它们自己独特的性质，艺术上有不同的规律，所以在翻译制作上要分别对待，采取相应的艺术和技术手段加工制作。

新中国的电影电视译制事业几乎与共和国同龄，经过半个多世纪的历史发展，技术上走向成熟，艺术上日臻完美，业已成为我国的一种文化传统。上海电影译制厂、长春电影制片厂、北京电影制片厂、八一电影制片厂、中央电视台都曾为我国的译制业做出过突出的贡献。兴旺发达的译制业培养了喜爱译制片的亿万观众，同时也造就了许多让观众耳熟能详的配音表演艺术家，邱岳峰、毕克、尚华、李梓、向隽殊，每当提起这些名字，观众们的耳畔都会响起熟悉的话音，想起这些配音艺术家们为之配音的电影人物。新中国成立以来，为了满足广大观众对观看外国影视节目的需要，我国电影电视部门每年都进口译制一定数量的外国电影和电视节目，改革开放以后，电影和电视节目的进口量迅速增加，译制的工作量越来越大。目前我国每年进口的供电影院线上映的电影包括分账片约二十部，买断片约三十部，在中央电视台电影频道播放的外国电影约四百部。我国出口到国外的电影和电视节目也越来越多，为了推介这些节目，国内的电影电视制作单位要将这些节目加工成外文字幕译制片。1949年至2003年我国引进并译制的用于院线上映的胶片电影的情况请参看附录二：中国译制故事片生产统计表。2008年国内电影票房总收入（不含农村市场）为42.15亿元，其中国产影片票房25.63亿元，占票房总收入的61%，进口影片票房收入为16.52亿元，占票房总收入的39%。2008年进口片中有4部票房收入过亿元，分别是《功夫熊猫》《007大破量子危机》《钢铁侠》

《全民超人汉考克》。①

大多数电影电视业比较发达的国家都有自己的译制业，相应地，那里的观众也比较喜欢观看译制片。美国是最早开展电影译制的国家之一。第二次世界大战以前，美国为了占领欧洲的电影市场曾经把大批好莱坞影片译成欧洲国家的语

言，这成为美国电影风行欧洲的原因之一。20世纪90年代，印度废除了禁止外国电影制作印度语配音版的命令，美国片商乘虚而入，一度给印度电影带来巨大冲击。当然，美国电影界也将外国电影译成英语供本国观众观看，日本电影《哥斯拉2000》《谈谈情，跳跳舞》，意大利电影《美丽人生》等都被译制成英语版公映。在欧洲，德国和法国的译制业最为发达，电影院和电视上播出的外国电影多为译成德语和法语的译制片。我国周边的日本和韩国大量进口美国、英国、法国、德国、意大利、印度和中国的电影，在放映时一般都译成了日语、韩语。这些译制业发达的国家都有专业的译制技术人员、翻译和演艺人员，具有高超技艺，如德语配音的美国电影《乱世佳人》、韩语配音的中国电影《霍元甲》等，配音表演都惟妙惟肖。

观看译制片是一种深受大众欢迎和喜爱的文化娱乐方式。在我们这个"新读图时代"，影视已经成为最受大众欢迎的娱乐方式，作为电影和电视节目的一个组成部分，译制片也随之成为新宠。距离产生美，影视作品里的异域风情对于本国观众来说独具魅力，外国影视节目在我们的生活中已经不可或缺，是本国节目不可替代的。电视上播放的外国连续剧经常成

① 人民网，新闻日期：2009年01月07日，http://www.people.com.cn/news/2009/01/07/354562.html

为一个时期大众热议的话题，如20世纪八九十年代的《大西洋底来的人》《加里森敢死队》《排球女将》《铁臂阿童木》《神探亨特》《女奴》等。近些年一大批来自韩国的电视连续剧在各电视台热播，如《我叫金三顺》《大长今》《澡堂老板家的男人们》等电视剧，《大长今》里的主题曲一夜之间成了最流行的歌曲，很多观众看过《大长今》之后便开始煎汤熬药，学着大长今的样子养生、美容。外国电影的轰动效应往往比外国电视剧更大，自1994年中国开始引进分账大片以来，看大片已经成了年轻人娱乐生活里的大事，《泰坦尼克号》《终结者》《星球大战》《哈利·波特》等都曾火爆一时，成为当代娱乐生活形态的标志。

作为一种国际文化现象，影视译制是一种跨文化的传播和交流活动。人类具有好奇的天性，对不同于自己的外国人以及他们的生活抱有神秘感，现实生活中的人们很难亲身游历他乡，但通过电视和电影，观众们很容易看到活生生的外国人的生活。此外，有些国家的电影电视业十分发达，他们的影视作品在技术上和艺术上，以至于在制片、发行上都胜人一筹，对于本国的影视行业来说，观看外国电影和电视节目是很好的学习借鉴的机会。显然，影视作品在国际传播是一种普遍存在的需求，但遗憾的是，外国电影或者电视剧里所使用的语言是外国语言，声音里的对白和画面上的文字成了理解外国电影和电视节目的最大障碍，为了克服这个障碍，译制行业应运而生，事实已经证明，译制是克服这个障碍的有效途径。然而，影视译制不仅仅是语言翻译的问题，它更多的还是一个文化解读的问题。不同民族有不同的思想文化传统、不同的思维方式，译制不仅仅要帮助观众听懂语言，还要帮助观众在理解语言的基础上理解整个作品的意义。

北京大陆桥文化传媒公司是专门从事纪录片引进和输出的影视公司，他们在将辽宁电视台的纪录片《末代皇帝》翻译成英语推向国际市场时就在译制上下了很多功夫，为了适合欧美观众的需要，他们删除了一些欧美观众不太在意的内容，如地名、人名以及时间、时代等方面的介绍、历史

专家访谈等内容，而在欧美观众很好奇又很难理解的部分增加了解说的分量，如溥仪的心理活动，他周围人物的复杂身份以及与他之间的复杂关系等，使作品在欧美市场大受欢迎，国际上连连获奖。

对于译制片的制作者来说，影视译制是一种艺术创作。译制片绝不仅仅是原片的复制，虽然在制作上译制片应忠实于原片，但经过译制加工以后，新的影片除了保持原片的总体内容以外，还增加了很多新的内容。表面上看，译制片里只是增加了原片中没有的翻译配音和画面上叠加的译文字幕，但实际上，这些对白配音和字幕绝不仅仅是原文的机械照搬，其中包含着制作者为帮助观众理解而完成的解读和表达。以外语译成汉语的译制片为例，直接照搬式的译文，也就是英语的语法、汉语的词汇式的语言，虽然是中文，因为缺少内在的中国式的思维和生活逻辑，中国人理解起来总是似是而非，甚至根本就听不懂、看不懂。合格的译制团队必须能够准确掌握原片的内容，同时又熟谙汉语的思维习惯和文化逻辑，有能力完成从原文到译文的质的转变，拿出既能传达原片意义同时又是鲜活生动的汉语语言的电影语言来。显然，译制工作者的劳动是一种创造性的劳动，剧本翻译实际上是在按照电影原片的意思重新编写的，能让本国人看得懂并且喜欢看的电影的剧本，配音演员是在用译文重新演绎影片中的人物形象，用译文为他们重新语音造型。字幕也是一样，如英文常用姓氏的所有格表示由哪家人开的生意，而且写成牌匾挂在外面，如果把"The Smith's"生硬地译成"史密斯家的"，中文就有些莫名其妙，而翻译成"史密斯客栈"，观众马上就明白了。

影视译制是科学技术的探索和应用。电影和电视是声、光、电技术的产物，它随科技的发展而发展，反过来也催生新的科技。当代电影已经进入"大片时代"，即数字化、画面高清晰、音效环绕立体声等。各国引进和输出的影视作品大多是最新，最优秀的，一般在制作上也采用了最尖端技术和设备，代表着这个国家的电影电视的技术水平。影视译制企业首先要跟上世界电影电视科技的步伐，在技术人员培养、技术设备的配

备、新技术的应用等方面与世界先进水平同步,这样才有可能应对译制进口影视作品的技术挑战,保证译制片以原片的技术水准跟国内的观众见面。其次译制企业还要勇于探索大胆实践,开发自己的技术。译制方面的业务有其独特性,有些工作环节是影视制作其他阶段所没有的,这就要求译制企业在使用和借鉴已有技术的基础上找到适合译制的技术手段,从而保证译制质量,提高工作效率。译制在影视制作过程中处于后期加工阶段,涉及的技术主要是画面剪辑和录音合成两方面,这里也是数字技术应用最多的地方。对于译制企业而言,数字技术既有便利的一面又有不利的一面,有利的是便于学习易于操作,不利的是技术发展迅速,变化多端,国外不同的电影电视机构采用不同的技术和声画格式,导致设备和技术非常烦琐,对此,国内的译制行业应该理性地应对,尽可能采用兼容性强的技术和设备,同时要注意建立自己的系统和规范,开辟自己的技术道路。

对于从事影视译制的经营管理者来说,影视译制是一种文化经济产业。影视作品经过译制加工,在某种程度上已经是新的产品,它进一步满足了观众的需要,价值得到了提升。一部电影在进口以后,它的原文拷贝和译制拷贝有一个价格差,这就是译制企业所创作的价值。理论上讲,译制所创造的价值因语言形式和译制水平的不同而不同,一般配音译制片的价值要高于字幕译制片的价值,正规大企业的要高于一般企业的。影视作品是文化产品,译制生产是一种文化经济生产,与整个影视产业一样,它是无烟工业,同样也是利润空间巨大的产业。一部进口电影在国内的票房动辄上千万甚至过亿,按照大片分账的比例,即制片方占35%,发行方占17%,放映方占48%,一部国内票房收入为五千万元的进口电影,国内放映方可以获得2400万元的收入,如果将其中的百分之一作为译制的利润,那也要有24万元之巨。目前我国正处于影视企业化改革时期,虽然影视制作还没有完全实现市场化,但市场自由竞争和企业自主经营的前景已经初露端倪,在不远的将来,中国一定会培育出具有国际竞争力的大型影

视企业，其中也必定会有译制类的企业或者是具有译制业务的综合性影视企业。

对于国家而言，影视译制是一种文化事业。我国电影电视管理部门十分重视外国电影和电视节目的引进、译制和发行工作，从1949年中华人民共和国成立以来，外国电影的引进译制从未间断过，引进电影的数量和质量，尤其是译制的质量，都在严格的监管之下。进入21世纪，世界政治经济文化的全球化和一体化趋势越来越强，中外电影和电视的国际交流日趋频繁。国际影视市场的日趋活跃和国内影视观众热情的不断升温都对政府有关部门的管理提出了新的要求。影视的进出口和译制加工对本国的经济和意识形态具有深远的影响，影视管理部门首先要审时度势，及时制定科学合理、切实可行的政策和制度，从宏观上进行管理和引导。有关部门在进出口上要控制好进出口的数量，及时把国外思想内容好、艺术水准高、制作技术强的优秀影视作品引进到国内，满足广大观众文化娱乐生活的需要，同时也便于国内影视业学习和借鉴。其次，有关部门还要向国外观众翻译介绍我国最新的电影电视作品，把那些真正表现中华民族优秀品质的、思想性和艺术性都很强的作品推向国际市场，为我国在国际上树立良好形象助一臂之力，同时也为我国影视企业进入国际市场创造条件。

第二节　译制片生产创作的流程

电影和电视节目的译制处于整个影视制作系统的后期阶段，工作的内容主要是画面编辑和声音录制。虽然译制工作对整个影视制作而言只是一个阶段或者一个局部，但其内部的业务同样非常繁多复杂。为了便于对译制工作进行分析和探讨，我们首先对译制的过程进行梳理，列出译制工作所包含的程序，澄清各个程序的工作性质和内容，以及各个程序之间的关系。

（一）选片引进

从目前实际的译制生产情况看，选片引进似乎不属于译制工作的范畴，它发生在译制工作开始之前，往往由译制团队之外的单位来完成，但从全面质量管理系统的角度看，选片引进必须纳入译制工作的系统中来，它实际上是整个译制工作系统中必不可少的一个基础性环节。从生产加工的角度看，原片是译制的原材料，从艺术创作的角度讲，原片是译制创作的原始素材，原片一旦确定即不可更改，无论其状态如何，后面的译制工作只能从这个基础做起。影视作品在进口时，外国片商通常会提供一套完整的无缺陷的用于译制的资料素材，如果资料不全，或者画面、声效等方面存在有缺陷，都可能会给以后的创作生产会带来巨大困难。原片的思想内容、表现手法、技术应用上的不足是很难在译制中更改或弥补的，但这些缺陷会使作品产生不良的社会影响，破坏观赏效果，这就要求我们在引进时把好原片素材的质量关，准确地选中那些值得引进和值得译制的优秀电影和电视作品。

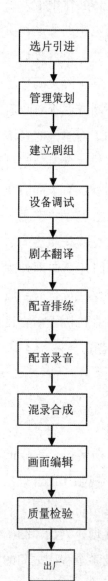

图 1-1　生产流程图

（二）管理策划

我们可以把一部影视作品的译制看作是一个生产项目，也可以把多个影视作品的译制生产看成一个项目，无论是单个作品的项目还是一系列多部作品的项目，我们都首先要进行生产策划，包括制定生产计划、安排生产时间表、确定译制的方式和方法、建立质量管理标准和目标、做出资金预算、制定效益目标等。译制策划工作是译制制片管理层或者制片人的工作任务，由于译制

工作只是影视制作的一个局部，译制的制片管理工作常常被忽视，往往没有给译制工作安排懂经营管理的制片人，有时干脆让译制导演来兼任。其实，译制策划是译制工作中很重要的基础性工作，完整的译制策划是整个译制工作的指南，策划的水平直接影响译制的工作效率和产品的质量，最终影响产品的经济效益。有了好的策划之后还要有好的生产管理，质量管理应该贯彻译制生产创作的始终。

（三）建立剧组

在译制生产创作要素中，人是最重要的，再好的设备也要有懂技术的人操作，再好的作品也要有表演能力强的演员来演绎，可以说，剧组成员的技术水平和艺术水平决定着创作的水平和质量。剧组的建立工作通常由制片人和导演共同完成，一般是制片人选定导演，导演选定演员，由制片人和导演共同商议选定剧本翻译、录音师、视频编辑等，最后形成一个各方面人员齐备的合作团队。

（四）设备调试

根据要译制的作品的情况，制片人、导演、录音师、画面编辑等技术人员要一起确定此次译制创作所需要的场地条件、设备条件和技术条件，在此基础上选定要使用的录音棚、混录棚、编辑机房，并对所有场地和设备进行检测。设备的准备和检测必须在使用之前完成，而且必须达到规定的技术标准，因为一旦设备在译制的过程中不能满足工作需要或者发生故障，势必影响译制进度，演员和技术人员都等在那里，造成窝工，从而影响演职人员的创作情绪，造成生产成本的增加，甚至造成停产。

（五）剧本翻译

剧本翻译必须在录音和加字幕以前把剧本翻译好、打印好。译制翻译与一般的翻译有所不同，剧组要安排懂译制有经验的翻译来完成翻译工

作，保证剧本符合译制的要求，尽可能避免进棚录音或者开始上机加字幕以后还要对译文进行修改，以避免影响演职员的创作情绪，耽误译制进度。好的译制剧本是制作出好的译制片的基础和前提，翻译是整个译制工作的核心和关键，剧本的优劣直接影响配音演员的表演发挥，决定着创作的成败。在剧本翻译的过程中，导演应和翻译进行沟通，共同掌握好作品的主题和情节，把握好人物形象，修改润色对白语言，为配音表演做好准备。译制导演应在完成作品分析的基础上写出导演阐述，并将阐述及时传达给配音演员、录音师等工作人员。

（六）配音排练

进棚录音以前，配音演员应该认真观看原片，认真阅读剧本，在此基础上把握好自己要表演的人物，熟悉台词，尤其要反复对口型，做到口型准确，情绪贴切，语言自然流畅。在导演指导下的集体排练效果更好，有利于导演创作思想的传达，在对手戏的排练中两位或多位演员会互相引导启发，能够取得更好的表演效果。

（七）配音录音

对于配音译制片创作来说，配音录音是创作的最关键环节，因为译制剧组的所有努力都要以录音棚里录到的声音与观众见面，配音表演的艺术水平就是配音译制片的艺术水平，观众对译制片的评价基本来自他们对配音演员表演的认可。录音的过程中，导演要眼观六路，耳听八方，掌控好录音棚里配音创作的全局，及时发出指令，引导演员进入最佳的表演状态，指导录音师收录到满意的配音，确保配音的音质。

（八）混录合成

录音棚里的配音录音完成以后，工作转到混录棚继续进行。在这里，录音师先要对完成的配音录音在数字音频编辑的设备上进行修整，如剔除

杂音、调整局部的音量、对配音发声的时间按口型进行提前或者退后的微调等。接下来，录音师要完成一些配音特效的制作工作，如片中人物在电话里的声音、机器人说话的声音等。然后，录音师要将准备好的译文配音声轨与国际声轨以及画面结合在一起，让它们互相配合。录音师还要根据国际声的情况再次对对白配音的音量进行微调，使它们听起来更加自然。这时，外国影片里的人物说的就不是外语，而是汉语了。混录工作中的艺术含量和技术含量都很高，所以对录音师的要求也就很高，声音特效做得好，如电话或者收音机传出的话音、山洞里带有回音的人声等，会使译制作品锦上添花。混录完成后的声音是译制作品声音的最后形态，译制导演应该在混录棚里与录音师一起讨论创作，以实现配音创作的目标，保证这部分工作的质量。

（九）画面编辑

有些译制作品里的画面需要删除、修改或者调整，如我国电影审查制度里规定禁止出现的过于血腥肮脏或者色情的画面，编辑师要根据具体情况进行处理。例如，某个画面必须删除，但对白非常重要，不能删除，这时可以只删除这部分画面，从其他地方拷贝相应时长的、与前后画面协调的画面来填补，这样声音保存下来了，画面稍有改变但是完整的。画面编辑中最重要的工作是叠加译文字幕的工作，包括片头字幕、片尾字幕、片中指示字幕，有些影片还要求加对白字幕。叠加字幕的工作一般应在混录合成以后进行，因为配音的过程中有些译文会根据配音的需要而改动，尤其是加对白字幕，只有在配音完成以后字幕的内容才能确定。叠加字幕同样是一种艺术创作，具有很高的艺术性和技术性，字的颜色、字体、大小、位置、特效等都是需要编辑师考虑的问题。好的字幕与画面浑然一体，能增加画面的美感，差的字幕会显得突兀丑陋，破坏画面的美感。

（十）质量检验

译制创作阶段的工作全部完成以后，导演及其他有关人员要专门安排时间和场地认真仔细地观看审查完成的作品，按照质量检验标准逐项逐条检查，一一核实查对，根据质量管理的评分体系为这次创作进行打分。所有的问题排查出来以后要分别及时解决。对于"硬缺陷"，如翻译上的漏译、错译，录音上的漏录、杂音，说错的台词、发错的读音等，必须返工纠正。对于"软缺陷"，如表演的情绪不足或者过火，录音里的音量稍大或者稍小，声音有些发虚等，要做好记录，尽可能使用技术手段进行纠正。质量检查可以避免作品带着严重的缺陷出厂，造成巨大的不可挽回的损失。质量检验评价的结果可以显示出本单位译制创作的优势和存在的问题，为改进创作，进一步提高译制水平创造了条件。

第三节 译制片的评论与评价

和其他影视作品的评论一样，译制片的评论频繁出现在各种媒体上，尤其是与电影和电视有关的专业或者行业媒体上。报纸杂志、学术期刊是传统的发表评论的途径，文章的数量也比较多，如《世界电影》《大众电影》《电影报》等。广播电视里也经常有评论译制片的节目或者报道，如CCTV-6电影频道《世界电影之旅》《光影星播客》，北京电视台的《每日文娱播报》等，大多是对新译制片的介绍和评论。国际互联网上有很多电影电视类的网站，一些门户网站也有影视频道，这些网站，尤其是这些网站的论坛里，评论译制片的文章也很多，如"电影网""搜狐""网易""新浪"等门户网站的影视频道等。由于国际互联网具有编者与读者、读者与读者之间的互动性，这里成了影视评论最活跃的地方，译制片的评论也不例外。

人们评论译制片的动机和目的各有不同，评判的角度、标准和方法更

是千差万别。要进行学术探讨，我们首先要明确评论的主体、评论的对象范围、评论的角度、评价的标准、评论的方法等，在此基础上，我们还要区分不同类别的评论，以探讨它们的不同特点。从译制评论存在角度看，译制片评论大致可分为鉴赏类评论、研究类评论、生产类评论三种，其中鉴赏类评论具有介绍性、鉴赏性、批评性等特点，研究类评论具有科学性、探索性等特点，生产类评论具有规范性、实践性等特点。

译制片的评论和评价都是对一部译制作品进行品头论足，做出一定的优劣评判，但前者更侧重于欣赏方面的讨论，后者更侧重于质量优劣方面的判断。前者大多是普通观众的讨论，后者多是专业人员的评判。

对于译制片的评论，我们一定要把对影视作品本身的评论同该作品的翻译制作的评论区分开，前者是影视评论，后者是译制评论。对译制片的评论一般有三种情况：第一种是将译制片看作是一部普通的影视作品，讨论其主题、结构、表演、摄影、音乐等，不涉及翻译制作的问题；第二种是既讨论影视作品本身也讨论翻译制作；第三种是只讨论作品的译制方面的问题，如台词翻译、配音表演等。本书所讨论的译制片评论或评价仅指对影视作品译制方面的评论或者评价。

对译制片发表评论的最基本的、人数最多的群体无疑是喜爱观看译制片的亿万观众，他们来自各行各业，完全出于娱乐和交流的目的，以比较随意的方式发表评论，评判上没什么绝对的标准，态度上直抒胸臆，毫不避讳地或赞许，或感叹，或批评，完全是自己的直觉感受，一般都属于文艺鉴赏类评论。写评论的观众大多非常喜欢观看外国电影和电视剧，他们有很丰富的观看经历，平时也很关心译制片的创作，以至对译制片的制作，尤其是对译制片配音演员都非常了解，他们在评论电影的同时也常常对该片的译制配音评论一番。有些译制片爱好者的知识积累非常丰富，他们是译制片最忠实的观众，不折不扣的"译迷"，他们能够听出某个人物是由哪位配音演员配音的，时常指出台词翻译上的不足甚至错误，他们的见解当然是行业从业人员的重要参考。

追踪报道影视动态的媒体拥有一批专业的编辑记者，俗称"娱记"，他们时刻跟踪关注外国电影和电视节目引进播映的情况，随时捕捉大众比较关心、具有轰动效应的信息，总是尽可能抢先做出评论和报道。表面上看这些"娱记"似乎是大众的代言人，忙着为大众搜集传递信息，但实际上他们代表的是自己所在媒体的利益，或者是与他所在媒体有深层次关系的商家的利益，有时候仅仅就是为了让公众关注自己的媒体而已。"娱记"们总是试图发表一些爆炸性的新闻或者评论，试图最大程度地影响和引导大众，因此他们的评论常常走极端，要么大加赞赏，要么大加批评，以制造轰动效应。当然，媒体评论人员毕竟是一些传媒文化人，他们一方面很懂得媒体运作的规律，同时对自己报道评论的对象——译制片——也很在行，所以他们的目光很敏锐，评论往往一针见血，在一定程度上确实能够引导观众。

在讨论译制片的人群当中有些特殊的评论者，他们就是各大院校、科研院所从事影视教学研究的译制片理论工作者，他们将译制片作为学术研究的对象，把译制片评论当作学术研究。这些评论者一般比较超脱，他们写评论没有什么商业目的，也不像普通观众的评论那样情绪化，而是客观地就事论事，往往比较朴素平实。由于有深厚的知识积累和理论修养，学者们所写的译制片评论都很科学严谨，注重逻辑性，所讨论的问题都比较关键，对行业建设和发展有重要的指导意义，也可以帮助观众正确欣赏译制片，具有较高的学术理论价值。

很多电影、电视节或者电影、电视节目评奖活动包含译制片评奖，组织者事先宣布评比的标准和方法，通过评比，选出优胜的获奖作品。其实，评比的标准就是一种评价的标准，评比的方法也就是评价的方法，只不过是将多个作品放在一起同时评价并且分出优劣而已。为了丰富广大观众的娱乐内容，让专家学者、业界同行和广大观众有一个表达对译制片评价的渠道，同时也鼓励译制片创作人员创作出更多更优秀的作品，中国广播电影电视总局主办的国家级电影和电视剧大奖都设立了译制片奖项，

具体就是"中国电影华表奖"中的"外国电影优秀译制奖"和"中国电视剧飞天奖"中的"译制片奖"。此外，中国电影电视技术学会组织评选的"声音制作优秀作品奖"的参赛作品中包括"译制片类"，作品既可以是各类外国节目译制片，也可以是我国少数民族语言的译制片。

电影电视管理部门出于工作的需要对译制片做出评价，这种评价常常以审查结果的形式出现。由于是一种管理行为，影视管理部门不能像普通观众那样随意主观地下结论，而是要考虑到方方面面的因素，采用科学的方法，保证所做出评价结论是客观的、正确的，从而获得公信力。影视管理部门评价的对象主要是刚刚译制完成的译制片，评判的目的是检查该作品是否达到了政府的要求可以到市场上发行。检查时，管理部门首先要考虑的问题是这部作品是否能够满足社会的需要，是否为广大观众所喜闻乐见，因为只有百姓满意的作品才是好作品。其次，影视管理部门要考虑作品的社会影响，内容上是否积极向上，是否符合法律和道德的规范。再次，管理部门要考查评判该作品是否达到了国家的或者行业的技术标准，为大众把好关。最后，管理部门要考虑到该译制片在制作上的经济效益，尤其是译制企业的经济效益。政府管理部门的结论具有引导性，它明确表明政府鼓励制作什么样的译制片，什么样的译制片是低劣的，不合格的，目的是维护和推动本行业的健康发展。

译制片制作是一种产品生产，对产品质量进行检验和评定是译制企业生产的一个必不可少的重要环节，它是一种生产管理行为。译制企业对自己所生产的产品质量进行评定，与其说是一种译制片评论，不如说是一种产品质量的自我评估。一个正规的译制企业必须有一整套产品质量标准以及保证企业的生产能够达到这些标准的生产管理制度，也就是质量管理制度。第一，作为一个企业的质量标准，它要符合国家的各种法律法规的要求，要符合中国传统道德价值规范。第二，企业质量标准必须达到国家的、行业的有关技术指标。第三，企业要制定一些能够反映本企业特长，体现本企业高超水平的技术和艺术标准。第四，译制生产是一种文化艺

产品的生产，要遵循艺术创作的规律，创作上既要保持中国传统文化的底蕴，又要体现时代的风格，反映新兴的文化时尚。

在译制片播映之后，企业可以结合票房收入、收视率、观众评论等情况再进行一次质量评价，这时观众的评论、媒体的评论、专家学者的评论、主管部门的质量鉴定等都可以成为企业的参考，在此基础上的译制片质量评价更能说明问题，对企业生产管理的改进，译制质量的不断提高大有裨益。

第四节 影视译制与全面质量管理

全面质量管理（TQM，Total Quality Management）这个概念最先是由美国著名管理学专家费根堡姆在20世纪60年代初提出来的，它继承了传统的质量管理思想，是根据科学技术的发展和经营管理上的新需要而建立的现代化的质量管理观念，现已成为一门系统性很强的科学管理体系。在1994年版的ISO 9000标准中，全面质量管理的定义是："一个组织以质量为中心，以全员参与为基础，指导和控制组织各方面的相互协调的活动，目的在于通过让顾客满意和本组织所有成员及社会受益而达到长期成功管理的途径。"[①]

影视译制生产类似商品生产的来料加工方式，产品的设计已经基本定型，产品的生产也已基本完成，译制企业只是在原有产品的基础上再进行局部的加工和补充。从宏观上看，译制生产是局部的，但从微观的译制本身来看，译制又是一个完整的、系列的、复杂的生产过程，它有明确的加工对象，涉及多个工种，需要多种设备，需要不同的专业人才。由于译制创作生产的每一道工序都有涉及质量的制约因素，译制生产的最终产品具有质量上的区别，而通过质量管理可以实现对产品质量水平的控制，因此全面质量管理系统可以引入译制企业的生产管理，而且是一种行之有效的

① 宗蕴璋主编：《质量管理》（第二版），高等教育出版社，2008年，第92页。

质量保证途径。

人们关于"质量"的概念经历了一个从"符合性"到"适用性"再到今天"满足需求性"的历史发展的过程。ISO 9000：2000对质量的定义是："一组固有特性满足要求的程度。"[①] 我国国家标准对质量下的定义为："质量是产品或服务满足明确或隐含需要能力的特征和特性的总和。"目前更通俗的定义是从用户的角度去定义质量，即"质量是用户对一个产品（包括相关的服务）满足程度的度量"[②]。根据这样的定义，译制质量就是译制完成片的译制部分满足观众、主管部门、企业自身等对象需求的程度。译制片作为一种艺术产品，其自身特性众多，是不可尽数的，但归结起来，最主要的特性有三个，即艺术特性、技术特性、经济特性，相应地，译制片的质量也就包括艺术质量，技术质量，经济质量。在研究译制片的质量时，我们应考虑译制质量的方方面面，尤其要考虑到艺术质量、技术质量、经济质量三个方面的平衡，过分强调某一方面或者忽视某一方面都会导致研究判断上的失误。

实施全面质量管理的基本途径是进行"质量控制"，在这里，"质量"的概念不是绝对意义上"最好"的意思，而是指最符合服务对象的需求。客户对于一个产品的需要是多个方面的，有些方面是互相矛盾的，这种情况下客户只能综合考量各个方面，适当取舍。例如，客户准备买一台DV摄像机，当然技术指标越高越好，但技术指标很高的产品价格也会很贵，这时高技术指标就与客户对价格的要求形成矛盾，如果客户购买DV摄像机只是用于日常生活娱乐，不需要特别高级的设备，那么客户就要选择技术指标不是很高，价格也不贵的产品。显然，这里的"质量"是受客户欢迎的意思，而不是绝对的"高级"的意思。再从企业生产的角度看，生产高技术指标的产品意味着高投入，价格过高的产品客户又接受不

① 宗蕴璋主编：《质量管理》（第二版），高等教育出版社，2008年，第92页。
② 《百度百科》"全面质量管理"词条。http://baike.baidu.com/view/47270.htm（2021年11月5日访问）。

了,那么企业必须找到技术层次与价格的平衡点,生产出各个方面综合起来在整体上让客户满意的产品。同样,译制的"质量"也不是绝对的"最好"的意思。如果单方面地追求"最好的质量",那么我们可以使用最顶尖的设备,录音时使用非常高的采样率,配音演员全部请最顶尖的影视明星,这样译制出来的作品在技术和艺术指标可能会远远超出播出单位的要求,然而播出单位只会根据自己的技术和艺术标准来制定购买译制片的价格,他们不会为不必要的高质量付出超过他们预算的资金,那么译制企业的高投入就是徒劳的,这种孤芳自赏的高质量反而给企业造成了亏损。鉴于此,译制企业要根据实际情况进行经济核算,制定适合本企业生产创作的译制技术标准和艺术标准,最大程度地满足客户的需要。

"质量控制"里"控制"的概念是指具体的管理过程和手段,也就是通常所说的PDCA,即计划(Plan)、实施(Do)、检查(Check)、处理(Action)。具体地说就是:1.制定质量标准;2.执行评价标准;3.检查和评价质量标准的执行情况;4.如果有偏离质量标准的情况则纠正,如果质量标准本身有问题,则要修改质量标准。全面质量管理是一个不断改进的开放的体系,追求的是企业的长远发展,PDCA表示的是一个生产过程,企业的生产是这个过程的不断循环上升。对于译制企业来说,一部影片的译制就是一个PDCA的过程,这个过程要在下一部影片的译制中重复,但每一次重复都是前一次的改进基础上的重复,这就保证了译制质量的稳定和提高。

再从微观的角度来看译制质量管理的过程。质量不是检查出来的,而是在具体的生产创作各个环节中创造出来的,所以译制质量的控制关键在于译制生产创作各个环节的质量控制。只有各个生产环节的工作都高质量地完成了,才能保证整个作品的高质量。从局部看,译制生产创作的各个环节是彼此独立又顺序连接在一起的PDCA的过程,也就是说,剧本翻译、配音排练、配音录音、混录合成、画面编辑这些环节各自都是一个完

整的PDCA的过程，并且一个个顺序链接在一起。这样整部作品生产的大循环就包含着这一系列的小循环，那么一个译制企业的生产创作就是大循环套着小循环，整体和局部都处于系统的动态状态下的循环进步。在科学的全面质量管理之下，译制企业处于良性的运营状态，整体的译制质量在稳定进步，其内部的翻译、表演、录音、画面剪辑的质量也同样会保持稳定和进步。

第二章

中国电影译制的历史发展

第一节 外国电影的引进和电影翻译的早期形态

电影和电视是当代重要的大众传播媒介之一，在过去的一个多世纪里，电影和电视以其便捷的传播方式和独特的文化艺术魅力在全世界普及，影响和改变了人们的生活方式。不同国家摄制的电影相互传播，栩栩如生的电影画面让距离遥远的人们看到了彼此不同的生活情景，世界因此变小了，人们的距离越来越近了，了解不断加深。到目前为止，世界上有一定经济基础的国家都有了自己的电影业，有了自己发行放映的网络，又由于电影经常是跨国交流的，所以电影传播网络是一个全世界范围的国际网络。

同是人类，不同民族的人们在思想文化上的沟通是可以实现的，但由于不同民族操不同语言，语言上的障碍在很大程度上阻碍了不同民族间的文化交流。世界上使用人口较多的语言约有一百种，要让一个民族掌握多种语言是不可能的，所以国际电影交流一直存在着语言隔膜的问题。实质上，电影的语言翻译就是克服文化障碍：实现跨文化传播的交流行为。为了克服观看外国电影的语言障碍，人们已经想出了各种各样的办法，如印发说明书、现场同声翻译、影片上加字幕等。在我国，使用最普遍、效果最好的办法是为电影配音，也就是用汉语为电影中的人物配上与其表演同步的话音。

经过一代又一代电影人的努力，中国的电影配音已经达到了炉火纯青的地步，得到广大电影观众的认可和喜爱。如今，电影译制已经是一种文化事业，一种经济产业；译制片已经是一种艺术创造形式，一种大众娱乐方式。中国拥有庞大的电影发行放映网络，电影译制业实际上是中国电影网络同世界电影网络相互衔接的交接点，是整个传媒体系的关键。世界已经进入信息时代，电影这种传统的艺术形式和传播媒介面临着新的挑战。要保证我国的电影译制事业在新的形势下健康顺利地发展，我们有必要对电影译制进行深入的分析和研究，以便掌握其基本规律，更加科学地引导和促进电影的译制生产。历史是一面镜子，只有了解过去，我们才能更好地理解今天和把握今天。所以，充分深入地了解我国电影译制事业发展的历史是我们进一步开展各方面研究的基础，具有重要意义。

据有关史料记载，外国电影进入中国几乎就是在西方人发明电影的同时。1896年，也就是电影诞生的第二年，一种叫作"西洋影戏"的影像节目在上海的徐园上映，那就是最早进入我国的外国电影。自那时起到新中国建立以前，半个世纪里，电影作为一种大众娱乐方式、一种技术、一种艺术在中国逐步发展起来。1934年，中国的电影院已经有三百余家，到1948年已多达六百余家。然而，那时积贫积弱的中国正遭受外国的侵略，中国电影的生产和放映大多把持在外国公司的手里，影院里上映的多数

是外国影片，中国民族电影工业只能在外国电影垄断的夹缝中奋力抗争，虽然成立了几家有一定实力的电影公司，如新亚影片公司、明星公司等，后来也拍摄出了一些像《马路天使》《一江春水向东流》这样的杰作，但从规模和技术上都无法与外国电影抗衡。例如，1946年在上海放映了383部故事片，其中美国片352部，占91.9%；英国片15部，占3.9%；苏联片3部，占不到1%，中国影片13部，仅占3.4%。今天回顾那段外国电影涌入中国的历史，我们感到的是无奈和悲愤。

在中华人民共和国成立以前，中国还没有真正意义上的译制片。由于当时进入中国的电影一般都是默片，不存在语言翻译的问题，后来有了一些有声片，一般都是原文放映。为了帮助观众理解这些有声片，当时的影院也想出了一些办法，如印发故事说明书、放映幻灯小字幕、由解说员解说等，少数影院还有"译意风"，让翻译人员在电影放映现场进行口头翻译。但真正意义上的电影译制，也就是将外国原版影片加工成用中文配音的影片，是到1949年前后才出现的。

新中国成立以后，中国人民可以独立自主地发展自己的电影事业了，国产片的生产和放映成了电影事业的主体，同时，我们也没有停止外国电影的引进，迄今为止，我国每年都进口一定数量的外国电影，以满足观众在文化娱乐上的需要。为了方便广大观众观看这些外国电影，克服语言上的障碍，中国电影工作者对外国电影进行重新混合录音，配上了与画面同步的中文对白，受到了广大电影观众的欢迎，这无疑为外国电影在中国的传播与普及起到了巨大的推动作用。由于有了对译制片大量的、持续的社会需求，我国出现了几家专门从事电影译制的单位，形成了电影产业当中的一个独立的分支。在这些电影译制单位中，历史最长，产量最大，艺术成就最高的有三家，即长春电影制片厂、上海电影译制厂、八一电影制片厂。这三家电影译制单位的发展代表了我国电影译制事业的发展，是我国电影译制事业的缩影。在电影译制事业蓬勃发展的过程中涌现出了一大批杰出的艺术家，他们在译制片译制生产的导演、录音、配音方面进行了大

量的探索和创造,使外国电影的配音制作发展成为一种独特的艺术,在中国文化艺术的百花园中又培育出了一朵奇葩。目前世界上很多国家都有自己的译制片产业,有些国家的译制片制作水平也相当高,如我国周边的日本、韩国,它们将美国、英国、法国、中国等国家的电影加工成有日语、韩语配音的影片,但无论在规模和艺术水平方面,中国是遥遥领先的。另外,电视译制与电影译制有许多相同之处,电影译制长期的艺术积累也为今天高质量的电视译制片的大量生产创造了条件。

纵观历史,我们看到中国的电影译制事业的发展是与新中国的历史发展相一致的,大致经历了三个阶段,即"文化大革命"前1949至1966年这十七年的创建和初步发展时期、1966年至1976年的十年"文化大革命"时期、1976年"文化大革命"结束以后,特别是国家实行改革开放政策后的大发展时期。

第二节 新中国电影译制事业的创建和初步发展

最早开创我国电影译制事业的是长春电影制片厂的前身"东北电影制片厂"。这个电影制片厂早在1945年日本投降以后就开始筹建了,原名为东北电影公司,厂址在长春,1946年10月1日正式命名为东北电影制片厂,人员主要由来自延安的电影工作者、日伪满洲映画株式会社的遗留人员、东北地区一些当地的电影工作者组成。解放战争东北战役期间,东北电影制片厂迁至黑龙江省北部的一个小城兴山,1949年后又搬迁回长春,第一任厂长是舒群。1946年,袁牧之从苏联学习归来,被任命为第二任厂长。1948年,当时地处兴山的东北电影制片厂已建厂三年,初具规模,袁牧之踌躇满志,决心大干一场,他提出了七种影片的生产计划,即新闻片、艺术片、科教片、美术片、翻译片、幻灯片、新闻照片,其中翻译片就是我们今天所说的译制片。

袁牧之注意到,当时所放映的苏联电影都是原版的俄语电影,有些电

影加上了一些中文字幕,但还是让观众难以理解,于是产生了要为这些电影配上与演员表演同步的汉语对白的想法。1948年7月的一天,他找到当时厂里编导、表演能力都很强的袁乃晨商量此事,他们的想法一拍即合,于是袁牧之就把开创电影译制的工作交给了袁乃晨,袁乃晨欣然接受,随即开展工作。袁乃晨是部队话剧演员出身,既有艺术才华又朴素干练,他只身来到哈尔滨南岗区的莫斯科电影院,找到苏联影片进出口公司的总代理聂斯库伯,与他商洽翻译苏联影片的业务。此前,已经有一些苏联电影在上映之前进行了加中文字幕等具有翻译性质的处理,大多是由香港和印度等地的电影公司制作的。起初,聂斯库伯不太相信东北电影制片厂能够做好苏联电影的翻译,几经周折,在袁牧之的大力支持和配合下,袁乃晨终于与苏方签订了为苏联电影做翻译配音的合同,一个月后,他们拿到了第一份准备翻译的电影原本《马特洛夫》。袁牧之和袁乃晨马上组织人员,安排设备,全力以赴地开始了译制工作。没有任何可以借鉴的经验,他们一步步地摸索,一次次地试验,终于在1949年5月完成了全部译制工作。

影片译制完成后,安排在厂里的小礼堂试映,结果大获成功,放映结束时全场掌声雷动,全厂职工欢呼雀跃,无比激动。聂斯库伯同意以后所有的苏联电影的汉语翻译都由东北电影制片厂来做。此片正式定名为《一个普通的战士》,由袁乃晨导演,孟广钧、桴鸣、刘迟翻译,张家克、高岛小二郎录音,主要配音演员有张玉昆、吴静等。1949年8月开始公映,受到观众的热烈欢迎。这就是我国电影史上第一部译制片的诞生过程,人们赞誉袁乃晨在开创我国译制片事业上的杰出贡献,称他为"中国译制片之父"。

《一个普通的战士》的译制成功极大地鼓舞了东北电影制片厂译制人员,他们毫不懈怠,一部又一部地译制新片,一发不可收,仅在1949年的下半年就接连完成了另外两部苏联电影的翻译,即《俄国问题》《伟大的转折》。第二年的产量更令人咋舌,多达31部。东北电影制片厂生产的译制片不仅在北方上映,在南方也同样受到欢迎,尤其在具有中国电影光荣传统的上海产生了强烈的反响,这些译制片令上海的观众耳目一新,更激

发了那里的专业电影界同行开展电影译制的热情。

上海电影译制厂是我国唯一一家专门从事电影译制的厂家，它的前身是成立于1949年11月16日的上海电影制片厂的翻译片组。1957年4月7日，翻译片组脱离上海电影制片厂，成为独立的电影生产单位，并命名为上海电影译制厂。1949年冬，上海电影制片厂的翻译片组刚刚成立就接到中央电影局要求其在第二年完成10部电影翻译的任务，组长陈叙一随即带领周彦、寇嘉弼、陈锦荣到东北电影制片厂参观学习，向那里的同行学习经验。陈叙一一行于年底返回上海，马上就开始准备第一部电影的翻译工作。1950年3月，《团的儿子》（即《小英雄》）的译制工作全面展开，担任翻译的是陈涓、杨范，导演是周彦、寇嘉弼，配音演员有姚念贻、张同凝、陈松筠、邱岳峰。他们白手起家，克服重重困难，终于在1951年1月成功地完成了上海电影译制厂历史上的第一部作品《小英雄》。不仅如此，到1951年年底，上海电影制片厂翻译片组共完成11部电影的翻译，超额完成了中央电影局下达的任务。

万事开头难。1949年后，刚刚成立的新中国一穷二白，百废待兴。新中国的第一代电影译制工作者不畏艰难，白手起家，他们以极大的热情投入电影译制事业的开创，一开始就大胆实践，艺术上精益求精，在艰苦的条件下，使用极为简陋的设备，生产出了高质量的艺术产品。为了符合译文的口语化和画面对口型的要求，《一个普通的战士》脚本的中文译稿几经修改。排练时，袁乃晨用秒表掌握时间，与孟广钧一起反复实验琢磨，逐个纠正配音上的问题和不足。比如，配音演员说出的中文的口型的开合程度及其节奏必须与俄文一致，同时又不能顾此失彼，说出的中文不能过于僵硬，为此他们反复修改调整译文，直到满意为止。再比如，电影中马特洛索夫在冲向敌人的碉堡时高呼："乌拉！"俄文的意思是"万岁"，不符合中文的表达习惯，他们就试着用我们的战士在战场上常用的字眼"冲啊！"结果口型合适，听起来很自然，效果很好。

电影艺术是声、光、电等技术发展到一定阶段并同戏剧表演艺术结合

的产物,所以译制片的质量除了取决于导演、翻译、配音人员的艺术水平外,还取决于录音技术人员和录音技术设备的水平。在我国译制片产业诞生之初,各个译制单位的录音设备都是非常简陋的,器材都是东拼西凑,很不配套。但是我国第一代电影技术工作者一开始就大胆研究,努力探索,充分发掘当时现有设备的潜力,因陋就简,努力提高录音质量,同时他们也不断进行设备的革新改造,大力改善录音效果。

上海电影制片厂虽然在大都市,但那时的条件也十分简陋。1949年6月,上海电影制片厂本部搬迁至梵皇渡路,他们把一间十五六平方米的一个旧汽车棚改装成一个放映间,墙壁刷上白色后加上木框权当作银幕,录音间设在厂部三层楼的楼顶上,安装了一台放映机和一台苏联制造的小型单声道光学录音机,他们用麻袋片包上稻草覆盖在墙壁上当作隔音板,一段时间以后显得十分破旧,大家戏称这个录音间为"露音间"。他们冬天用棉被挡风,夏天弄来一些冰块降温,录音的环境很差。然而,就是在这样的条件下,上海电影制片厂翻译片组制作出了《乡村女教师》《列宁在1918》等一大批制作精良的上乘之作,成为深受观众喜爱的译制片经典。

1950年,上海电影制片厂翻译片组在生产译制片时,翻译、配音、合成等多道工序中需要反复放映电影的某一个片段,由于设备功能的局限,工作人员不得不卸片、倒片、装片、放映循环重复地劳动,工作量繁重,效率很低,也影响译制人员的创作情绪。当年8—9月,放映员张银生在没有任何参考材料的情况下细心琢磨,反复实验,终于设计制造了"循环放映盘",解决了这个技术难题。该设备10月开始使用,大大提高了工作效率,使当时一部译制片的生产时间从30天左右减少到20多天。这一设备后来经过一些小的改进,使用了很多年。1954年底,翻译片组又在国内率先使用磁性录音,以代替以前的光学录音,声音录制在磁性胶带,而不是感光胶带上了。由于磁带上的录音可以消除重录,减少了创作人员的心理压力,也节约了生产材料,这是我国电影录音技术的一大进步。1958年,上海电影制片厂的录音技术人员又在磁性录音机上增加了循环录音功能,使

之与放映画面同步循环录音，1963年，这套设备进一步完善，包括一套磁性循环录音系统和一套二路调音台，成为当时国内先进的定型设备，在我国当时和以后的译制片生产中发挥了重要作用。

1949年后，我国的电影译制事业在极短的时间内成熟，继而又迅速地、蓬勃地发展起来，实在是一个奇迹。1949至1965年的17年间，我国译制外国电影多达775部，平均每年多达45部左右，每年观众数以亿计。在五六十年代，我们国家的经济建设刚刚起步，人们的物质和文化生活水平还相当低，文化娱乐生活的方式也很少，看电影成了当时最普及的也是最受欢迎的文化娱乐方式。在城市，电影院是最热闹的公共场所，人们或是举家扶老携幼，或是亲朋好友相约结伴，蜂拥而至，影院门口常常是熙熙攘攘，场内更是座无虚席。在农村，在厂矿，露天电影是人们的最爱，常常是当空挂起的一方银幕，黑压压的观众一眼望不到边际，他们坐在自己带来的小木凳上，有些人站在后边，还有人坐在远处的墙头上、大树上，成千上万的人凝神观看，全场鸦雀无声。那时候，来自异国他乡的外国电影备受欢迎，外国电影让他们看到了难得一见的异国风情。译制片克服了外国电影和中国观众间的语言的障碍，人人看得懂，另外，外国人说中国话显得很别致，使得译制片具有一种独特的魅力。那时的电影引领着时尚的潮流，例如，银幕上苏联姑娘穿的布拉吉（一种连衣裙）让中国姑娘们好生羡慕，一时间大街上到处流行布拉吉。人群拥挤时，会听到有人用电影上的"戏词"开玩笑，大声嚷："让列宁同志先走！"

很值得一提的是，1949年后，我国在文化上是相当开放的，进口电影国家的范围不断扩大，开始时进口的完全是苏联电影，后来扩大到东欧国家，再后来扩大到整个欧洲、亚洲、非洲和美洲国家。选片只考虑影片本身的思想性和艺术性，而不在乎出产国的国家制度。这种打破意识形态界限，实事求是的态度和方法无疑是我国译制片事业在初创时期就得以迅速发展的前提。17年间，我国曾从32个国家进口电影，这些国家遍及世界各个大洲，其中既有苏联、波兰、匈牙利、捷克、罗马尼亚、朝鲜、越南等

社会主义国家，也有日本、英国、美国等资本主义国家，只是来自资本主义国家的电影在数量上相对很少。译制片为中国人打开了有史以来最大的一个面向全世界的窗口，一个活生生的世界摆在了几亿中国人的面前。事实上，资本主义国家的电影并不一定是宣扬资本主义的，思想先进的有正义感的电影艺术家大有人在，他们对资本主义的弊端有着更切身的体会，他们的电影对社会丑恶现象的批判更入木三分，如英国的《罪恶之家》《抗暴记》，美国的《社会中坚》，法国的《红与黑》等。

第三节　改革开放以来的电影译制行业

"文化大革命"结束，中国电影迎来了新的春天。突然间，从前禁止放映的和人们不敢放映的译制片重新搬上了银幕，令人眼花缭乱，目不暇接，老一代观众觉得惊喜，新一代观众感到惊奇。"文化大革命"期间长大的青少年没想到还有这样好看的"老电影"。在新的社会环境下，社会恢复了对外国电影的需要，急需译制厂译制出更多、更新、更好的外国影片，广大电影译制工作者则扔下了思想包袱，放开了手脚，开始了新电影的译制工作，电影译制的产量逐步恢复。1977年，我国译制了13部外国电影，其中，上海电影译制厂译制6部，长春电影制片厂译制5部，北京电影制片厂译制2部，进入20世纪80年代，我国译制片产量稳定在35部左右，后期又有增加的趋势。2000年，我国译制片年产量为42部，其中，上海电影译制厂译制28部，长春电影制片厂译制7部，八一电影制片厂译制7部。近三十年，我国电影译制事业有了突飞猛进的发展，这不仅体现在译制影片的数量上，更体现在影片译制的质量上。另外，我国电影译制在近些年来有了一个新动向，那就是随着电视的普及和发展，在电视上播放译制片的需求越来越大，很多影片是为了在电视上播映而译制的。

1985年以前，我国管理电影事业的政府部门是文化部电影事业管理局。1986年，电影事业管理局全建制转到广播电影电视部，与广播、电视

事业一起归口管理。"文化大革命"以后,我国的电影事业同其他行业一样,逐步恢复正轨并迅速发展。为了适应新形势发展的需要,促进译制片生产和发行工作,电影事业管理局采取了很多措施,制定了一系列的方针政策,在管理和指导外国电影的引进、译制生产以及发行、放映方面起到了关键的作用,为我国电影译制事业的健康发展提供了保障。为了推动电影译制事业的发展,鼓励各电影译制单位不断提高译制水平,生产出更高质量的艺术产品,文化部于1979年在政府优秀电影评奖的项目中增加设立了外国影片优秀配音奖。电影事业管理局转到广播电影电视部以后,该奖项更名为中国电影华表奖优秀译制片奖。1979年以来,多部译制片获得这个荣誉,如《追捕》《舞台生涯》《永恒的爱情》《苔丝》《拯救大兵瑞恩》《珍珠港》等。此外,中国电影家协会主持评选的中国电影金鸡奖中也设立了最佳译制片奖,译制片《阿甘正传》等曾获此殊荣。

改革开放以来,我国经济飞速发展,国力大增,电影科技也随之突飞猛进,我国早期译制片的录音效果已经不能与今天的同日而语,如今的译制片录音已从单声道模拟立体声发展到立体声,再从立体声发展到数字立体声。也就是说,我国的译制片生产一直紧随科技的最新发展,总是让观众听到当时的科学技术所能够达到的最佳的声音效果。当然,这个结果不是轻易得来的,它饱含着一代又一代电影译制科技工作者的探索和努力。上海电影译制厂的科技人员依靠当地科技优势及自身的努力一直走在电影译制录音科技的前列。1977年,上海电影译制厂的录音师与其他单位的同行合作,设计建造了强吸音录音棚,可以多话筒、多声道录音,可以采用人工混响、延迟混响手段对录制的对白和背景音乐等进行加工润色。1979年,他们又在这套设备中增加了上海生产的三声道磁性录音机和六路调音台,使录制的声音更加清晰纯正、自然优美,于同年获得文化部科技进步奖。为了使译制片录音技术与国内外电影摄制录音技术同步,满足当时译制外国使用高技术手段摄制的影片的需要,上海电影译制厂于20世纪80年代末引进一套国外的先进录音设备,

成立了由彭志超、何祖康、俞嘉年、杨培德四人组成的工艺改革试验小组，对进口设备进行分析研究，制定了符合本厂实际的布置方案，成功地进行了安装、检测和调试。这套设备吸收和利用了电视音像先进技术，发挥了电视音像技术中电子技术含量高、操作灵活的特点，采用时间码同步控制技术，通过十二路调音台在录像磁带上进行译制录音，既提高了录音质量，又大大提高了工作效率，从此告别了多年来使用的影片分段循环放映的老办法，又一次实现了电影译制录音的技术的飞跃。目前，我国主要的电影译制单位都使用了当代最先进的技术设备，完全能够满足国际电影市场对电影译制的需要，如我国电影译制的后起之秀八一电影制片厂就可以译制SR.D和DTS双制式的电影录音，他们还率先使用计算机硬盘作为录音信号的储存器进行录音。

经过多年的实践，上海电影译制厂的电影译制工作者们总结出了一套条理分明，行之有效的配音的工作程序并进行了理论上的概括，即看全片、初对、复对、排戏、实录、鉴定、补戏、混录这八个阶段，这其实就是译制一部影片所必需的八个环节、八道工序，它们之间既互相联系，又各自独立。每道工序都要完成一项核心的、关键性的工作，有些工序还在技术或艺术上有很高的要求，需要有掌握了相应专门技术的专业人员来完成。八一电影制片厂也形成了一套自己的制作程序和方法，他们紧紧抓住台本翻译、配音这两个核心环节，通过导演、演员和录音师在制作过程中的紧密配合，争取得到最佳的配音效果。他们由单个演员单独配音，分轨道录音的方式很有特色。由此可见，我国电影译制工作者已经掌握了电影译制的基本规律，而且在大量实践和不断总结经验的基础上创造出了一系列的满足电影译制生产各种需要的生产方法和工艺手段，从而使我国电影译制形成了一个成熟的、健全的、专业性很强的一个专门行业。

支撑起这个成熟行业的中坚力量是掌握了各项专业技术的专门人才队伍，即电影台本翻译、译制导演、配音演员、录音师、录音设备技师等。由于电影译制生产内容的特殊性，这些专业人员不同于一般意义上的翻

译、导演、演员、录音师，他们要掌握有电影译制专业特点的特殊技艺。如电影剧本的翻译就有别于其他类型的翻译，因为电影对白语言具有电影艺术的特殊性，是生活化的、口语化的语言，是银幕人物形象的语言。电影翻译还必须考虑到对口型的问题，业内人士通俗的说法就是要"把对白装进去"。所以，电影翻译必须熟悉电影艺术规律，保证译文具有电影艺术性，能够满足配音的特殊需要。几十年来，在我国电影译制事业中涌现出很多艺术成就卓著的电影翻译家，他们长期从事电影翻译工作，在实践中积累经验，翻译了大量的电影剧本，为中国电影译制事业做出了杰出贡献，如长春电影制片厂的刘迟、黎歌、吴戴尧，上海电影译制厂的陈叙一、朱晓婷。

电影剧本翻译完成后，译制进入排演、录音阶段，这时需要译制导演、配音演员、录音师配合工作。当代先进的电子、声学科技，丰富的国外影片资源为当代电影译制人搭建了一个展现艺术才华的大舞台，新时期的电影译制的导演、录音师继承和发展了老一辈的技艺和优良作风，以他们的勤劳和智慧在新时期的电影译制事业中创造了新的辉煌。他们肩负起时代赋予他们的责任，充分利用新的科技手段，广开艺术思路，以全新的艺术观念制作出了一大批有时代特征的译制片精品，把电影译制的制作水平提高到了一个新的高度。如果我们将近些年来译制的战争片《拯救大兵瑞恩》《珍珠港》等与过去的相比，我们会发现，新译制的影片在配音效果上的进步是巨大的。在这些影片的很多场面里，虽然多个人物的对白、背景音乐、枪炮声等交织在一起，我们不会觉得很混乱，相反，这些声音的层次非常分明，同时又和谐统一。再比如，现在译制片中的爆炸声极具震撼力但又并不刺耳，这是因为爆炸声后留下了一段静音的结果，虽然爆炸声本身的分贝数并不高，但由于有后面一段时间静音的衬托，让人觉得已经震耳欲聋了。所有这些进步都是导演、录音师们不断学习、揣摩、探索和实践的结果。改革开放以来，有很多优秀的译制片导演和录音师脱颖而出，令人瞩目，如导演武经纬、林白、彭河等，录音师何祖康、张磊、

董保胜等。

所有电影译制工作者都是幕后英雄，他们的一切努力和艺术追求都只能通过配音演员的话音传达给观众，所以相比之下，配音演员是最幸运的，他们能以自己的配音与观众见面，与观众的距离更近一些，也正因为如此，他们的责任也就特别重大。作为全体译制工作人员与观众之间的桥梁，配音演员表演的好坏在很大程度上决定了整部译制片制作水平的高低。令人欣喜的是，我国译制片配音演员取得了很大进步，他们在文化艺术修养和配音技巧方面都有了极大提高。在改革开放以后的译制片中，配音演员的语言是标准纯正的汉语普通话，已经克服了早期译制片中存在的配音演员受地方方言影响而产生的读音问题和语调问题。配音演员尤其注意避免读错字，这在以前的译制片中是很多的，如译制片《王子复仇记》中将"玷污"说成"zhān wū"，将"失恋"说成"shí liàn"等。配音演员们在语言的表现力方面也提出了更高的要求，他们根据人物的身份和性格把握自己声音的音色、腔调，表现出适当的情绪。此外，以往配音演员为了让自己的配音有一点外国人的特点，常常故意拿腔作调，显得很不自然，又由于大多数配音演员都是话剧演员出身，他们不自觉地从话剧表演那里沿袭来了"话剧腔"，这些问题都已经引起了译制人员的注意。近些年，人们对译制片配音的审美更倾向于朴素自然，经过艺术家们不懈努力，艺术上的精益求精，译制片对白的语言越来越自然优美了，色彩也越来越丰富了。

改革开放以后，我国主要有四个电影译制片生产单位，即长春电影制片厂、上海电影译制厂、八一电影制片厂和中国电影集团公司译制中心。从历史的发展角度看，长春电影制片厂是我国电影译制的龙头老大，是开创我国电影译制事业的先驱，在20世纪的五六十年代其产量和质量上都是领先的，半个多世纪来译制了大量外国电影，不乏经典杰作。上海电影译制厂是我国唯一的一家专门从事电影译制的电影厂家，它紧随长春电影制片厂，在20世纪70年代以后则后来者居上，产量超过

了长春电影制片厂，质量也是一流的，这个势头一直保持到今天，成为我国生产译制片最多的厂家，也是成就最高的厂家。八一电影制片厂是一家以摄制生产军事影片为主的部队电影单位，从1954年就开始主要翻译一些是苏联的军事教育片、纪录片，1969年开始译制故事片，多数是战争片。1994年以来，八一电影制片厂异军突起，他们所译制的进口大片令人瞩目，上乘的配音质量和突出的音响效果受到广泛的好评，他们的译制片作品连连荣获大奖。八一电影制片厂近年译制《阿甘正传》《拯救大兵瑞恩》《珍珠港》《U-571》等译制片深受观众的欢迎。2018年，八一电影制片厂更名为解放军文化艺术中心电影电视制作部。

 电影译制到目前已经是我国的一个传统产业了，在当今国际国内风云多变的新环境下，它面临着一系列的挑战。让中国的电影译制单位健康发展，在艺术成就和经济效益上双赢，这是摆在广大电影译制行业人员的重大课题。总的说来，我国电影译制事业发展的态势是很好的，随着我国经济的进一步发展和对外交流的进一步增多，电影的进出口会更加活跃，只要我们继承和发扬老一代电影译制工作者的优秀传统，大胆探索实践，艺术上精益求精，在即将到来的国际文化交流的新的高潮中会创造出新的喜人业绩。

第三章

译制质量的评定

第一节　企业内部译制质量自我评定的主体

　　与其他评价主体对译制片的评价不同，译制企业对自己制作的译制片进行评价是一种生产创作行为，它是对已完成产品进行的质量检验和质量评估。质量是企业的生命，只有能够生产出合格的产品，企业才能生存和发展，所以企业的生产都是围绕着产品的质量展开的。对于译制企业来说也是如此，译制质量是所有生产创作业务的核心和目标。对译制产品进行全面的质量检验一般是在产品的所有加工过程完成以后，出厂之前。从生产的全过程看，质量检验实际上是生产的一个阶段，也是整个生产系统的一个重要环节，因为只有在经过质量检验

并且得出合格的结论以后，企业才可以认定该译制片的译制完成。由于质量是整个译制工作系统的生命线，它与译制过程中的每一个环节都有紧密的联系，这就使得译制质量检验和评定系统非常庞杂。

从宏观上看，企业内部的质量评定是由这个企业自身完成的，这个主体是一个宏观上的作为一个整体的主体，这个主体概念与政府管理部门、发行机构、社会观众等外在评价主体相对，也就是说，企业进行的是内部的自我质量评定，而其他单位的评定是来自企业以外的外部主体的评定。然而，在企业内部，质量评定工作是由不同部门的不同人分工合作完成的。按照全面质量管理的理念，各个生产环节的质量决定着整体生产的质量，企业产品的质量管理和质量检验贯穿整个生产过程，从生产策划阶段就开始了，每项工作的执行者也就是该项工作质量的管理者和把关人，那么，所有参与生产创作的人都分别是他所负责的那部分工作的质量管理者和评定主体，当然也就是整个质量评定主体的一部分。但要指出的是，作为局部工作的完成者只是那个局部工作质量的管理者和评定者，而非整个译制产品质量的评定主体，它是生产过程中的生产行为，如翻译要对译制的准确性负责，每位演员要对其表演的角色负责，录音师要对录音合成的效果负责等。译制企业可以在各个译制生产环节组织质量控制小组，业界称之为"QC小组"（Quality Control Group），各个小组分别开展质量管理活动，包括局部的、阶段性的质量评定。

在企业内部，从整体上和宏观上领导完成质量管理和质量评定工作的是制片人以及他领导下的质量管理评定团队，他们是企业质量管理的策划者和实施者，代表整个企业对自己的完成产品进行质量检验和鉴定，是真正的企业质量检验和评定的主体。制片人是译制工作的最高领导者和管理者，他掌控整个生产创作的全局，对企业的经济效益负责，质量管理和质量检验是他的核心工作之一。在实际生产活动中，企业要贯彻实施全面质量管理，制片人要从两个方面进行管理，一方面是组建质量检验评定专家小组并开展工作，另一方面是组织企业全体员工配合专家小组开展量管理

工作。企业的质量专家小组成员最好是全职专职，尽可能避免由一线的技术人员兼任，企业要为专家小组提供检测设备和条件，要保证专家小组工作的独立性和权威性，从而保证质量鉴定的准确性和监管的有效性。

制片人以及他领导下的质量专家小组必须具备质量管理和鉴定的素质，他们必须具有全面质量管理的理论知识和实践经验，业务扎实，作风正派，工作上严格履行职责，一丝不苟。专家小组的成员要各有专长，对于译制企业来说，专家小组内要有剧本翻译、配音表演、录音、视频编辑方面的专家，他们在艺术和技术上有一定的造诣，善于发现问题和解决问题，熟悉本行业的艺术和技术业务，能熟练地使用各种设备。

企业内部负责质量检验和质量评定的专家组具有很复合的意义，总体上他们代表企业在进行质量检验工作，他们是内部的、显性的。然而另一方面，他们又不仅仅代表本企业，他们还要站在上级主管部门和未来的观众的角度来审视和评价本企业的产品，因为企业产品的质量要求包含着上级主管部门和观众的质量要求，通过质量检验与观众见面才是生产的目的。所以企业内部的质量专家组是多种身份集于一身，他们还要代表上级主管部门、观众等外在的、隐性的主体。

第二节　企业内部译制质量评定的目的

第一，译制企业内部进行译制质量的检验和质量评定是完成生产创作任务的需要，其本身就是生产创作的一部分。在生产创作过程中，企业员工在各个生产环节进行质量检验，这是将全面质量管理落实在具体的生产创作工作上，它既是对该部分工作质量的保证，也是对整体的译制质量的保证。全面质量管理的理论认为，企业生产管理是一个过程，美国的戴明博士认为这个过程包括"计划（plan）—执行（do）—检查（check）—处理（action）"四阶段的循环方式，简称PDCA循环，又称"戴明循环"。企业对译制完成品进行质量检验和质量评定是第三阶段，也就是"检查"

阶段的工作，只有完成了这次质量检验和质量鉴定，企业才能全面掌握产品的质量情况，如果产品存在质量缺陷，可以在第四个阶段进行改进，从而确保了出厂产品的高质量，也为下一轮生产进一步提高质量奠定了基础。

第二，译制完成品的质量检验和质量评定是企业对其全面质量管理工作的检查和总结，如果生产管理进行得很顺利，译制产品达到了预定的标准，说明全面质量管理工作得到了落实，而且取得了成效。

第三，通过对具体的译制完成品进行质量检验和质量评定，译制企业可以确定是否到达了企业为该译制片确定的技术指标和艺术指标，是否达到了在生产策划中确立的生产创作水准，同时也可以得出该企业是否具备达到一定生产创作水平的能力。企业在生产创作上要执行国际和行业的标准，多数企业也有一套略高于国家和行业标准水平的企业标准，通过对完成产品的质量检验，企业可以准确判断是否达到了这些标准。

第四，译制企业对完成品进行质量检验和质量评定是为参加主管部门进行的质量审查和质量鉴定做准备。一个经营完善的企业不可能盲目地将自己的产品送给主管部门去检验，更不会盲目地将未经检验合格的作品推向市场与观众见面。通常情况下，企业将已经经过内部检验合格的产品送交主管部门进行检验，由于内部的检验标准略高于国家和行业的标准，检验合格是在情理之中的，从而保证了本企业的产品在主管部门那里的检验合格率，也就维护了企业的良好声誉，确保了企业在行业中的地位。

第五，企业生产经营的目的是获得经济效益，作为企业生产经营的一部分，译制质量检验和质量评定也是为企业获得经济效益服务的。显然，企业只有在译制质量上达到了国家和行业标准的要求才能进行生产和销售，只有在达到了一定的技术水平和艺术水平以后企业才能得到观众的认可，从而具有市场竞争优势，有了竞争力以后才谈得上经济效益。虽然水平和效益不能完全画等号，片面地追求高水平可能造成高成本，但一般来说，高水平意味着高效益。

第六，译制企业开展质量检验和质量评定能够促进企业生产创作水平的不断提高，有利于企业的长远发展。通过企业内部的质量检验和质量评定，企业可以及时了解自身生产创作上的优势和存在的缺点，企业会在此基础之上继续发挥优势，及时改正缺点，改进生产，从而不断地提高自己。全面质量管理是一个不断循环的开放的体系，是一个不断循环上升的过程，能够使企业不断进步。

第三节　企业内部译制质量评定的阶段、对象和范围

译制产品的最终存在形态是存储在某种媒体上的一套电子音频和视频信号，给人的直观感受物是银幕或者屏幕上的活动画面和从音箱里发出来的声音。存储媒体包括电脑硬盘、移动硬盘、激光盘、磁带等，音视频信号可能是模拟信号，也可能是数字信号，这些都是客观的物理存在。画面和声音是我们通过我们的感觉器官感受到的印象，是一种主观的精神存在。那么对译制产品，也就是电影和电视节目的译制片进行质量检验，检验者可以从客观的和主观的两个方面来进行，也就是把电子信号和音像作为检验的对象。但要特别指出的是，存储器里的电子信号和我们感受到的音像之间是内在存在和外在表现的关系，实际上是一个事物的两个方面，换言之，我们对译制产品进行检验，可以从电子信号和音像两个方面入手进行，但实际上考查的是一个对象。

影视译制生产创作与电影或者电视剧的拍摄工作不同，它不是一部作品的全程创作，而是在一个完成品的基础上进行的局部替换加工（配音），或者是补充加工（叠加字幕）。普通观众在观看译制片时，他们观看的是这个译制片的整体，他们在评论译制片时一般也会将电影作为一个整体来讨论，即使谈到了配音、字幕，也像谈影片的摄影、表演、特效一样，只不过是影片的一个方面。除了"译迷""配音发烧友"，很少有观众是为了听配音才去看外国电影的。如此说来，观众对译制片的评论，通

常是对外国电影作品的评论，而非对译制的评论。影视译制管理部门和译制单位在检验和评定译制质量时一定要注意区分电影原作和影片里的译制部分，要把译制部分，而不是整个影片作为考查评定的对象。在以往的一些译制片评奖中，评委会受到原片的影响，给好的影片而不是好的译制效果打出比较高的分数，这是非常错误的，对译制质量的评价必定是很不公允的。所以，在检验鉴定译制质量时，我们要避免原片对我们的影响，把关注点放在影片的译制部分，也就是新增加的配音和字幕上。如果本次译制质量的评价包括选片引进的质量，那么一定要分别打分，以确保对译制质量评判的客观和准确。

那么原片的情况与译制质量毫无关系吗？当然不是。优秀的原作为进一步创作出好的译制片奠定了基础，创造了条件。相反，如果原片质量很差，即使译制质量再高，恐怕整部作品也不会有很好的表现，观众也不会有很好的观感。这就要求负责影视节目引进的部门和单位做好影视节目的引进工作，在大量的调查研究的基础上把最优秀的、最受中国观众喜爱和欢迎的影视作品引进到国内。对于译制创作来说，优秀的影视作品原作使译制工作开始就站在一个水准较高的平台上，这包括原片在各个方面的高水准，如引人入胜的故事情节、巧妙的拍摄手法、精美的画面质量和声效质量等。尤其原文对白声轨和国际声轨，如果这两条声轨的质量很高，就相当于为译制树立的标杆和模板，译制工作者完全可以在原作的引导和启发之下，模仿着原作进行创作，从而创作出与原作相一致的、质量精良的对白配音。

我们应该把译制质量评价的对象分为两种情况，一种是不考虑原片的情况，只考察译制工作的成果本身的质量，即对白录音的质量。另一种情况是我们将原片的情况也纳入译制质量评估的对象中来，这时我们应该从选片引进的质量来看待原片的情况，这包括原片方方面面的质量情况，也包括对中国影视市场和中国观众的适应情况。

在译制生产创作的各个阶段，各工序的工作人员在完成他们的工作

时要进行质量检验，检验的对象当然就是他们刚刚完成的工作内容，如翻译要检验译文是否合格，导演在配音的过程中要注意各个配音片段是否合格，录音师、画面编辑也同样要对自己完成的工作进行检查，他们只有在认定自己的工作内容合格以后才能把它交给下一道工序。这一类质量检验鉴定是阶段性的，检验的对象也是局部，检验的结果也只有阶段性的局部的意义，是生产创作过程中的阶段性活动。企业真正的质量检验对象是各道工序都已经完成了的完成品，也就是已经合并到影片中的配音、字幕。

为了得出科学准确的质量鉴定结果，鉴定者要将完成品进行拆分，从各个方面、各个角度进行检验考查，那么检验的对象就包括译文的质量、表演的质量、录音的质量、视频编辑的质量、字幕的质量等。我们还可以将这些方面再进一步一层层地细分，从多个层面进行考察分析。例如，对于配音录音，我们可以从客观和主观两个方面入手，客观上我们可以用仪器来检测录音的平均电平、峰值电平等是否在合理的范围之内。主观评定中我们可以考查失真、噪声、声音的方位感、声画同步等方面。然后再综合这些方面的情况得出最后结论。这是一个从总体到局部，再从局部到总体的往返过程。

第四节　译制企业内部质量检验和质量评定的标准

影视译制是影视制作类的生产创作，从技术上说，它涉及录音声学、影像光学、计算机科学以及相关的软件技术、硬件技术和设备。经过一个世纪的发展，电影科技已经相当完善和成熟，而且它紧跟时代，与最新的声、光、电技术，尤其是计算机技术相结合，已经成为一个高技术的领域。如今，电影已经进入环绕声、大银幕、高清晰的时代，衍生出立体电影、球幕电影、巨幕电影等多种形态，电视也出现了投影电视、立体电视等形态。无论电影还是电视都在迅速地全面数字化。为了规范各行各业的生产，国家制定了一系列的生产技术标准，包括国家标准和行业标准。从

国家行业分类上说，译制生产属于广播电影电视类生产，由国家广播电视总局下属的行政管理部门负责监管。

第一，译制企业要执行一些与自身生产相关的国家标准，这些标准由国家标准化管理委员会制定，这类标准代码以GB、GB/T、GB/Z字母开头，代表的意思依次是：强制性国家标准、推荐性国家标准、指导性国家标准/国家标准化指导性文件。如：

"GB 3174-1995：PAL-D制电视广播技术规范"

"GB/T 5297-2002：35mm和16mm电影发行影片字幕最大可允许区域的位置和尺寸"

第二，译制企业要执行一些本行业的标准，也就是一些以GY、GY/T字母开头的标准，它们代表的意思是广播电影电视行业的强制性标准、广播电影电视行业的推荐性标准。如：

"GY 39-873：5mm和16mm电影发行拷贝的出厂技术质量要求"

"GY/T 134-1998：数字电视图像质量主观评价方法"

第三，译制企业要执行自身生产涉及的由其他部门、行业、地方制定的标准。

第四，译制企业加工的是来自国外的电影产品，这就对译制企业在技术上提出了特殊的要求，即要达到通行的国际标准和原片生产制作方的技术要求。国外片商为了在技术上获得垄断地位，经常在音响、影像方面自行建立一套格式，形成一套自己的体系和标准，所以国际上使用的音频、视频信号的制式非常繁多，造成相关的硬件、软件各式各样，有关的技术和技术标准非常繁复。译制企业要及时了解这些情况，要善于学习，根据需要及时改进自己的技术，满足译制生产的需要。目前主要的电影声音制式包括SR.D、SDDS、DTS等，一般情况下，外国片商在将影片出口给国内的电影公司时会提供一套供译制使用的素材和技术资料，这是译制企业学习提高的好机会，译制企业应该抓住这个时机，在完成译制任务的同时掌握好新的影视制作技术，提高自己的影视制作技术水平。

第五，译制企业在制定质量标准时要考虑市场的需求，也就是影视产品发行单位的质量要求。影视产品发行方包括电影放映院线、电视台、音像书店等，它们站在译制生产企业和观众之间，最了解译制产品的需求状况，包括观众在一个时期某种流行时尚下对译制质量的要求。如韩国电影《我的野蛮女友》上映后在国内形成了一股争相观看韩国搞笑类影视作品的潮流，一时间电影院线和电视台都希望译制单位能把韩国的电影和电视剧译得比较轻松俏皮，这与以往译制片典雅肃穆、字正腔圆的风格形成了反差。制片方对于市场需求所做出的判断同样具有主观性，与企业的观点可能有所不同，企业应充分考虑发行商的意见，在质量标准上满足他们的要求，维护发行商的发行积极性。

第六，观众是译制产品的最终用户，译制片在生产和发行中无论有多少种什么样的质量标准，最终都是为满足观众的需要服务的。观众在欣赏和评价译制片时通常是非常感性的，他们不会事先就定好条条框框，用什么标准去衡量译制片，好与坏全凭直觉，只要自然而然，感觉着真实就好。这样看似乎观众在评价译制片时没什么具体明确的标准。其实不然，"自然真实"本身就是一种标准，要靠电影电视录音技术的运用和艺术家们的精心演艺才能创造出来。录音质量的优劣在观众那里是感性的、直觉的，而在录音师那里却是具体的声学数据。所以说，译制质量还是由观众决定的，只是译制工作者将观众的要求系统化、理论化、技术化了。另外，观众欣赏译制片的审美倾向具有时代和地域的特点，在不同时期，在不同地方，观众在译制片欣赏方面有不同的要求，这也是艺术的时尚性，译制企业要跟上社会潮流，甚至要有一定的前瞻性，将观众的欣赏要求融入译制生产的质量标准，生产出观众喜闻乐见的译制片来。

在实际生产管理中，企业为了获得竞争优势，在本行业中占有一定的地位，一般要制定一套略高于国家和行业标准的本企业的生产标准。企业内部标准要充分利用和发挥本企业的技术和艺术优势，充分体现出本企业的特长，扬长避短，为企业赢得声誉，树立起良好的形象。国家和行业标

准比较浩繁，经常有新的标准推出，取代旧的标准。此外，一般一套技术标准中与本企业生产有关的内容只有少数几个条款，所以企业要经常全面系统地分析整理有关标准，及时了解国际国内标准的变动情况，保证企业所掌握的标准信息全面准确，在此基础上及时修改本企业的标准。概括起来说，译制企业内部标准系统一般应该达到以下要求：

（1）企业内部质量标准必须符合现行的国家、行业和其他相关技术标准；

（2）根据本企业的实际，本企业的质量标准可以适当高于国家、行业及其他相关标准；

（3）译制企业内部的质量标准应参考国际影视技术标准，及时从译制生产中吸收国外电影电视制作的新技术，及时调整和补充企业的技术标准；

（4）充分考虑发行单位提出的译制质量要求，将他们提出的标准纳入相应产品的生产质量标准中；

（5）译制企业要及时了解观众的动态，将观众的欣赏需求融入本企业的质量标准，以在技术上，尤其是艺术上满足观众的审美需求；

（6）译制企业内部生产标准必须系统全面，覆盖整个译制生产流程，保证生产创作在明确的技术和艺术要求下进行；

（7）生产标准要紧密结合本企业的生产实际，具有可操作性，与企业的全面质量管理系统相结合。

影视译制常用的国家、行业和国际技术标准请参见附录三：影视译制相关标准。

虽然质量检验和质量评定的对象是译制完成品这一整体，评定的结果也是对完成品整体的评价，但在具体操作时，检验评定者要将检验评定的对象分解为评分点，确定评分权重，从而建立起评分体系。译制产品的技术和艺术内涵主要体现在剧本翻译、配音表演、录音合成、画面编辑这几

个方面，我们可以将这四个方面确定为检验评定的四个大的项目，在它们之下还可以细分层次，这样译制生产创造中的任何一个值得关注的环节都会显现出来，成为质量检验评定的具体对象。当然，任何事物都是可以无限分解的，我们在检验译制产品时不可能做事无巨细的考察，分解的程度应当适可而止。建立了检验评定打分系统以后，我们既可以得到对译制产品的一个整体评价，也可以得到该产品的几个大的方面的评价，对于企业了解掌握自身的生产创造情况大有裨益。

结合译制生产创作的特点，我们可将质量标准分为技术标准和艺术标准两类，技术标准包括录音合成、画面编辑两个方面，艺术标准包括语言翻译、配音表演两个方面。当然，录音合成和画面编辑中也有艺术创造性，语言翻译、配音表演中也涉及技术手段，我们做这样的分类主要是为了方便操作。技术类标准主要由物理数据构成，艺术类标准主要由描述性的条文构成。根据质量标准的类别，质量专家组分可相应地分为技术组和艺术组，前者负责检验译制作品的录音合成和画面编辑，他们要使用设备对产品进行物理的定量检验，也要进行一些艺术的定性检验，后者负责检验语言翻译和配音表演，他们的检验主要是艺术上的定性判断。

第五节　译制企业内部质量检验和质量评定的方法

所谓译制质量检验评定的方法就是将译制完成品的状况与质量标准进行对比分析并得出数据和结论的一套程序和手段。译制企业建立起一套产品质量检验评价体系是希望获得准确的质量评定数据和评价结论，检验评定的方法可以千差万别，但选择和使用方法的原则是共同的，那就是科学的原则和实用的原则。不同企业的具体情况各异，它们在技术设备、技术人员、艺术创作人员、管理体制等方面各有不同，固守某一套标准和方法是不科学的，也是没必要的。实施全面质量管理的现代企业应该从实际出发，结合自身生产创作的客观情况制定一套严谨的、行之有效的质量检验

和质量评定方法。

译制生产创作是综合运用技术与艺术的手段而完成的，在生产过程中，技术和艺术都表现为思维、工具、动作等要素的动态过程，而当作品完成时，技术和艺术都物化和固化为包含这些技术和艺术元素的物理存在，即数字信号、电子模拟信号，或者由音箱还原出来的声音、在屏幕上还原出来的画面。电子信号和音像是一个事物的两种存在方式，前者处于物理存储的静态状态，后者是在该事物在现实时空中被激活的动态状态。当声音和画面信号处于激活的动态时，我们除了可以听到声音、看到画面以外，还可以使用一些检测设备查看到声音信号和画面信号的动态波形和数值。

所谓技术，就是科学知识和专门设备的实际运用；而艺术，则是指人情感的审美的精神创造。在现实中，技术与艺术是融为一体的，技术包含着艺术，艺术包含着技术。如录音师所作的录音工作是技术性的工作，但录音师也要捕捉配音中的人物形象，在他的录音中树立起预设的人物形象。配音演员的工作是用声音塑造人物形象的艺术创作，但人的发声器官是一个复杂的声音制造和控制系统，有经验的演员很善于控制气息，科学地发声。既然技术性和艺术性是影视译制产品最重要的特性，技术和艺术就是译制产品的两个侧面，我们不妨从这两个角度对译制产品进行质量检验和质量评定。译制生产创作中的录音合成、画面编辑两部分技术的含量比较高，而语言翻译、配音表演艺术的含量比较高，质量检验专家组在人员安排和工作安排上要有所区别，有所侧重。

技术方法以客观的定量分析为主。当译制生产创作完成以后，产品的声音和图像都以电子信号的形式存储在存储器中，成为固定不变的物理存在。用电子的方式产生出的声音同时具有电学和声学属性，某些属性之间具有对应关系，如我们能感受到的声音的音强、音高、音长是声学振幅、频率、周期这些属性的表现，而这些表现又都是通过调节电子设备的电压、电流、电阻等电学属性来实现的。声音技术检测的原理就是以人在现

实生活中得到好的声音感觉经验为标准，以录音和还音设备的有技术范围为基础，通过声学和电学试验确定良好音质的声学和电学的数值范围，然后再用这些数值范围作为标准来衡量录制的声音质量；图像技术检测的原理与声音的类似。在当代数字技术条件下，物理的音频信号和视频信号都可以在电脑屏幕上以数值或者波形图、柱形图、扇形图等直观的形态展示出来。基于这样的基础，质量检验评定组可以使用相关的设备读取产品的声音和画面的数据，然后通过对这些数据的分析得出该产品在某些方面的质量状况。技术方法所得到的检测结果一般都是具体的数据，对照标准能够得出确切的质量评定结论，具有客观、精确的优点。

艺术方法则以主观的定性分析为主。影视译制产品是作为文化娱乐品而展现在观众面前的，观众是否喜爱这部作品取决于它是否逼真，是否生动感人，声音是否悦耳，画面是否悦目，也就是说，观众对于译制片的接受是非常主观的。译制生产创作是以制作出观众喜爱的作品为目标的，那么创作者就应该把自己当作观众，以大众的眼光来审视自己的作品，看作品是否赏心悦目。同样，译制企业的质量检验评定组也要在作品的直观感受方面多下功夫，做到与大众的对接。另一方面，译制企业也不能完全将自己等同于观众，不能完全凭直觉，而是要从直觉上升到理性，形成理论上的判断。译制质量检验的目的是区分作品的优劣，得出正确的结论，而做到这些必须有充分的理由和证据，这就要求质量检验评定组以艺术家的眼光，从艺术理论的高度来审视作品，对作品进行系统深入的分析。艺术的方法主要用于检验作品的艺术方面，一般不会从作品中直接得到数据，多数情况下需要进行定性分析。例如，在印度电影《香料情缘》中，妈妈对儿子说："孩子，你什么时候才能长大？"这句对白录完一遍以后，我们感觉妈妈说话的语气不够重，因为在这句话里，妈妈不是在问儿子问题，而是在用疑问的方式埋怨儿子表现不好，做事没有道理。重新录音时，演员加强了语气，以非常埋怨的口吻说出这句话，表现了母亲对儿子既不满又爱怜的情绪，达到了情节所需要的效果。类似这样语气不足或者

是表演过火的情况就需要用定性的方式去评判。定量分析使用"数值"来说明情况，而定性分析只能用"程度"，在分析和表述上借助一些表示程度的副词、形容词、名词，如我们可以判断这段台词表演的情绪太弱、不足、适当、过强等。另外，为了统计和说明问题的方便，也可以将一些情况的程度数量化，如太弱为–2分，不足为–1分，适当为+1分，过强为–1分等。我们给一部译制片打分实际上就是一个数量化的结果。

由于译制作品的内容具有多重复杂性，为了使质量检验评定工作系统有序，有条不紊，译制企业可以采用在各类生产企业中普遍使用的列表打分的方法来进行，也就是将作为质量检验评定对象的译制片分成若干大项，如台本翻译、配音表演、录音、视频编辑，再将各个大项分成若干小项，如台本翻译再分为准确、合拍、流畅、生动等，如果需要还可以向下细分，然后确定各项所占分数比例，最后根据作品所得总分来确定质量评定结果。这种方法十分简明，也比较容易操作。

采用分项目列表打分的方法涉及权重的分配问题，也就是各个项目所占分数的比例问题。一般来说，生产创作处于关键地位、完成难度比较大的项目所占比例大，反之则小。但是，权重的分配有一定的主观性，很多因素都能影响权重比例的分配，如评判者评判的视角不同、译制企业生产创作观念的不同等。权重比例分配直接影响译制质量检验评定的结果，在一种权重比例条件下被评为优秀的作品在另一种条件下可能被评为一般，甚至不合格。为了使权重比例分配更合理一些，权重比例的制定者可以从以下几个方面去考量。第一，项目设立尽可能全面反映产品的全貌，比例分配不要过于悬殊；第二，尽可能参照上级主管部门质量检验评价的标准，体现国家和行业标准的项目要给予足够的重视并分配较高比例；第三，可以设立体现本企业创作优势的独特的项目，但所占权重比例不宜大，否则评定结果公信力不强；第四，避免主观评价的内容与客观评价的内容重合，致使在相同的内容重复分配比例；第五，避免过分强调客观评价或主观评价，权重应大体相同。

无论从企业质量管理还是质量评定的角度，译制企业都应注意区分硬缺陷和软缺陷。所谓硬缺陷，是指那些可以完全避免的，看得见摸得着的缺陷，如完成品中存在录音遗漏，出现了人为的杂音，台词翻译中存在错误，配音中存在错误的读音，字幕中有错别字等。所谓软缺陷，是指那些只能主观判断的，可以有不同观点的问题，如表演情绪不足或者过火、录音音量可以再小些或者再大一些、字幕文字的字体颜色选择问题等，这些缺陷是仁者见仁智者见智的，与评判者本身的艺术观念有关。译制片创作者一定要注意杜绝硬缺陷的出现，因为这样缺陷的存在表现的不是创作者的艺术或者技术水平问题，而是工作态度和责任心的问题。相应地，在译制质量检验评定中，硬缺陷也要多扣分，以示批评和警戒。

第四章

译制制片管理

第一节 译制制片人与译制市场

影视译制是一种以营利为目的的生产经营活动，和其他行业的各种企业一样，译制企业要达到营利的目的也必须有效地组织起系统的生产，这就要求译制企业也必须拥有一个强有力的经营管理团队来策划和组织生产。由于影视行业具有自身的特殊性，历史上形成了制片人的概念和管理模式，大型的影视企业或者大型的影视生产活动都需要一个由总制片人领导的制片团队来管理生产，但译制企业的规模一般都比较小，有的译制单位就是一个剧组，一般只需要一位制片人带几个助手就足以完成工作。在实际生产创作中，导演、录音师等既是创作者

也是管理者，从生产的角度看，每项工作的负责人都是制片人领导下的经营者。还有一些小的译制单位只承接由大的制片单位转包给他们的译制业务，不存在复杂的经济核算，这样的单位一般没有专门的制片人，这种情况下，译制导演既负责创作又负责管理，实际上是一人身兼导演和制片人两个角色。

由于影视节目的进口、出口和译制是国际的文化交流活动和经济贸易活动，有关的管理部门在管理上都比较慎重。为了保护本国的影视产业，国家在外国影视节目引进的数量上有一定的限制，规定只有为数不多的经过管理部门批准的单位才有权从国外进口电影和电视节目。影视节目作为文化产品具有很强的意识形态性，国外的影视节目在思想内容上极为复杂，可能涉及国际政治和军事、民族矛盾、宗教矛盾等，有些作品在思想上消极反动，宣扬色情暴力等，管理部门必须在进口和译制方面把好关，避免这样的影视节目流入社会，甚至在公共场所播映。然而，从行业的长远发展考虑，影视产业要逐步市场化，通过市场来培育优秀的有实力的影视企业，以生产出更多更优秀的作品来满足观众的需要，同时参与国际竞争，为我国的影视业在国际市场上赢得地位。这样一来，影视管理部门就要面对既要管制又要放开的矛盾。

目前通过主流渠道发行的外国电影和电视节目都是在一个封闭或者半封闭的系统内译制完成的，也就是由放映或者播出单位完成从进口到译制再到发行的全部业务，译制只是这个系统中的一个环节。换言之，译制与进口环节和发行环节不是市场交易关系，而是本单位的业务阶段关系。在这个系统里，译制的财务是由公司统一管理的，资金投入全部是事先计划好的，包括设备的费用和人员的薪酬

等，译制方面的利润也不单独核算。有的译制单位以分公司的形成存在，有独立的财务，但译制的投入仍然是由总公司规定的，但总公司会给译制单位一个利润的空间。虽然总公司下的译制单位不需要以作品质量参与市场竞争，但总公司对译制的质量有明确的要求，译制企业必须达到相应的质量指标才能通过质量审查。由于译制的业务量有限，译制的工作时间有一定的随机性，尤其是配音演员的选拔范围大才能有利于创作，所以绝大多数译制单位都不设置齐全的译制人员队伍，而是临时从社会上聘任一部分甚至是大部分译制创作人员。有些单位译制的译制工作量比较大，如一些单位需要译制电视上播出的电影和电视剧，他们会将译制工作转包给当地的文艺单位或者民营公司完成。由于没有市场竞争的问题，译制投入的资金是固定的，译制制片人的主要工作精力一般都放在用好有限的资金、节约成本和译制的质量管理上。

有一些民营的影视制作企业已经开展了完全市场化运作的译制业务，他们从国内外的影视节目市场购买译制素材，完成译制加工以后再投入国内或者国外的市场销售，北京大陆桥文化传媒股份有限公司的成功经验就是一个很好的例证。大陆桥传媒主要从事纪录片的译制制作，他们从国外大量引进各种题材的节目素材，然后根据进口的素材的情况重新策划专题，将素材的内容重新整合，经过组稿、翻译、配音、字幕和画面编辑以后形成新的作品，最后以新的节目形态投入市场，销售给各电视台，或者以光盘的形式在书店发行。电视上播出率很高的《传奇》《奇趣大自然》都是他们的系列作品。大陆桥传媒以同样的形式向国外推出反映中国历史文化的纪录片，如《末代皇帝》在国外广受欢迎，并获得国际大奖。大陆桥传媒网站的"海外发行栏目"这样推介他们的作品：

> 在全球每年近一万个小时的纪录片交易市场，有多少纪录片打上了"中国制造"的烙印？当纪录片业内人士关于"中国纪录片如何走向国际市场"的讨论还在继续的时候，大陆桥已经开始了探索，展

开了实践并收获了成功……我们不仅是国内纪录片的代理发行方，同时全面负责基于原国内纪录片素材的国际版包装与制作，负责所有宣传和营销方案的设计与执行，负责国际奖项的参评及后续合拍项目的开发。

中国影视逐步走向市场化是一个大趋势，中国影视产业参与国际竞争更是中国影视业的前途之所在。无论是外国影视节目进口到中国，还是中国影视节目出口到外国，其中都有一个译制的市场需要，从经济上讲，只要有市场就会有商业竞争，有竞争就可能有更多的经济效益。随着中外影视节目贸易量的增加，译制市场也必将随之扩大，日益繁荣。虽然译制业与国际影视贸易有紧密的联系，但译制企业本身一般并不直接从事国际影视贸易，他们只是在贸易之前或者在贸易之后为影视产品补充一项功能，即另外一种语言服务的功能，从而为国际贸易过程的完成，为产品价值的实现和增加创造条件。

另一方面，一个国家内部有不同民族语言和不同地区方言的区别，也存在影视语言翻译的需要。我国西藏、新疆、内蒙古、广西等少数民族自治区的很多群众不懂汉语普通话，他们需要大量的当地民族语言的影视节目，所以很多影视节目需要翻译成当地民族的语言在当地播映。再比如，我国香港、广东、福建地区的方言与普通话差别很大，很多当地人不懂普通话，他们也需要观看由普通话翻译为当地方言的影视节目。同时，香港、广东地区用方言（粤语）制作的影视节目在内地播映也需要翻译成普通话，如当年深受内地观众欢迎的电视连续剧《上海滩》《万水千山总是情》等都是翻译成普通话以后在内地播出的。由于我国少数民族众多，有些少数民族的人口数量也很大，国内存在着少数民族语言和不同地区方言影视译制的市场。目前，我国西藏、广西、新疆、内蒙古都有专业的影视译制机构，中国电影集团译制中心也已经开展了少数民族语言电影译制的业务。随着我国经济文化的发展，尤其是少数民族地区经济文化的繁荣，

这个市场也将不断壮大。

在国际影视产业链中，译制主要发生在以下三个节点上：

1. 拍摄制作环节。影视拍摄制作公司为了把自己的产品推向国际市场，会在后期制作时为自己的产品加上外文字幕或者增加外语配音声道。我国的一些影视制作机构已经具有了国际影视市场的意识，他们在拍摄之前就对发行做了全面的策划，在关注国内发行的同时也考虑到国外的市场，所以在制作时就将影片的语言翻译作为一项内容，如《赤壁》《画皮》等都已经叠加了英文字幕。这种情况下，译制一般由拍摄机构自行组织完成，译制是整个电影拍摄制作的一部分，当然，这部分工作也可能转包给专业的译制企业来完成。

2. 贸易环节。影视进出口公司是专门从事影视进出口贸易的企业，它们本身并不拍摄影视节目，而是购买节目版权进行贸易，或者做影视制作的单位贸易代理。为了推介自己经营的产品，贸易公司会将这些影视节目翻译成所需要语言，配音或者加字幕。它们把这些译制好的影视节目带到各种电影节、电视节、影视展销会上进行展示推销，也会直接与国外的贸易商、播出机构交易。

3. 发行环节。影视节目引进到国内以后，发行单位会根据自己的规范和要求来翻译这些节目，待审查合格以后再推向发行市场。目前国外影视产品在国内的发行途径主要有三条，即电影院线、电视台、音像书店，其中音像书店这条渠道的情况最复杂，也是市场最活跃的部分。

第二节　译制制片管理的任务

与所有企业的领导者一样，译制企业的总制片人（或厂长）要同时肩负对内和对外两方面的工作，即企业内部的生产管理和企业与外单位的交往。译制企业的制片人要代表企业面对社会，与有关方面接触交流，开展业务合作，其中包括上级行政管理部门、行业管理部门、合作单位、广

大的观众等。企业生产要依靠外部条件的支持，企业生产的最终目的也是为社会提供优质的译制服务，如果脱离了外部条件和环境，译制企业就将成为无源之水，无本之木，企业的生产就将茫无目的，偏离正常发展的轨道。译制制片人要熟悉与译制生产经营相关的法律法规，保证企业的生产经营和艺术创作都在法律法规的规范下进行，这不仅有利于企业生产经营的秩序，而且会保护企业的合法权利不受侵害。译制业是文化产业，在文化经济领域经常出现知识产权、版权等方面的法律纠纷，译制企业要自觉遵守有关的法规，同时也要依法维护自身的权益。

作为企业的管理者，译制制片人最基本的任务是企业的管理工作，这就要求译制制片人要在企业建立起系统的管理制度，有条不紊地开展生产，从而获得良好的经济效益，为企业员工谋福利，为企业谋求长远的发展。

译制企业从事的影视译制业务，无论在加工对象上还是生产方式上，都比较单一，整个企业的生产基本上是同一种类型生产的不断重复，这就为企业制定长远的生产规划提供了可能性，也为企业长期实行这一规划提供了可行性，这对企业的长远发展具有决定性的意义。企业在制定生产规划以前必须进行一系列的调研，包括国家的相关政策、有关的法律法规、国际和国内影视产业的发展趋向等，其中最重要的是市场调研。企业的生产规划必须建立在对译制市场全面准确的理解和掌握之上。译制企业的生产规划应包括企业的基本理念、企业的规模目标和效益目标、企业的生产基本模式、企业生产的质量目标、企业的质量管理方法和评估方法等。

除了宏观的生产规划，企业还要为每一个译制项目制定该项目的生产策划，也就是具体到一部单本剧或者一部连续剧的生产计划，从全面质量管理的角度看，项目管理是对企业整体的质量目标和质量责任的分解和分担。根据以往的经验，译制企业比较适合使用项目经济核算的方式来进行管理，它的好处是资金流向线索分明又系统完整。对于译制而言，所谓项目就是译制生产创作的一套工序。在制定项目策划时，译制制片人需要译

制导演的紧密配合，译制导演要向制片人明确说明译制该作品对技术和设备的要求，导演计划搭建的制作团队和演员阵容的情况，这样制片人就可以根据具体情况调配资金的使用，既要满足生产创作的需要，又能厉行节约。项目策划应包括设备安排、人员安排、日程安排等内容，策划安排得越细致，实际创作生产的过程就会越流畅。为了查阅的方便，译制项目策划可以绘制一张日程表，请参看下表：

<center>《××》电影译制日程表</center>

工作日期	工作内容	需要设备	参加人员	质量负责人	业务主管人
年 月 日 至 年 月 日	素材验收	混录机房 视频机房	制片人 译制导演 录音师 视频编辑	制片人	制片人
年 月 日 至 年 月 日	剧本翻译		（剧本翻译 译制导演）	（剧本翻译）	（译制导演）
年 月 日 至 年 月 日	设备检验	对白录音棚 混录机房 视频机房	（制片人） （译制导演） （录音师） （字幕编辑）	（录音师） （画面编辑）	（制片人）
年 月 日 至 年 月 日	配音排练	对白录音棚	（译制导演） （录音师） （配音演员）	（配音演员）	（译制导演）
年 月 日 至 年 月 日	配音表演	对白录音棚	（译制导演） （录音师） （配音演员）	（配音演员）	（译制导演）
年 月 日 至 年 月 日	配音录音	对白录音棚	（译制导演） （录音师） （配音演员）	（录音师）	（译制导演）
年 月 日 至 年 月 日	混合录音	混录机房	（录音师） （译制导演）	（录音师）	（译制导演）

（续表）

工作日期	工作内容	需要设备	参加人员	质量负责人	业务主管人
年 月 日 至 年 月 日	画面编辑	视频机房	（画面编辑师） （译制导演）	（画面编辑师）	（译制导演）
年 月 日 至 年 月 日	质量检验	混录机房	（制片人） （译制导演）	（译制导演）	（制片人）
年 月 日 至 年 月 日	缺陷修正	（相关设备）	（相关人员）	（相关人员）	（译制导演）
年 月 日 至 年 月 日	成品验收	视频机房 或混录机房	（制片人） （译制导演）	（制片人）	（制片人）
说明					

设备管理是译制企业的一项日常的基础性工作，正规的译制企业应该有系统严格的设备管理和使用制度，安排技术熟练的技术人员按时进行设备的检修维护，使设备处于随时可以使用的完好状态。译制项目组在开始工作前也要对设备进行检验，如果使用设备的操机员对设备比较生疏，还应专门安排他们提前熟悉设备环境和使用方法，以避免到使用时才发现设备存在问题甚至不能使用，或者因操机员不熟悉设备而延误工作。当代影视技术日新月异，译制企业必须在整体上跟上技术进步的步伐，使本企业的技术、人员、设备能够满足译制国外影视节目的需要。设备条件是译制企业实力的一个表现，运营良好的译制企业应该拥有一定规模的设备，保持较先进的技术水平。当然，新型设备价格很昂贵，企业还要量力而行，以设备和技术能够满足绝大部分作品译制的要求为准，不必一切都追求高精尖，如遇到个别影片须使用特别技术或者特别设备，可采取临时措施，如租用其他企业的设备，向原片制作方寻求技术和设备支持等。设备的购置、养护、维修、检验、使用等要有详细准确的记录，准确翔实的数据资料是质量管理的基础。

译制企业要获得好的经济效益必须精打细算，企业的运营归根到底是一种经济运作，同其他类型的企业一样，译制企业的财务管理是企业管理的命脉。有一定规模，运营正规的企业每年要进行本企业年度的预算和决算，从宏观上了解和掌握本企业的经济运转情况，再通过日常的账目管理，随时掌握本企业的资金运转情况。译制企业日常财务管理的重点在于每一个译制项目的财务运作与管理，项目运营是整个企业运营的基本单位，只有多数项目的运营是成功的，有效益的，企业的经济效益才能得到保障。任何企业都不可能做到每一个项目都只盈不亏，但我们策划每一个项目都是朝着营利的目标去的，企业还是要逐个项目进行策划，单个项目进行财务核算。

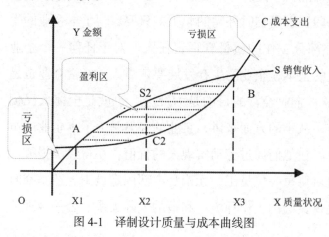

图 4-1　译制设计质量与成本曲线图

译制企业在抓质量管理的时候要注意控制成本，高质量并不总是等于高效益，有时会恰恰相反。如果是转包而来的译制任务，那么投入的资金就是固定的，制作成本一旦超过投入资金总额就意味着亏损。即使是推向市场自行销售的译制片，也要考虑市场价格问题。通常情况下每一种商品在一个时期都有市场公认的价格范围，其中也就包含着市场对质量要求的范围。如果企业忽视市场价格情况盲目追求高质量，在技术和创作上投入过多，有可能因价格过高而找不到市场，最后不得不低于成本销售，从而造成亏损。这就要求译制企业在进行项目策划时进行译制质量设计，明确该项目的质量范围，也就是不必高于什么标准，最低必须达到什么标准，以及什么样的标准是最理想的。在这个基础上安排设备和人员，制定本项目的预算。关于译制设计质量与成本

之间的关系，请看图4-1：译制设计质量与成本曲线图。这里，成本支出曲线C与销售收入曲线S有两个交点A、B分别与代表质量状况的X轴上的X1、X3垂直对应，这里成本支出与销售收入相等，意味着本项目收支持平，没有效益。当销售收入和成本支出小于A或者大于B时，销售收入都小于成本支出，说明这种情况下企业是亏损的，那么X1、X3分别表示质量的最低程度和最高程度。为了获得盈利，企业要把成本支出控制在A与B之间。为了在一个项目中获得最大利润，企业的质量目标应该设在X2的水平上，与之垂直对应的成本支出C2是最合理的预算，因为它与销售收入S2的差最大，意味着企业在这种情况下可以获得最大的收益。

人事薪酬管理是译制企业管理的一个重要课题。全面质量管理强调全员参与，无论是内部职工还是临时外聘的职工，只要参与了本企业的生产，都是他所从事的那部分工作的质量管理责任人。对于任何一个企业来说，人都是全部事业的根本，企业的生存发展要依靠人，经营企业也是为了人。从大的方面说，企业经营的目的是为社会，也就是全体人民创造精神的和物质的财富；从小的方面来讲，企业的经营是为了本企业的员工提供一个事业的平台，让他们通过劳动实现人的价值，获得经济报酬。企业的管理者要真诚地对待每一位员工，无论是内部固定员工，还是临时聘请的员工，为他们提供良好的工作环境、和谐的人际关系、公平合理的薪酬。

从事译制的工作人员多数是艺术类员工，相当一部分是没有固定任职单位的自由艺人，他们在工作上追求独创性，很容易形成放荡不羁的性格，行动上喜欢独立自主。艺术类员工的工作很难监督，他们经常需要单独地工作，大量工作是脑力劳动。艺术工作也很难计算工作量，因为智力的付出是看不见摸不着的。再有，艺术工作的质量也是很难评价的，往往需要采用主观的评价方法，而很多艺术效果是仁者见仁，智者见智的。以上这些艺术类员工的特点都给译制企业的人事管理和薪酬管理带来了困难。

企业管理有两种基本方法，即集权式的管理方法和矩阵式的管理方法。对于有一定规模的译制企业来说，矩阵式的管理方法优点更多一些。所谓矩阵式的管理方法，就是企业里既有一整套服务全企业的管理服务系统，同时又根据生产创作的需要临时成立一些并列的项目组，这些项目组内部也有一套管理机制，组长（制片人）统一由厂长（总制片人）领导，工作关系如图4-2所示。目前译制企业都面临着两种不稳定的情况，其一是业务量不稳定，造成闲时人员富余，忙时人员不够；另一个就是人员流动的不稳定，现在艺术类人才大多不愿意在一个单位全职工作，他们更愿意随机地加入某个剧组，使得艺术创作单位难以留住人才。矩阵式目的管理方式很适合目前译制业的实际，它既能保持企业基本人员队伍的稳定，同时又向社会敞开临时聘用人才的大门，以根据需要灵活地组建创作团队。企业固定员工编制宜实行少而精的原则，从长远发展考虑，企业需要培养一批管理骨干、技术骨干、艺术创作骨干，企业要为他们提供较高的薪资和优厚的福利待遇，尤其是要给他们一个事业发展的空间。

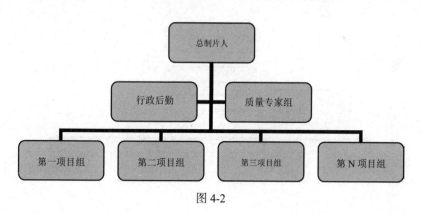

图4-2

项目组可以为某一部作品或者某一系列作品的译制而临时组建，如果业务量长期稳定，项目组可以长期存在。由于译制业务有单一性和重复性的特点，译制剧组的人员结构都是大同小异的，只是具体的创作人员要根据作品的需要一一遴选，一般导演由制片人选聘，其他工作人员，尤其是演员由导演选聘。制片人负责剧组的计划安排和日常行政和后勤管理，导

演负责艺术创作。译制项目组（剧组）的机构关系请参考图4-3。

目前多数文艺创作单位都将企业固定人员和临时聘用人员的薪酬分别对待，本单位固定人员的薪酬一般由基本工资和奖励工资构成，基本工资依个人的资历和工作量决定，奖励工资与个人的工作表现和企业效益挂钩，工资是按月领取。经过长期使用调整，企业内部的薪资计算和发放方法已被职工接受，基本上固定下了。外聘人员薪酬的计算方法主要有两种：第一种是计时工资，即每工作一天付多少钱，这种方法适用于计算演员、录音师、剪辑师的酬金；第二种是计件工资，就是完成一部作品付多少钱，如付给翻译的酬金，外聘人员的酬金一般在工作结束时发给。计时工资和计件工资都有一个共同的缺点，那就是都没有反映出工作人员的工作质量情况，按照这两种方法，那些创作态度认真，工作非常出色的人得不到酬金方面的鼓励。有鉴于此，译制企业应该安排一些鼓励外聘人员积极创作的奖金，对表现突出的人员予以奖励，以激发外聘人员的创作热情，营造良好的创作氛围。

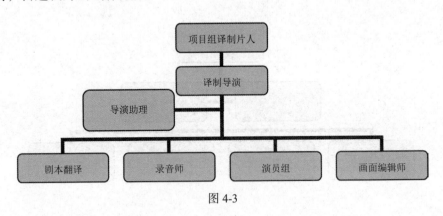

图 4-3

第三节　译制企业的质量方针和质量目标

按照《质量管理体系：基础和术语》（GB/T 19000—2008），质量方针是指"由组织的最高管理者正式发布的关于质量方面的全部意图和方

向"。该词条的注释还进一步指出:"通常质量方针与组织的总方针相一致并为制定质量目标提供框架,本标准中提出的质量管理原则可以作为制定质量方针的基础。"这说明质量方针是由企业最高领导层制定并发布的类似"厂训"或者"质量口号"的一段警语,它简明扼要地宣明本企业的质量理念和质量追求,体现出企业昂扬的奋斗精神,目的在于激发本企业职工积极参与质量工作的热情和决心,同时也在社会上树立本企业的质量形象,为企业做广告。

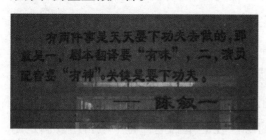

质量方针要简洁有力,别具一格,集中体现出本企业的特色。各企业可以结合自身的特点,内容上参考《质量管理体系:基础和术语》(GB/T 19000—2008)所列出的八项原则,制订令人耳目一新的质量方针。影视译制企业属于文化产业,具有艺术与技术两个方面的质量追求,企业的质量方针更应具有文化气质和时代风貌。上海电影译制厂将已故厂长,著名译制片翻译家、导演陈叙一先生的一段语录写在厂里醒目的位置上,以启发和鼓舞厂里的演职人员。这段语录是:"有两件事是天天要下功夫去做的,那就是一、剧本翻译要'有味',二、演员配音要'有神'。关键是要下功夫。"这段文字体现出老厂长的治厂理念,他希望全体演职人员在创作上都要扎扎实实,精益求精。所谓"有味"与"有神",是希望大家不要停留在作品的表面,而要深入作品的内部,把握作品的精髓,努力展现作品的神韵。这实在是一个艺术的高境界,难怪上海电影译制厂的作品总是那样引人入胜,一些老作品至今令人怀念和回味。

质量方针是一个企业追求产品高质量的总纲,是一个原则性的概括,但它引领下的质量目标就必须是具体明晰的,实实在在的。译制企业的质量目标是分层次的,主要分为企业的总体质量目标、各道工序的质量目标,当然,还可以继续细化为更具体的质量目标。企业总体的质量目标要

覆盖各个项目、各道工序的质量要求，虽然也是具体的数据或者具体的说明，但仍然有一定的概括性，而某一道工序的质量目标则要明确针对这道工序，目标具体而明确，专业性强。总体的质量目标从宏观上规定了企业的质量目标，它引导和规范各道工序的质量管理，同时，总体目标的实现也要依赖于各道工序质量目标的实现。换言之，就是具体各道工序质量目标的实现是总体目标的支撑。由此可见，译制企业的质量工作必须从大处着眼，从小处着手，只有各个工作环节的工作都达到了一定的质量要求，译制产品的总体质量才能得到保证。

译制企业可以以年度为时间单位，制定涵盖当年全部译制产品的年度质量目标，可以规定全厂的年度优质作品率达比率，如达到90%以上等。各个项目组也可以据此制定项目组的年度质量目标，而项目组的质量目标必须等于或者略高于全厂的总体目标。在此基础上，各个项目组要制定出各道工序的质量目标，以具体的质量目标的实现来保证项目质量目标的实现。译制企业在不同的发展阶段要制定不同的质量目标。在初创阶段，由于各方面条件的限制，企业的生产创造能力有限，质量目标不宜定得过高，不切实际的目标反倒会打乱企业的生产，影响员工的创作积极性，企业的质量目标可以随着企业的成长发展逐步提高。

用于说明质量目标的方式主要有两种，一种是数据式的，一种是文字说明式的，一般数据式的质量目标更加具体明确，更便于操作，但译制创造涉及很多艺术方面的质量界定，难免大量使用文字说明性的表述方式。由于译制企业的情况各有不同，不存在一个可以在所有译制企业通用的质量目标，这里只列出一些应该包括在质量目标中的项目，搭建起一个基本的质量目标体系框架，以探讨译制质量目标体系的构成。

译制企业应同时制定总体目标和具体目标，总体目标用于全厂或者项目组层次的管理，而具体目标用于各道工序质量的管理。纵向上看，译制企业可以将译制工作分为剧本翻译、配音表演、译制录音、画面编辑四个板块，分别制定质量目标要求，以引导和规范具体生产环节的质量管理。

在这四个板块之上,企业可以制定一些总体的质量要求。按照这样的思路,译制企业的总体质量目标应包括以下项目:

1. 译制的基本要求:

(1)符合《电影管理条例》和《电影审查规定》的要求。

(2)符合国家有关标准。

(3)参考国际相关标准。

(4)译制作品完整,译制内容无遗漏。

(5)声音和画面的主观评价在4分以上(5分制)。

(6)年度作品优质率在90%以上。

2. 剧本翻译:

(1)译文语义准确。

(2)译文齐全完整,语言规范。

(3)译文生动优美。

(4)译文符合影视的表演和制作要求。

3. 配音表演:

(1)表演自然生动,塑造人物性格鲜明,与原片人物契合。

(2)对白发音准确。

(3)对白语义表达准确。

(4)对白发声与画面口型配合准确。

(5)配音的声音质量和效果良好。

4. 录音合成:

(1)声音清晰自然。

(2)语言声与国际声效配合协调。

(3)语言声与画面配合准确协调。

5. 画面编辑:

(1)画面清晰自然。

(2)片头和片尾字幕与原文字幕配合协调美观。

（3）片中指示字幕恰当美观。

（4）对白译文字幕美观。

（5）画面删改适当，片段间连接过渡自然。

第四节　译制企业的质量管理体系

2008年10月29日，中国国家标准化管理委员会发布了新的《质量管理体系：基础和术语》（GB/T 19000—2008），并在前言中说明采用本标准等同于采用"ISO 9000：2005"，即国际标准化组织的《质量管理体系：基础和术语》，新标准已于2009年5月1日开始实施。作为国家和国际标准推广的"质量管理体系"是政府有关部门和相关国际组织在总结管理学理论研究和各类企业管理实践的基础上编撰而成的，它是现代管理思想和经验的集成和精粹，对各类企业的质量管理都具有指导意义。无论译制企业参加质量管理体系的认证与否，采用或者借鉴这套体系都是企业走向科学化和正规化管理的捷径，如果能与全面质量管理的理念和方法结合起来，效果会更加理想，势必为企业的质量管理工作带来事半功倍的效果。译制制片管理的首要任务就是参照国家和国际的标准建立本企业的全面质量管理体系。"GB/T 19000—2008"主张企业的质量管理应该遵循八项原则，即以顾客为关注焦点、领导作用、全员参与、过程方法、管理的系统方法、持续改进、基于事实的决策方法、与供方互利的关系，这些原则同样适合译制企业，可以在本企业的质量管理体系中综合运用。

建立全面质量管理体系需要一个过程。第一，对全体员工进行全面质量管理的教育培训，让大家了解质量管理的基本知识，尤其是"GB/T 19000—2008""ISO 9000：2005"和全面质量管理的一些概念，使全体员工认识到实行全面质量管理的意义，为全员参与创造条件。第二，开展质量体系建设相关问题的调研活动，根据市场和本企业的实际情况拟定本企业建立质量管理体系的规划。第三，制定本企业的质量方针和目标。第

四，按职能部门和译制工序分解本企业的质量目标，制定各工序的质量目标以及达到这些目标的程序和方法。第五，建立生产创作的记录、质量检验、修正改进体系，做到有据可查，科学决策。第六，在运行中检验本质量管理体系的可行性和效果，根据需要对管理体系进行调整。第七，建立文件体系，形成本企业的《质量手册》。"全面质量管理体系"的"全面"二字有"系统""全程""全员"的意思，对于译制企业来说，译制就是以生产创作出高质量的影视译制作品为目的，在具体而明晰的组织系统、标准系统和保障机制之下，由全体管理人员、技术人员和艺术工作者共同参加，将质量目标的实现贯穿于整个过程的译制片加工活动。

译制企业的质量管理体系包括制度体系和实施体系两个方面，其中制度体系体现为一套系统的文字文件，主要包括：（1）译制质量方针，（2）译制质量目标，（3）译制质量检查制度，（4）设备管理制度，（4）企业的人事制度，（5）财务制度。为查阅方便，企业可以选择与质量管理紧密相关的文件辑录成为《译制质量手册》，供全体员工学习使用。

译制质量实施体系实际上就是日常开展各项工作的人员团队体系。全面质量管理体系中有一个"QC小组"的概念，QC是英文Quality Control的缩写，意为质量控制。QC小组实际上就是一个有明确工作内容和质量目标的工作团队，他们以严谨科学的态度开展质量控制工作，不断地改进生产，不断地提高生产质量。一个实行全面质量管理的单位本身就是一个大的QC组，它由众多的不同层次的QC小组组成，那么一个实行全面质量管理的译制企业就是一个有众多QC小组组成的一个系统的QC小组网络。

在矩阵式管理模式中，管理关系有两条平行的线索，一条是由总制片人领导的企业层次的管理团队，包括人事组、财务组、后勤组、设备组等团队，其中必不可少的是"质量监督检验组"这个组织。这个组织由既懂译制业务又懂质量管理的专家组成，它要独立于企业其他各团队之外，成员应该是专职的，可聘请企业之外的专家兼任。质量监督检验组在总制片

人领导下独立开展工作,是企业质量管理的智囊和监管,职责包括制定企业的质量目标,监督质量目标的实施,分阶段分层次检查企业生产质量,引导和协助各个生产单位和部门开展质量工作,同时在宏观上掌握企业质量的状况,不断改进企业的质量管理,使企业的质量工作始终处于良性的循环之中。企业管理关系中的另一条线索是总制片人领导下的并列的多个项目小组,即前面说到的矩阵式管理,每个项目组由一位项目的制片人负责,他们各自组建译制团队,相对独立地开展译制业务。我们可以把整个企业看作是一个大的QC组,那么这些下属的项目组就是企业内部小的QC组,而在每个项目组内,在翻译、表演、录音合成、视频编辑等工作组就是更基层的QC小组,这就把质量工作从上到下全面贯穿起来了。

 每一个人都是他所负责的那一部分工作的质量负责人,演员要对他的表演质量负责,导演要对整体的表演效果负责,录音师要对录音质量负责,项目组制片人要对项目组译制的作品的质量负责等。另一方面,他们的质量工作也会得到各个方面的支持和配合,尤其是企业层面的后勤、设备、质量检验方面的配合,质量检查检验组不仅要及时检查监督,更重要的是要及时提供质量方面的服务,如检验得出的结果和数据,改进提高的具体方法等。

第五章

译制配音导演

第一节 译制配音导演工作的特点

在电影的历史上,电影制作团队的核心人物曾经是制片人、影视演员。在长期的创作实践中人们逐渐发现导演的重要性,慢慢认识到导演才是电影创作的灵魂人物。如今,人们已经把电影称为导演的艺术,足见人们对导演工作的重视,也说明了导演在电影创作中所发挥的决定性作用。在影视剧以及其他形式的影视节目的译制工作中,译制导演同样是创作的灵魂人物,同样发挥着核心的不可替代的作用。

虽然译制导演所负责的影视剧制作工作仅限于为影片增加一套另外一种语言的对白录音和字幕,但这并不意味着译制导

演的工作就是简单的重复性的工作,相反,它是一项对导演业务能力要求很高的艺术创作工作,而且在某些方面,译制导演的工作难度更大。译制导演的工作不像影片拍摄导演的那样自由,拍摄导演可以根据剧本拍摄制作出自己所希望得到的影像和声效,从文字到声画,导演的创作空间很大,而译制导演所依据的工作底本是一个已经完成了的作品,他所做的工作只是这个完成品的某些局部的替换,那么他的工作就受到原作的制约,自由发挥的余地就很小。效果良好的译制配音和字幕要与原片结合得自然而然,天衣无缝,这就要求译制导演具有一定的电影艺术修养,能够准确地理解和把握原作的精髓,并且有能力结合原片的画面和声音,创作出唯有语言不同,而在其他方面都与原片一致的配音和字幕。当然,正如世界上不存在完全相同的两片叶子一样,配音对白与原文对白不可能绝对地一致,不同民族的语言、文化、思维方式不同,译制片与原片必定有一定的差异,否则也就不存在译制的问题了。译制导演所追求的就是电影意义的通透和电影整体的和谐,为此,译制导演经常处于两难的境地,即在忠实原作和追求译文晓畅之间难以取舍。

第二节　译制创作团队建设

在译制生产的组织关系和人员关系中,译制导演处在中间的承上启下的位置,他是企业与每一位员工之间的桥梁和纽带。译制导演通常由译制企业或者制片人选聘,企业委派他搭建译制创作团队,全面负责译制创作工作,在创作质量上对制片人以及企业负责。译制企业的凝聚力和感召力在很大程度上是通过导演的组织管理工作体现出来的。在译制生产创作过程中,译制导演要把企业的工作要求传达给他的团队,落实在每项工作上,这时,译制导演就是企业下派的领导和代表,它要负起管理的责任,同时,译制导演也要把创作人员各方面的情况反馈给企业,尤其是工作人员对单位的一些愿望和要求。译制导演作为一名重要的创作人员亲身参

加译制工作,他和大家一起工作生活,一起吃盒饭,一起"开夜车",一起忘我地"抠戏",长期的合作会在导演和员工之间建立起信任和友谊,彼此成为默契的合作搭档。这时,译制导演就具有了一种凝聚力,这种凝聚力能够唤起每位团队成员的向心力,使得这个团队团结成为一个有核心的、有共同目标的整体。一位为人热诚,业务精湛的导演必定会得到企业和演职人员两方面的认可和欢迎。

有些译制剧组的基本人员构成是长期固定的,即导演、录音师、视频编辑,甚至是主要配音演员都是长期固定的。团队成员稳定,导演就可以有意识地培养和磨炼这个团队,经过长期不断地交流合作,不断地切磋磨合,整个团队的创作能力和创作水平会达到一个比较高的水准,创作质量会比较稳定。有些译制单位的人员管理则是开放式的,松散式的。他们平时没有固定的全职的创作人员,只是在有译制任务的时候根据作品的需要临时组建剧组,临时聘任技术人员和演员。这就要求译制导演有比较广的人员联系,在搭建剧组时有足够的人才来源,能够及时聘请到合适的、业务水平比较高的人选。译制任务往往时间紧,任务重,技术和艺术要求高,而制片方能够投入的资金有限,所以译制导演必须能够迅速地建立起一支精干的团队,能够高效率高质量地完成工作。首先,译制导演要善于识才、选才和用才,即要通过平时的观察了解到每位合作伙伴的业务特长,他们的技术水平,他们的性格个性,工作态度,与人交往的习惯等,以备搭建剧组时参考。尺有所短,寸有所长,用材之道在于扬长避短;导演应该细心周到,思路清晰,为每一位团队成员安排最适合他发挥特长的工作,这对个人和企业都是非常重要。其次,创作团队的高效率不仅来自团队成员单个人的能力,还取决于团队成员之间工作上的团结配合,艺术上的完美融合。译制导演要善于把特长、能力、性格等方面虽有差异但能融为一体,甚至能够优势互补的演员搭配在一起,让每位演员在共同的协作中充分发挥各自优长,总体的成效一定会很高。

对白译制片创作质量在很大程度上取决于配音表演的质量,那么在组

建剧组时为各个人物选好配音演员就非常重要了。上海电影译制厂的资深译制导演苏秀曾经谈道:"演员班子配得好,一部影片的质量就有了一大半的保证;演员班子搭配不当,再费劲也很难达到理想的效果。"[①]译制导演应该拿出足够的时间和精力来研究影片中的人物,为这些人物选择最合适的配音演员。要做好这项工作,译制导演心中要有两本账,一本是影片中人物的情况,一本是记忆中备选配音演员的情况。有了这清清楚楚的两本账,译制导演就可以边看影片边物色配音演员,他会想象出某个配音演员在录音棚里为某个人物配音的样子,想到他对人物的把握处理、他的表情神态,以及他发出的声音。有经验的导演通过这样在想象中的比对遴选,会选择出从气质到声音都与影片人物最贴近、最契合的演员。另外导演还要考虑演员之间的匹配,在一组人物群像中,如宫廷里的王公贵族,或者市井街区里的平民百姓,既要避免演员之间声音过于接近而模糊了人物之间的区别,又要防止演员之间语言差异过大而失去统一的语言风格,尤其要避免个别演员的特点过于特别而造成个别人的"不合群儿"。

译制导演之所以被称作是译制创作的灵魂人物,就在于要由他来把握整个作品的创作方向。对于文艺创作,经常是仁者见仁,智者见智,所以一个创作集体中必须有一个人来统一大家的创作思想,并且把大家组织在一起共同实现创作目标。当创作的观点不统一时,导演要在吸收大家意见的基础上果断拿出自己的意见作为最后的决断,这也保证了创作观念的连续和统一,所以译制创作在很大程度上是导演创作思想的体现。由于影视译制是在原片基础上进行的再创作,导演在创作筹划阶段首先要做的就是吃透原片。为此,导演要反复观看原片,仔细阅读剧本译文,广泛查阅相关资料,深入研究作品,从而明确影片的思想主题和艺术风格,准确地理解和把握各个人物形象,为创作策划以及后面的一系列工作做好思想准备。

① 苏秀:《我的配音生涯》,文汇出版社,2005年,第98页。

第三节　配音台本把关

在译制工作范围内,译制导演应该是一位在各方面都懂行的通才,除了表演、录音、视频编辑,他对剧本翻译也应该十分在行。当然,译制片原片来自不同国家,译制导演不可能掌握多门外语,还要依靠专门的外语翻译来翻译剧本,但译制导演必须了解剧本翻译的规律,对剧本翻译工作的内容、过程、方法以及经常出现的问题都了如指掌,这样他才能与剧本翻译充分地沟通,共同研究剧本,对剧本翻译提出恰当的指导性意见。在剧本翻译阶段,导演要和翻译一起把所有语言的理解问题和表达问题解决完毕,避免把剧本翻译遗留的问题带进录音棚或者视频编辑工作站,那将延误工作,甚至造成经济上的损失。如果剧本中有逻辑不通,或者表达不顺畅的地方,那么就有可能存在翻译对原文没有充分理解的问题,这时候导演要抓住问题不放,直到把问题搞清楚为止。如我担任译制导演的法国电影《心动的感觉》(*L'Edudiante*)[①],我在读翻译交给我的译文时发现有些语句的意思不清楚,尤其是结尾处有一段长达五分钟的独白,是影片的女主人公大学生瓦伦蒂娜在论文答辩会上所作的一段慷慨激昂的答辩,但整段译文没什么逻辑,意思含糊不清。我决定和译者一起对译文进行研究,逐句修改译文。经过我们仔细分析,我们终于把所有的问题都弄清楚了。原来,结尾这段独白是瓦伦蒂娜结合自己的爱情经历对莫里哀的剧作《厌世者》所做的分析和评述,答辩时他的男友也来到了现场,更激发了她演讲的情绪。她指出莫里哀在这部戏里歌颂了纯粹的爱情,抨击了在爱情上面附加了很多条件的虚伪的爱情,强调女性要有独立的人格和尊严。根据这个理解分析的结果,我们结合画面和人物的口型,仔细修改了这段台词的译文。后来录音进行得很顺利,电影翻译得很成功。这部译制片在电影频道播出以后,网上有观众特别表扬了这部电影的翻译,说影片的语言

① 译制片《心动的感觉》,2008 年由电影频道节目中心译制。

非常流畅，非常明了易懂。下面是这段独白的一个片段修改前后的文本：

瓦伦蒂娜：

（修改前）

艾瑟斯不会让步，自私利己、占有欲强。沙明尼反复无常、不负责任、又不忠贞，但如果他们能接受彼此的缺点，又能淡然面对彼此的不同点，爱就会战胜骄傲和自爱。虽然真爱不需要做出那种牺牲，但又有人知道什么是真爱吗？当你意识到自己不断想起一个人，而他的出现却总是给你带来痛苦，那你们真的是情侣。

《厌世者》，悲剧还是喜剧。马赛说过看过一场话剧之后，我们不会大笑只会流泪。他说得对，亲眼看到真爱的失败是最惨痛的悲剧。一想到那两个在孤岛上的英雄，痛苦就会来袭击我们。那么，这就是莫里哀想通过作品传达给我们的想法。

好，以上就是我今天想对大家说的。这里有值得爱的人吗？值得你因为他的快乐而快乐，心甘情愿跟随他的节奏生活，与他同甘苦共患难吗？

我将用艾尔弗雷德的话来结束今天的演讲："男人都是爱骗人的、不专一的人，虚伪、卑鄙的懦夫，不诚实又多话、骄傲却又很好色；而所有的女人，都不忠诚，她们自负、喜欢打听，既虚假又堕落。而共同的缺点，是害怕和盲目。若不相互忍让，就不完美也不愉快。"唔……唔……唔……

（修改后）

艾瑟斯固执、自私、占有欲强。沙明尼反复无常、不负责任、不够忠贞，但如果能接受彼此的缺点又能淡然面对彼此的不同，爱就会战胜骄傲和自私。虽然真爱不需要做出牺牲，但又有谁知道什么是真正的爱？当你在心里感觉到那个能给你带来安慰的人给你带来的偏偏是烦恼，那你们才是一对儿。

《厌世者》，悲剧还是喜剧？马赛说看了这出戏之后，我们不会笑而只会流泪。说得对，经历真爱的失败是最惨痛的悲剧。一想到那两位主人公所处的痛苦的困境，我们不禁会同情。这恰恰是莫里哀想传达给我们的感受。

好，以上就是我今天想对大家说的。我请问在座的各位有谁在享受着真正的纯粹的爱情吗？你为他的快乐而快乐，心甘情愿随他的节奏生活，与他同甘苦共患难。

我想用艾尔弗雷德的话来结束今天的演讲："男人都爱说谎，见异思迁、虚伪、狡猾、懦弱、饶舌、爱面子又很好色。而所有的女人，都不忠贞，她们自负、大惊小怪、虚伪而又堕落。而共同的缺点就是，胆怯和盲目。若不能彼此包容，就不可能美满。"唔……唔……唔……

第四节　译制创作策划

在全面准确地把握了影片的内容之后，译制导演的一项重要任务就是进行译制创作的策划，即为接下来的一系列创作工作制定纲领和具体的实施方法，这时导演要做一些文案工作，主要的是为演职人员准备一份作品的故事梗概或内容提要、写导演阐述、编写创作注意事项列表。故事梗概或内容提要可由剧本翻译来写，由导演随翻译剧本等其他材料一起分发给大家。

导演阐述是一篇分析性的说明文，导演通过这篇文章向剧组的演职人员说明自己对该影视作品的理解和分析，以此组织全体工作人员在导演的指导下共同进行创作，实现导演的创作目标。所以译制导演阐述在叙述上要言简意赅，层次清楚，明了易懂。导演阐述在写作的内容和格式上没有形成统一的规范，只有一些通行的习惯做法。

一般来说，译制导演首先要在导演阐述对作品在整体上做一个分析，包括思想主题分析、情结结构分析、艺术风格分析等。其次，导演要对作品中的主要人物进行分析，包括人物的形象分析、性格分析、与其他人物之间的关系分析，尤其要进行人物的语言特点分析。最后，导演要根据以上的分析对译制创作提出要求，一方面是整体艺术风格上的要求，另一方面是具体人物的创作要求，包括各个主要人物的语言风格和特点要求，录音上的技术要求等。

影视创作是细节的艺术，只有每一处细节都得到了周到的处理，影片才能达到整体的完美，因此导演在执导上要大处着眼，小处着手，尽可能照顾到每一处细节的处理。一般比较具体细微的创作要求不便于写进导演阐述，如有些台词有言外之意，与其他情节有呼应关系，需要演员用特别的语气和语调加以处理等，导演会把这些细枝末节的艺术处理或者技术处理写在对白台本里相应的台词旁边，这时这本对白台本就成了译制导演的执导创作笔记。

导演还要在导演阐述中提出录音和画面编辑方面的要求，以获得录音师和画面编辑师在创作上的配合。例如，有些言情片、情节片里有大量的说话声音很轻的对白，为了保持与原片风格的一致，配音演员在表演时说话声音也要很轻，那么译制导演要在导演阐述中说明这些情况，提醒录音师在录音时控制好输入电平，避免在混录时不得不大幅度提高音量而带出底噪。画面如何调整处理以及字幕如何设计在很大程度上取决于编辑的创意，为了与整个译制风格保持一致，导演要在阐述中事先提出要求或者建议，尤其是片名的特效处理，片中的字幕哪些需要加、如何叠加之类的问题。

电影原片、对白台本、作品故事梗概、导演阐述等资料备齐以后要尽快发到剧组成员的手里，以便他们有更多的时间来熟悉作品。如果时间和条件允许，译制导演要组织剧组进行配音排练，可以利用这个机会向剧组成员详细解释自己在导演阐述中提出的创作设想、对白表演方面的要求。

如果没有时间排练，导演应该在录音之前把剧组成员召集在一起，重申导演阐述的内容，回答大家提出的问题。录音之前的动员和热身很重要，译制导演要向剧组成员明确地说明自己对这部作品主题和风格的理解，表达自己作为导演想要达到的创作目标，以获得剧组成员的理解和配合。导演可以根据作品的风格适当调节工作气氛，如果译制的是一部悬疑片，导演在说话语气上就神秘一些，设法制造出神秘的气氛；如果是搞笑片，不妨开些玩笑，待气氛活跃以后再开始录音。采用这样的方法，演员和录音师等都可以很快地入戏，大家很容易进入工作状态。

下面是杨德光[①]先生为德国故事片《蓝天无垠》写的导演阐述：

德国故事片《蓝天无垠》导演阐述

题记：人的一生，面对这个日益纷繁的世界，总要经历一些我们不可预知的事变，而面对这个事变又要做出我们新的选择。

《蓝天无垠》并没有什么复杂的情节，全剧以汉斯公司扩建机场、克劳森太太拒售家舍果园为起线，通过汉斯公司的尼尔斯先生巧妙安排的热情服务，终于使克劳森太太出售了自己的家园。女儿鲍拉的刁蛮和小市民习气，促使克劳森太太飞上了无垠的蓝天。在这个新的空间和新的人际关系中，克劳森太太终于发现了一个新的归宿。

《蓝》剧译制的关键之处，在于追求人物语言的朴素化、生活化。剧中的人物关系并不是通过潜在的象征性语言而展示，而是将人物的语言交流放在首当其冲的位置，是通过各种环境的变更和不同人物和不同性格的语言交流，使人物显现出他（她）独有的个性色彩。全剧以克劳森太太为中轴，通过不同人物，不同性格，不同关系的交流，展示一个老人面临的新世界。克劳森太太既有其老人的顽固性，又有她善良幽默和聪明之处。与汉斯公司的几次会谈，显示出人物的

① 杨德光，山西电视台译制导演。此片于1991年由山西电视台译制。

个性语言色彩很浓并且丰富，克劳森太太固执和聪明、小机智，有时显得极其幽默。语言的尺度把握要准，理解上的偏误将使通片语言和节奏发生不应该有的误转。与女儿鲍拉的对话，既要看出克劳森作为一个母亲的语言厚度，又要表现其对女儿的忍让和忍无可忍的指责。

《蓝》剧中克劳森太太的许多遭遇，正是她对所处的境况的一次又一次的选择和行动，所以在每一次新的空间和人物关系中，克劳森太太的语言色彩是有变化的，从人物的性格发展角度而言，是人物的交流乃至"冲突"来促使人物发展变化。与尼尔斯的交流，使克劳森太太有了平生的初次登机；与女儿鲍拉的分歧，使克劳森太太马不停蹄地飞翔在蓝天白云之间；与养老院众人的交流，促使克劳森太太做出最后的选择。

《蓝》剧多层面反映了一个老人面临新境遇的反应和选择，这为剧中语言的丰富性和灵活性提供了很好的空间。由于是围绕克劳森太太这个中心人物推进全剧，所以辅助性的角色，只要语言的类型化和幽默化即可，如李小姐、伯爵夫人、玩股票的汤姆，戏不可过，语言火候一定要适中适宜。

《蓝》剧的意蕴主要是通过画面呈现出来的，如开头的部分克劳森太太的家舍果园和飞机的关系，在全剧结束，当克劳森太太和学识渊博的理查特先生在远离尘俗的小岛上准备安度晚年时，一架飞机从他们的寓所后飞向蓝天，这似乎预示了一个人的轮回。人一生的确要面临许许多多难事，过去的也许是苦难，但是当你经历世事沧桑，人即变得宽容大度，而且有忍耐之心。这些感觉皆是译制中要求配音演员在心中有感知的，只有有了总体感觉的准确性，才可能在语言表达中潜意识地将其融会于浅层次的表面语词中，从而营造出准确的人物个性语言。

第五节　录音棚现场导戏

译制工作进入录音阶段，译制导演要始终坚守在录音棚，做好录音现场的协调和指挥工作。配音是整个译制创作的核心工作，是创作成败的关键之所在，这时，艺术与技术、人员与设备等所有力量都集中在一处，它们有机地结合在一起共同发挥作用，使创作素材转化为艺术成品。这种质变是决定性的、不可逆转的。人们常说，艺术永远是留有遗憾的，艺术永远没有完美，但导演要追求完美，最大限度地接近完美。那么在这关键的时刻，导演要眼观六路，耳听八方，充分调动一切有利因素，在自己机智果断的指挥控制之下完成一个个创作的瞬间，收获一段段的配音成品。

由于有了数字录音技术，在电脑上进行的录音操作十分简便，录音以数字的形式存储在硬盘里，存储和删除也非常方便，这就为导演在现场抠戏反复录制一段对白带来了便利，只要有一点不满意，导演完全可以决定重录。把表演上出现的问题解决在录制现场是非常必要也是非常明智的，这时一定要耐心细致，因为此时多花费一点精力和时间，以后会节省很多精力和时间，更免去了事后再安排人员设备等很多麻烦。在录音棚里，配音导演一定牢牢抓住两个关键，一个是引导演员演好戏，得到理想的表演效果，另一个就是把好质量关，包括演员表演的质量和录音师录音的质量，最终得到理想的配音，为下一步工作创作条件，打下基础。

在录音棚录音现场，译制导演是调动人员、设备，掌控工作程序、进度和节奏的总指挥，他要根据工作的进程随时向演员、录音师、场记发出指令。在录音的过程中，一切工作都围绕着配音表演进行，导演最主要的工作就是组织也引导演员演好戏，以获得最佳的表演录音效果。

译制导演的核心指挥作用是通过导演自己同时与几个工组的互动来实现的，每个工作组负责完成某一个行当的工作，都有各自的工作地点。这些组包括导演组、表演组、录音组、场记组、后勤组。

标准的录音棚一般由三个房间构成，即控制间、表演间、休息间。导

演和录音师都在控制间工作，并排坐在控制台前面，从他们所处的位置可以清楚地看到前面显示屏，同时可以透过前侧面的窗户可以看到表演间的情况。演员或者在休息间休息等待，或者在表演间进行表演。

在对白的录音的过程中，导演和录音师一般不能离开自己的座位，一些辅助性的工作由导演助理和录音助理完成。如到休息间通知演员上场表演可由导演助理完成，表演间话筒的调整可由录音助理完成。场记员也在控制间工作，他要随时把录音的工作进展记录下来，尤其是配音台本的修改情况，以便在需要时进行查对核实，避免出现工作上的错误或者疏漏。

在对白录音的过程中，导演要同时掌控以下节点：

1. 录音的进展。导演要明确录音时间计划，掌握好录音的顺序和进度，把握好工作的节奏。导演要清楚哪些内容已经录完，目前正在进行的是哪部分，接下来按顺序还有哪些内容。录音都以一段完整的对白为单位，一般同一场戏安排在同一时段内完成，以方便演员完成对手戏或者群戏，同时确保录音效果的一致。另外，刚开始录音时，演员的表演还不能进入最佳阶段，可选择影片中比较平淡的过渡情节先录，而影片的开头和高潮部分一定要等演员的表演进入最佳状态时再录。

2. 剧组人员调度。这里剧组人员的调度泛指演职员的工作时间安排，包括演职员，尤其是演员到达和离开录音棚的时间、演员进出入录音间完成表演的时间。目前多数录音棚采用的都是数字录音设备，可以单轨录音，也可以多轨录音，也就是多个演员的声音同时录在一条声轨上，或者每个一演员的声音都有各自的声轨并分别录音。单轨录音是传统的老方法，主要的优点是多名演员同时录音可以互相激发表演情绪，能保证整体效果。多轨录音可以整合单个演员的表演时间，可以安排一位演员在一段时间内完成他所以对白的录音。此时其他演员不在场，他只能看着画面里的人物参考原声或者已配好的录音人声演对手戏或者群戏，这对演员的表演能力配音技巧要求更高。分轨录音的另一个优点是方便后期编辑，因为声音轨道相互独立，可以分别调整，补录时不需要其他演员搭戏。巧妙的

时间安排和人员调度可以大量节约录音棚内的工作时间，可以大量节约录音棚的使用费用。

3. 录音的控制。录音棚内最重要的是以导演为核心的两个方面的配合，他们同时进行：演员与导演的配合、录音师与导演的配合。也就是演员按导演的指令和要求进行表演，录音师按导演的指令同时进行录音。遇到比较难录的片段，导演要组织大家"抠戏"，把一段戏拆开了，揉碎了，反反复复地表演录制，直到得到满意的录音效果为止。排版精细的配音台本已经分好了场次和段落，每段对白的开始处都有与屏幕上显示的时间码相对应的时间码，导演可以很快速地通知大家找到要录制的起点，不时地发出"准备""开始""停""回到老点"（原点）、"从某点接"等指令，此时演员、录音师以及其他所有人员都精力集中，心领神会，迅速地完成工作。

4. 给演员说戏。在对白录音的过程中，译制导演要随时为演员说戏，也就是具体指导如何完成这段表演。如果要录制的是一段表演难度大，情节很重要的戏，导演要向演员介绍这段戏的背景、情节、人物关系等，提出在表演上要注意的问题，指出可以使用哪些技巧和方法。在表演的过程中，导演要特别注意观察演员的表演是否准确，如情绪、力度是否恰到好处，吐字是否清晰，逻辑重音是否正确。是否存在字词的读音错误，如"重创""尽量""哨卡"等容易读错的字是否正确。一旦出现问题，导演要马上纠正，重新录音。

在与演员的交流互动中，导演也要注意听取演员的意见，以诚恳的态度与演员一起讨论切磋，充分发挥演员的主动性和创造性，充分施展他们的艺术才能，共同努力到最好的效果。同时演员要服从导演的指令，充分尊重和接受导演的指导，积极地配合导演，努力达到导演的要求。

下面是一些译制导演经常采用的导戏的方法：

（1）给演员讲戏。导演把影片当下的情节当作故事有声有色地讲给演员听，引导演员进入作品的故事情境，让演员慢慢进入角色，进入最佳

的表演状态。

（2）导演做示范。导演如果发现演员表演得不够准确，又难以用语言做出明了的说明，可以自己先做表演，让演员观察和模仿。

（3）做表演提示。导演提醒演员注意一些难点、一些要特别处理的地方，就一些关键问题做出解释和说明，以帮助演员在表演上做到准确恰当。

5. 观察屏幕画面。在演员表演的过程中，译制导演要仔细观察屏幕上的画面，看演员的语言表演是否与画面相契合，尤其是话音和口型是否协调一致，及时作出准确的判断和处置决定。

6. 监听声音效果。控制室内有一套声音播放系统，导演和录音师可以清晰地听到正在录制或者回放的声音。在整个录音工作过程中，声音播放系统要保持一致的较大的音量，一边导演和录音师及时发现录音中出现的细小的杂音。在对白录音的过程中，导演和录音师要同时为配音的声音质量把关，努力确保完成的录音无瑕疵。导演在发出录音开始指令前要确保表演间内没有任何杂音，表演进行的过程中要注意听桌椅、衣服、纸张以及演员的嘴巴、手脚等是否发出了杂音，是否有室外的杂音传入。导演还要通过听到的声音判断话筒与演员口腔的相对位置是否合适，话筒是否过偏、太远或太近。如果存在任何问题，这段内容要重新录制。

非常值得指出的一点是，导演应该做到事事心中有数，但不必事事都出于自己的主意。好的导演应在统领全局的前提下充分发挥每一位剧组成员的主动性和创造性，带领大家一起进行创作。每一位工作人员对自己所承担的那部分工作都可能有一些独到的理解和独特的处理方法，导演应该鼓励他们充分地发表他们的意见，鼓励他们大胆尝试，只要不偏离导演创作的主旨，就尽可能在创作中采纳。影视是集体创作的艺术，好的作品必定是集体创作智慧和技艺的结晶。

第六节　指导后期制作

配音录音完成以后，译制工作进入后期加工阶段，首先要做的是将配音录音与国际声混合在一起的混录工作，这项工作通常在专门的混录棚里进行。声音的混录工作有很强的艺术创造性，不同的处理方法会产生不同的声音效果，尤其是一些特效的加工，不同的结果反差很大。对于追求什么样的混录效果，导演要与录音师充分地沟通，如果可能，导演最好与录音师一起完成混录工作，以便针对具体细节详细说明希望得到的结果，这样逐段编辑调整，逐段完成混录，及时发现问题和解决问题。录音中的特效非常重要，特效做得好会给作品增色不少，如果做得差，或者有遗漏未做的，那么就很容易破坏作品的整体效果，让作品效果大打折扣，令其他方面的诸多努力都付之东流。在混录之前，导演和录音师要统计好要做的特效，每一特效最后都由导演和录音师共同完成。如果导演没有全程跟踪混录的过程，那么在混录完成以后，导演要从头至尾仔细听一遍混录后的录音，一是检查是否存在录音上的问题，如有杂音、漏录、特效没有做，甚至台词有错误等，以便尽早发现尽早改正；二是听一下是否混录的效果达到了预期的目标，如果发现有不够理想的地方则可以重新混录相应的部分，如果整体效果都很差则必须全部返工重混。

视频编辑部分的工作与混录有些相似，因为需要专门的设备，工作要在专门的编辑室内完成。导演可以采用全程跟踪或者事后检验的方式来完成指导工作。视频编辑工作需要导演和编辑有足够的耐心和细心，因为这部分工作比较烦琐，如果是字幕译制片，加字幕的工作量很大，时间上的入点和出点都要设置得很准确，字幕文字的字体、大小、颜色、特效、位置等都需要编辑进行设计。在配音译制片的创作工作中，视频这部分工作常常被忽视，大家以为译制就是配音，配音做好了就大功告成了，所以有时候导演干脆把视频编辑工作完全交给编辑，没有检验一下编辑的结果就向制片人移交工作。其实视频编辑，包括字幕编辑的效果如何，对整个作

品的质量影响很大，因为视频效果非常直观，如果字幕做得漂亮，它会给作品增光添彩，让观众觉得译制片做得很精美，如果字幕做得很差，即使配音很完美，整个译制片给观众的印象还是做得很粗糙，制作水准很低。因此译制导演切不可虎头蛇尾，在画面编辑这部分工作上马马虎虎，甚至因把关不严出现纰漏，如果字幕里出现了错别字，那就会贻笑大方。电影是多种元素和谐地组合在一起的整体，作为译制片创作首脑的导演既要有对作品整体风格的设计，又要有实施这套设计达到创作目标的具体方法，对于画面和字幕编辑，译制导演同样要进行全面周到的设计，并通过与画面编辑师的合作来完成创作。

无论是在每一个具体的创作阶段还是在整个作品完成以后，译制导演都要作为把关人把好译制创作的质量关。在具体的每一项工作中，演员、录音师、视频编辑师都要各自对自己的工作质量负责，这时导演要负起质量监督与核查的责任，保证不合格者不过关。而在宏观上，导演还要对作品的整体质量负责，即在作品的整体感、协调感等方面负责。

第六章

译制台本翻译

第一节 译制翻译的性质和任务

译制翻译是指为制作影视译制片所作的语言翻译工作，主要是对白翻译，同时也包括影片的字幕、制作说明等附属或相关文件的翻译。译制对白翻译分配音对白翻译和对白字幕翻译两种，前者用于为影视作品录制对白配音，后者用于为原片画面叠加对白译文字幕，由于译文在影片中的用途和功能不同，二者在语言翻译上的要求也不一样。用于配音的对白是鲜活的口语，是表演艺术语言，必须具有口头表演性，同时，译文要与画面因素，尤其是人物的口型和举止动作相吻合。对白字幕是影片对白大意的及时传达，虽然内容也是剧中人物的口头

语言，但它是对电影画面的补充说明，是辅助性的，尤其因为它受到阅读理解因素和时间因素的限制，字幕译文要尽可能简明扼要。字幕出现和结束的时间要与画面人物说话的时间大体一致，但不要求对口型，在时间允许的情况下可以适当延长字幕在画面上的停留时间，以便给观众一段接受和反应的时间，便于他们观看理解。

翻译是译制生产创作中最重要的基础性工作。剧本是一剧之本，对于制作配音译制片来说，准确生动的、富有表演性的对白译文是录制出精彩配音的前提条件；对于制作字幕译制片来说，简洁生动的译文则是制作出自然明快的画面字幕的基础。译制剧组所做的一切工作归根到底都是语言转换工作，剧组每一位成员都面临着理解原作创作新作的任务，可是原片资料，无论是影片原片还是附带的相关文字文件都用的是原文。整个剧组，包括制片人、导演、录音师、画面编辑师、演员等，都要依靠翻译的译文开展各自的工作。为了译制的方便，原片片商会提供一些剧本之外的参考资料，翻译除了将这些资料用作自己翻译的参考之外，还要把一部分有重要参考价值的资料翻译出来提供给剧组其他工作人员，这些资料包括原片故事情节来源的历史背景资料、生产创作背景资料、拍摄技术说明、原片后期制作资料和说明、国际声素材（包括音乐、歌曲、声音特效）的说明等。此外，为了剧组创作的方便，翻译还要编写一些文件，如电影的故事梗概、电影中出现的人物的名单、主要人物简介等。

影视翻译同其他翻译一样，最基本的任务就是完成两种语言的转换；既然译制翻译的基本工作是对白的翻译工作，翻译者的技术水平和艺术水平也就主要体现在对白翻译方面。翻译首先是一种语言艺术，也就是能够在译文中用生动规范的语言准确生动地传达原文的意义。译制片是面向大众在社会上正式出版发行的文艺作品，语言的使用必须遵守国家的规定，也就是要使用规范的现代汉语和规范的普通话，这包括用词准确、符合语法、无错别字等。又由于译制片是一种艺术作品，对白的语言还要讲究语言的艺术性，即要恰当地使用汉语的各种修辞手法，使译文自然流畅、优

美传神。

　　语言是社会历史文化的载体，它有历史的积淀、时代的风尚和现实生活的基础，好的对白译文应该是色彩鲜明语义丰富的语言。艺术源于生活又高于生活，译制对白的语言也是一样。译制片的对白语言要贴近生活，要使用当下普通大众最耳熟能详，最普遍常用的语言，这样的语言也一定是最能反映和表现目前现实生活中的事物，以及这些事物背后的社会的时尚、社会文化、人们的社会心理。通俗语言会让观众感到亲切，容易融入其中，使观众与电影"不隔"。有些词语是特别流行的词语，如妻子称丈夫为"老公"，富有的人是"大款"，乘坐出租汽车叫"打的"等。这些词语在现在的译制对白中偶尔出现，有时能在喜剧性的情节中达到幽默搞笑的效果，译文中可以适当选择使用。另一方面，对白的语言也不可以一味地追求时尚和通俗，要根据原作的内容和风格适当把握，以免给作品带来不利影响，如那些使用人群很小，意思很搞怪的词语，尤其是一些污秽语，要避免使用，如"屌丝""傻冒""猫腻"等。对白的语言应该是经过译者加工提炼的既有生活气息又有历史文化传承的语言，要能够经得起历史和时间的考验。

　　隐藏在语言翻译背后的是两种文化的交融和传达，这是影视翻译要必须完成的深层次的，同时也是更加艰巨的任务。译文的语言是一种特殊的语言，表面上看它是目标文的文字和语音，但它在内部却同时具有两种语言的文化，如果译文是从英语翻译成汉语的，那么译文就同时包含着汉语和英语两种语言的文化，因此译文常被称为既非原文也非目标文的"中间语"。"早上好，史密斯先生！"这句话一听就是译文，因为这是西方人打招呼的方式，尤其里面还有一个外国人的名字，中国人早上打招呼时会说："您早啊，老张！"由于有"中间语"的特性，译制对白就成为一种十分复杂的语言现象，它一方面要足以体现电影原片所表现的那个民族、那个时代、那个社会的风貌，同时又具有译文语言当下的时代和社会的特点。中国今天的译制片语言与三四十年以前的语言已经有了一些不同，这

也就是为什么现在的"九零后""零零后"看老译制片会觉得那些片子的配音听起来有些古怪的原因之一。

影视对白翻译表面上看是两种语言文字的转换,而内部实际发生的是两种语言文化的交融和意义的传递,对于这个现象,请看下面译制片《简爱》中的一段独白:

> 简爱(对罗切斯特):你为什么要跟我讲这些?她(指与罗切斯特有暧昧关系的英格拉姆小姐)跟你与我无关。你以为我穷,不好看,就没有感情吗?我也有的。如果上帝赋予我财富和美貌,我一定要使你难于离开我,就像现在我难于离开你。上帝没有这样。我们的精神是同等的,就如同你跟我经过坟墓将同样地站在上帝面前。①

这段令人震撼的对白来自电影所取材的同名小说原著《简爱》,无论在原著还是在改编而成的电影里都是点睛之笔。故事中,简爱与罗切斯特彼此倾慕,但财产和地位上的巨大差距成了他们爱情的鸿沟,罗切斯特不自觉地表现出高高在上的傲慢,他一边在盛大的舞会上与英格拉姆小姐眉来眼去,显示自己在女人面前的魅力,一面又向地位低贱的女家庭教师简爱表达爱情。然而,外柔内刚的简爱向往与罗切斯特的爱情,同时又在心底抗拒罗切斯特作为富人的骄横。追求自由平等的爱情是人类共有的天性,是世界各个民族文化的共识,中国也有与之类似的《梁山伯与祝英台》的爱情故事,这种文化上的共通性使不同语言文化之间的翻译成为可能。另一方面,由于各个民族历史文化背景的不同,同一个社会现象在不同的民族文化中表现出不同的形态,这就是译文在思想和艺术上的美感之所在。简爱和罗切斯特所处的英国社会是用财产来判断人的社会价值的金钱社会,爱情的最大障碍来自贫富差距造成的不平等,在这里,简爱与不平等观念进行斗争的思想武器是英国传统的基督教思想。所谓"你跟我经过坟墓将同样地站在上帝面前",指的就是基督教救赎说中的人人要经历

① 《简爱》上海电影译制厂 1970 年译制,翻译:陈叙一。

的"大审判"。而"梁祝"所处的社会是以裙带关系为支撑的封建社会，家族背景的富贵与贫贱是判断人的社会价值的标准，那么横在梁山伯与祝英台两个人爱情之间的鸿沟则是门第上的差距。中国人用来与封建压迫和不平等进行斗争的思想武器则是道家的"幻化成仙"观念，也就是两个人在死后化作蝴蝶比翼双飞，从而冲破封建牢笼，最终结为连理。

文化的共通性和差异性使对白译文产生一种带有异域文化特点的特殊美感。作为一个弱女子，简爱能痛快淋漓地直抒胸臆，既明朗无遗地表达对罗切斯特爱情，同时也痛切地斥责他的傲慢，以及她用"同样地站在上帝面前"这样铿锵有力的理据来颠覆罗切斯特的傲慢，都令中国观众感到惊讶和新奇，她与中国同样是弱女子的祝英台是那样的不同。显然，两种文化"大同"之中的"小异"就是译文的美妙之所在，译者在这里搭建起了一座文化沟通的桥梁，把两种文化融合在同一的译文里。

第二节　影视剧译者的素质要求

能够胜任影视剧剧本翻译工作的译者必须具备一定的文化艺术修养。影视艺术是一种综合艺术，其中包含众多艺术门类的文化艺术元素，译者不可能精通各种艺术，但对各种艺术要有所了解，对各种门类的艺术规律要有所把握，自己要具备一定的感受能力、理解能力和表达能力。译者在开始翻译之前要对整个作品有整体的宏观的把握，这种宏观的理解和把握是建立在对作品内部各艺术元素正确感受和接纳的基础上的。具体地说，影视剧的译者需要有一定的文艺修养来领悟影视剧作品的题材、主题、结构和艺术风格。占主流的传统好莱坞式的电影以讲故事为主，在创作上借鉴了文学和话剧的艺术方法，如果译者具有丰富的文学阅读理解经验，对文学艺术规律有所了解，那么在把握影视剧作品方面就会非常敏锐。其次，影视艺术是声音和画面的艺术，音乐是当代影视艺术中的一个重要元素，它不仅仅是影视艺术的辅助手段，随着影视电子科技的进步，音乐

和声效越来越成为影视的创作手段，参与整个作品主题的展现和故事情节的叙述，这就要求译者对音乐，无论是古典音乐还是现代音乐，都有所了解。影视的影像是由动态的画面成的，千百年来，一代又一代的绘画大师们探索出一系列的绘画艺术规律，这些规律被影视艺术工作者运用到影视的拍摄当中，其中构图的规律，用色、用光的规律，视角变换的规律等都成为影视摄影的美学。点点滴滴的艺术感受会在译者心中形成对作品的整体印象，也就是译者从作品中获得的一套观念和情感，这种观念和情感会在译者进行翻译的过程中形成一种引导的力量，使译者在正确的轨道上前进，从而以饱满的思想感情，使用新的语言文字准确生动地再现作品的内容。为了拍摄出精致的影视剧作品，导演可谓无处不用心，作为作品的译者，也要有能力理解到导演的这些苦心，完整准确地把作品的内容和意义传达给异国的观众。

再从电影的内容来看，电影的故事内容可谓是无所不包，各种题材都可能出现，历史、军事、政治、人物、宗教、伦理、科技、艺术等。这就要求影视剧译者具有一定的文史知识，见多识广，这样才能正确地理解作品和驾驭作品。当然，译者在翻译之前可以对与作品内容相关的知识进行学习和研究，但整个译制的时间有限，不允许译者花很长的时间学习，更何况知识的学习和掌握从来就不是一朝一夕就能完成的，需要平时日积月累才行。

与普通的翻译工作者不同，影视剧剧本翻译是影视艺术工作者，因为只有那些通晓影视艺术创作规律的译者才能翻译出符合要求的影视剧剧本。无论是原文还是译文，剧本都是一种生产创作的工作蓝本，导演用它来指导拍摄，演员从中得到表演内容的信息，录音师、剪辑师把它用作工作的说明等，所以剧本读者是人数有限的专业人士，全部是懂业务的内行，要想译出让同行认可的剧本，译者首先要入行，能够与同行沟通。由于影视剧剧本具有这样独特的功能性，影视剧本在文体上有其特殊性，格式上非常严整，内容必须条分缕析，大量使用影视专业术语，译者要吸收

前人的经验,学习和掌握这些翻译的规律和技巧。译制剧本是全面指导影视剧译制创作的工作蓝本,内容涉及多个行当的工作,这就要求剧本翻译要像译制导演一样是译制创作的通才,除了精通语言翻译之外,还要对译制导演、表演、录音、画面编辑等行当的工作有所了解,这样在翻译上才能符合译制创作的需要,让同行一看就懂,方便实用。

 影视剧剧本翻译需要译者具有扎实的语言基本功和较强的语言翻译能力。无论是母语还是外语,语言是一种很难掌握的能力,尤其是使用一种语言进行文学艺术创作,就难上加难。文学语言不同于我们平时说的话,因为我们平时说的话只要对方理解了就可以了,可以是片段的、含糊的、不完全合乎语法的,更不要求优美了,而用于文学创作的语言必须是完整的、准确的、语法规范的、有美感的。剧本翻译是剧本文学的再创作,译文的语言必须是规范的文学语言。良好的语言修养来自两个方面,一方面是从生活中观察学习,从大众的语言中提炼;另一方面,也是更重要的渠道,就是大量地阅读,尤其是优秀的文学作品。有些译者的译文生硬苍白,说明他的词汇量少,表达方式单调,是阅读量不足的表现。另一方面,要想翻译剧本,译者首先必须会写剧本,一个外行照猫画虎式地翻译剧本必定导致漏洞百出。一个要从事剧本翻译工作的译者应该从学习写剧本开始,在掌握了剧本写作的基本知识的基础上进行一些剧本写作的练习,从而体会剧本创作的感受,积累写作经验,进而掌握剧本的创作规律。懂得剧本创作的规律,翻译剧本才能得心应手。

 具有良好的身体素质和心理素质是胜任剧本翻译工作的重要基础。相对于小说、散文等文体,剧本的文字量不大,但剧本的含金量很高,要完成一部电影或电视剧剧本的翻译,译者要投入大量的时间和精力,一步一步进行,有些步骤要反复进行多次。在开始翻译之前,译者要反复观看熟悉影片,查阅研究与影片相关的资料,在此基础上确定影片的主题和风格,为译文确定基调。如果剧作中出现了特别事物,如某种罕见的器物,一段不为常人所知的历史,某个不被人了解的历史人物,译者要在翻译之

前进行专项研究，准确透彻地了解了这些事物之后，尤其是在确定一些专门词汇的译法以后才可以开始翻译，否则可能造成翻译错误或者不准确。某译制单位误将电影片名《马丁·路德·金》（Martin Luther King）翻译为《马丁·路德王》，而且在电视上播出了，造成了不好的影响。在翻译的过程中，译者要边看画面边翻译，为了对口型，一句话需要反复看画面，译文要反复调整，为此，翻译要一边操作播放画面一边打字。总体上看，影视翻译的工作量非常大，进度比较缓慢，通常情况下，一部120分钟的电影需要两个星期的时间完成，但制片方给的时间可能很短，有些电影要全球同步上映，从拿到译制素材到上映的时间只有二十几天，制片人不得不压缩翻译的时间，以保证配音和做后期的时间，这样译者有时就不得不在五天内完成翻译，这就使得译者必须夜以继日地工作。电视连续剧翻译的工作量更大，制片方给译者的翻译时间同样可能非常有限，比单本剧翻译更艰苦的是，译者必须长期处于紧张的工作状态，可能要长达几个月。所以影视翻译既是紧张的脑力劳动，同时也是艰苦的体力劳动，要求译者必须有健康的身体和坚强的意志才能完成。长时间不断地工作可能使译者产生烦躁的情绪，有些电影的内容是译者不喜欢的，有些情节是译者所厌恶的，但译者必须有能力调节自己的身心状态，把工作有条不紊地继续下去，直至最后圆满地完成工作。在翻译的过程中暂停或者放弃工作都会直接影响整个剧组的工作进展，可能造成严重后果。

总而言之，剧本译者是译制剧组中最主要的创作者之一，译制创作就其本质而言是语言的转换，剧本翻译质量的好坏决定着译制创作的成败，好的剧本译文给导演、演员、录音师等铺平了创作的道路，留下巨大的创作空间，翻译质量差的剧本让人摸不着头脑，让译制的后续工作无从下手，所以剧本译者是译制剧组工作的先行者，是整个剧组幕后隐形的导演，剧本译者要充分地认识到自己的责任重大。另一方面，剧本译者所做的工作是为整个剧组服务的基础性工作，这就要求剧本译者具有良好的团队意识和服务意识。剧本译者首先要与译制导演时刻保持良好的沟通，按

时提交译好的剧本，随时解释剧本中理解上的难点，还要向导演提供其他来自原文的相关信息。译者要认真听取译制导演的建议和要求，认真调整修改剧本的译文，以配合导演达到创作目的。译者还要热情地为录音师、演员、视频编辑等其他成员提供翻译服务，满足他们在翻译方面的各种要求，当他们在译文的理解上有疑问时要及时帮助解释。虽然剧本译文的读者是剧组的内部成员，译者也同样要考虑对读者负责的问题。有的译者认为译制剧本只是一个工作蓝本，不与社会上的读者见面，所以在排版打字上很不认真，以致剧本的打印格式混乱，有错别字，标点符号使用不规范，甚至有些地方干脆不写标点符号等。在剧组里，译制剧本人手一册，如果剧本文字很混乱，势必对剧组成员的工作心态造成不良影响，如果剧本译文准确，排版打印都很工整，会促进剧组形成严谨创作的工作作风。译者最忌讳的是把翻译的困难留给别人。有的译者在遇到不会翻译的地方就放任不管了，或者将原文写在那里，或者胡乱编造些什么写上去，有时候对口型对得厌烦了就干脆放弃，语句的长短与影片画面根本配不上，这些问题都会使导演、演员在录音棚里无法工作下去，不得不在棚里临时修改剧本，造成工作的停滞、经费上的损失。影片就像一个螺母，译制剧本就如同一个螺丝，如果螺丝加工得不够精密，导演、演员、录音师是不可能将这个螺丝拧进螺母的，明知一个工件不合规格还交给下一道工序，这种做法是非常不道德的。所以译者一定要有责任心，把自己工作环节中的问题全部解决掉，做一个让同事信赖和受欢迎的合作者。

第三节　影视翻译的质量管理目标

剧本翻译是整个译制工作的一个环节，它的质量目标是整个译制创作质量目标的从属目标，是译制总体目标的支撑和细化。在这里，译制的质量意识和保证质量的措施都要深入工作的每一处细节。换一个角度看，剧本翻译的质量目标为剧本翻译的各个方面提出了具体的、可比照的规范和

要求。剧本翻译的质量目标应包括以下几个方面：

一、译文语义翻译正确

在译文中正确地传达原文的语义是翻译最基本的工作，译文正确也是对翻译工作最基本的要求。为了保证翻译的准确，译者首先要正确理解原文，理解上有困难就要下功夫攻关，更要防止望文生义等马虎现象，尽可能避免因疏忽而造成误译。其次译者要能够使用恰当的译文准确地表达语义，这就要求译者要有较强的写作能力，能够使用最恰当的词语，最合适的句式来传情达意。

为了避免歧义，译文中的专用词语的使用要符合大众的语言习惯。已经被大众接受和熟知的翻译词语要尽可能沿用，如New York译为"纽约"、New Zealand译为"新西兰"、Tom Cruise译为"汤姆·克鲁斯"、Jedi译为"绝地"等。尚无公众接受的译法的词语可意译或音译，音译用字参考《英汉译音表》[①]。

无论是配音翻译还是字幕翻译，译者都必须在看懂影片的基础上确定每段译文的语义，切忌只看剧本照字面去翻译，这样非常容易出错。影片中的语言只是整个影片的一个部分，一个要素，影片意思的传达不止语言这一种手段，人物的动作表情、背景环境、镜头的运动等都是表意手段，它们之间相互交融、相互补充，共同完成表意的功能，脱离其它因素，台词本身的意义往往无法确定。例如，英文中的"Get over！"只表示让一个人走动以改变位置，但它本身并不能说明应该走动的方向，我们只能从影片中当时的情景、人物之间以及人与周围物体之间的相互位置关系来判断，这句话可以根据画面翻译成"你过来！"或者是"那边去！"意义完全不同。

准确的用词取决于对影片内容的准确理解。在译制美国影片《黑客隐现》（*Twilight Man*）时，剧本译文中的Uncle Jordan最初被译者翻译为

① 陆谷孙主编：《英汉大词典》（下卷），上海译文出版社，1991年，附录四。

"乔丹叔叔"。但在反复观看影片之后，我们搞清楚了三个人物的准确关系。原来，苏珊是阿历克斯的母亲，乔丹是苏珊的兄弟，这样阿历克斯是乔丹的"外甥"，而不是"侄子"，阿历克斯应该称乔丹为"乔丹舅舅"，而不是"乔丹叔叔"。

二、用于配音的对白译文要符合影视的表演和制作要求

影视对白是一种具有影视艺术特性的特殊文体，其写作方法是一种影视文学艺术，影视剧本译者要熟悉剧本的创作规律，在翻译创作中也要遵循这些规律。首先，影视剧对白是经过加工提炼的口头语言，要简短上口，情绪饱满，富有生活气息。其次，对白必须与人物形象相一致，什么样的人物说什么样的话，要让个性化的对白语言彰显人物性格。

三、人物语言要与画面契合

译者在翻译时必须参考画面，注意观察人物的表情、体态和手势，必须保证翻译过来的对白要与人物的动作相协调，相配合，避免人物指东说西。例如，钱绍昌先生所译《天使爱心》里有这样一句话："I have been Wendy's family doctor since she was this high."按照汉语的习惯，这句话可以翻译成："文蒂才这么高的时候我就是她的家庭医生了。"但画面里的人物在说这句话的结尾处有一个比画文蒂当时有多高的手势，那么汉语就必须调整了。钱绍昌先生的译文是："我开始做文蒂的家庭医生时她才这么高。"这样语言和动作就协调一致了。再比如，英语有用重复否定表示肯定的习惯。"It wasn't you?""No."如果不考虑画面，这个对话可以翻译为："这不是你干的？""对。"但画面中的人物在回答时有摇头的动作，因此回答就只能翻译成"不是。"

人物语言与画面契合，最重要的是语言的声音与画面上的该人物的口型相一致，也就是"对口型"。翻译一定要看着画面，听着原文，根据语义选择长短相当、节奏相当的句子来对应，自己不妨尝试着表演出来，具

体地感受译文的长短、节奏、停顿、口型开合的程度等是否与画面一致。

需要特别注意的是，对白译文的停顿、断句要适当。根据配音翻译口语化的原则，一般简洁短小的句子比冗长、结构复杂的长句好。如韩国电影《那年夏天》里有："最让我放心不下的是，他这些年是怎么过来的？"不如翻译为："我对他真是放心不下。他这些年是怎么过来的？"要避免译出单个的长句而后生硬地加一些停顿，或者本来是两句甚至三句话，演员不得不根据画面口型生硬地说在一起，这是译制配音中常见的缺点。配音翻译讲究的就是为配音而翻译，最忌讳的就是只管翻译出意思，然后让演员勉强地去配音。

四、译文生动优美

如果说"准确"是译文质量的基本目标，那么"生动优美"就是译文质量的高标准，它是译制片艺术性的要求和体现，不美则不称其为艺术。其一，对白译文的"美"来自词句的精当。这就要求译者的语汇丰富，表达方式灵活，能选择最生动形象的语句恰当地传达语义，令译文的语言出神入化。其二，译文语言的美来自语言的"含蓄"，文忌直白，只有意蕴深厚的语言才耐人寻味，所以译者要尽可能保持原文的神韵，尽可能利用两种语言文化的交融所带来的语言张力。其三，译文语言的美感来自语言的形式美，即语言的文体要准确，诗词、书信、新闻、演讲、日常口语等语体的译文要有该语体的特点，这样影片的语言才显得真切动人。其四，语言要有一定的时代感、地域感、社会阶层感。如果影片讲的是古代国王宫廷里的故事，那么语言就要古雅一些，如果讲的是当代普通市民的生活故事，那么语言就应该简朴通俗一些。其五，外国影视节目的魅力在很大程度上源自其异域风情给人带来的奇异感，译者要注意在翻译中保持原片的异域文化气息，外国人的生活习惯和思维习惯都要生动地展现出来，译文的语言也不要过于本土化，在符合语法、不影响理解的前提下可以有些"洋味儿"。

五、用于叠加字幕的对白译文要简洁明了

对白字幕是叠加在画面上的帮助观众理解剧情的辅助性的说明。人对于文字的阅读理解需要一个思维的过程,所以字幕的语言要尽可能简洁一些,字幕停留在画面上的时间尽可能长一些。虽然字幕的内容也是人物的对话,但可以压缩整理成简练的书面语言,而且要删除没有具体意义或者不重要的词语,如重复出现的词语,一些感叹词、代词、副词等。字幕中一般不使用标点符号,有些译制单位要求使用问号、书名号等少数几个标点符号。翻译在翻译字幕时要考虑字幕与画面的对位,一般一个画面中只出现一行字幕,每行字幕一般不要超过18个汉字,或者12个英文单词。在翻译片头字幕、片尾字幕、片中指示字幕时要注意使用规范的电影术语和专用名词。

六、译文的语言要规范,书写方式必须统一一致

影视剧本译制片是一种在大众传播媒介上播出的文艺作品,它所使用的语言在社会上具有广泛的影响,因此必须符合现代汉语规范。译制片的对白必须翻译成标准的普通话,除非是剧情要求进行特殊处理的语言。虽然影视对白语言是口头语,但也必须使用规范的现代汉语,注意避免出现语病,避免使用错别字,使用标点符号要规范。如不要把"终止"写成"中止",不要把"绝对"写成"决对"等。要按规范使用标点符号,不可随意使用自编的符号,也不可在该用标点符号的地方不加标点。为了使语言简洁一些,方便演员表意,数字一般都统一使用汉字来写,如"14000000"写做"一千四百万"。

对白台本是译制组内部使用的译制工作蓝本,译者要严肃地对待译文的文本,这不仅体现译者严谨的工作作风,同时也是对工作和同事的尊重。一份错别字很多、标点符号混乱、排版格式混乱的译本会给剧组工作人员的工作情绪带来不良的影响,是不合格的译本。

七、翻译译文必须完整

影视翻译的译文，尤其是对白的译文比较分散零碎，译者要注意避免因疏忽而造成的漏译现象，所有需要翻译的语言必须全部翻译完毕，保证译文完整无缺。

配音对白的翻译是为配音而做的准备性工作，配音讲究声画对位，即画面上只要有口型，或者画面情节中有人物发出了声音，配音演员都要配上相应的人声，包括话语声和非语言的人声，如喘息声、咳嗽声、喊叫声、哭声、笑声等。有些人声，原文剧本中没有提供相应的台词，但译者必须在对白译文中加上，做到只要原片中出现了人声，剧本译文中就要有词儿，如喘息声写做"哈……"、咳嗽声写做"咳咳"、喊叫声写做"啊——"、哭声写做"呜——"、笑声写做"呵呵……"或者"咯咯……"等，只要起到提醒演员在这里要进行配音表演的作用就可以了。此外，对白翻译还要掌握"铺杂"的技巧。影视剧是很生活化的文艺作品，经常出现多人聚集的场面，有时是主要人物周围有多人出现作为背景，这种情况下，聚集在一起的人七嘴八舌，很多话语混杂在一起，听不清他们到底说了什么，原文剧本里也没有相应的台词，这就需要翻译根据剧情编写一些零碎的台词，以便让配音演员录一些含混的但听上去是译文的配音，这样效果才更加生动真实。

除了对白，译制翻译还要完成其他材料的翻译，其中片头字幕、片中指示字幕、片尾字幕是译制翻译工作中的重要内容，要求术语和专用名词的翻译正确，翻译必须下功夫完成。为了便于剧组成员尽快熟悉剧本的内容，尤其是为了方便译制导演了解作品的基本情况以便安排配音演员，翻译要编写影片的故事梗概，列出影片中出现的所有人物的名单，写出主要人物的人物介绍等。

八、标注必要的时间码

现在各译制单位普遍采用了数字化录音的技术，译制的原始素材和新

录制的配音信号都是数字的，与以往的模拟录音技术相比，生产创作非常便捷，工作效率大幅度地提高了。为了方便剧组在录音棚里录音，在后期阶段上字幕，译者要在每段对白开始处标上时间码，以方便剧组在工作过程中迅速地找到影片的节点。时间码是显示在屏幕画面一角的一组表示时间的数字，如：01：38：15：55表示时间点为1小时38分钟15秒55毫秒。这组数字随着节目时间的流动而变动，这样也就给影片的每一个画格以一个固定的时间值，利用这个数值，工作人员就很容易找到影片的位置，很容易制作出声画对位的配音。一般台本里的时间码精确到秒就可以了。理论上说时间码标注的越多，工作起来就越方便，但标注时间码比较费时，只要在一些关键处标出来就可以了。一般在一场戏开始以后第一段对白的开头处必须有时间码，这里一般是一段配音工作的开始点，行内常习惯性地称之为"老点"。其次是每一段独白或者每一段对白的开始处要有时间码。如果一段独白或者对白的内容较多，持续时间较长，也要根据情节适当加上一些时间码，尤其是中间有较长时间停顿之后再出现对白的地方，应该加上时间码。

为画面添加字幕更需要使用时间码。译者要为每一屏字幕确定"开始点"和"结束点"，也称"入点"和"出点"，然后将屏幕上相应的时间标注在台本里相应对白的前面。片头字幕、片尾字幕、片中指示字幕都需要标注时间码。如影片画面里出现了一个街道指路牌的特写，上面有街道的名称，译者要把这个街道的名称翻译出来，并且标上时间码。

九、排版打印格式要统一规范

影视译制台本是影视剧本的一个种类，包括配音台本和字幕台本，它是为译制生产创作服务的文字材料，具有非常具体明确的用途，所以是一种具有行业特点的应用文。虽然译制台本没有绝对统一的格式规定，但是经过译制工作人员的长期使用实践，在行业内部已经形成了大家共同接受的格式式样，也就是相对普遍认可的一种规范。对白台本的打印可以采用

"Word文档"或者"Excel文档",使用"Excel文档"的好处是可以利用这种文档的筛选和计算功能,工作人员可以将整个台本根据不同需要拆分成不同的分台本,如由一位配音演员来配音的某一个或某几个人物的台词的台本,这样就很容易统计出一位演员的台词量。

配音台本排版的原则是完整、有序、整齐、醒目。台本包含的内容包括:影片的名称、片头字幕、本序号、场次序号、时间码、对白、对白说明、片中字幕、片尾字幕。如译制片《亚瑟王》的配音台本:

《亚瑟王》配音台本			
时间码	场次序号/人物名称	对白/字幕内容	说明
	第一本		
	片头字幕		
00:00:10	字幕	博伟国际电影公司	
00:00:31	字幕	亚瑟王	
	第一场		
00:00:40	字幕	历史学家认为,英国亚瑟王和圆桌骑士的传说源自一位英雄,他生活在距今一千五百年以前。最新的考古结果证明实有其人。	
00:00:59	兰斯洛特(画外)	公元3世纪,罗马帝国的疆土已经横跨阿拉伯与不列颠之间。	
00:01:07	兰斯洛特(画外)	但是他们还要扩张。他们占领土地,征服更多的人归顺罗马。	
00:01:17	兰斯洛特(画外)	只有东面强悍的萨马提亚人坚持抵抗。	
00:01:23	兰斯洛特(画外)	战场上尸横遍野。第四天硝烟散去,萨马提亚人几乎全军覆没。唯有几位骑士奇迹般生还。罗马人惊叹他们的勇敢和骑术,饶他们不死。	
00:01:43	字幕	公元452年	

（续表）

		《亚瑟王》配音台本	
00：01：44	兰斯洛特（画外）	作为条件，这些骑士将被收编，以后为罗马作战。	
00：01：56	兰斯洛特（画外）	这对他们来说还不如已经战死沙场。	
00：02：11	少年兰斯洛特	爸爸。他们来了。	
00：02：17	兰斯洛特（画外）	还有一个条件不仅涉及他们自己……	
02：22	兰斯洛特的父亲	到日子了。	
00：02：22	兰斯洛特（画外）	还要殃及他们的儿子……以及儿子的儿子，子子孙孙都要成为罗马的骑士。我就是其中之一。	
00：02：46	兰斯洛特的父亲	都说骑士死后要变成骏马回家。马能预知未来。会保护你。	
00：02：56	兰斯洛特的妹妹	哥哥！哥哥！给你这个。	
	兰斯洛特（画外）	别担心。我一定回来。	
00：03：31	少年兰斯洛特	我们要去多长时间？	
00：03：32	罗马军官	十五年。还不能算路上这几个月。	
00：03：42	兰斯洛特父亲	兰斯洛特！啦！	啦！（模仿原声即可，是鼓舞士气的呼喊。）
00：04：08	兰斯洛特（画外）	我们要驻守不列颠，起码是南部。因为中部有一道七十三英里的长城，建于三百年前，目的是保护帝国不受北方土著的侵扰。像先辈一样，我们来到不列颠向罗马司令官报到，他的名字是亚托瑞斯，或者叫亚瑟。	

（续表）

《亚瑟王》配音台本			
	第二场		
00：04：36	字幕	十五年后	
00：04：54	高文	真的来了，主教的马车。	
	格拉海德	终于自由了，鲍斯。	
	鲍斯	嗯，我有点感觉到了。	
	格拉海德	车上有罗马的通行证，亚瑟。	
	特里斯坦	蓝魔！	
	罗马军官	准备作战！准备作战！	
00：06：28	亚瑟	杀！	
00：06：33	群杂	杀！	
00：08：00	鲍斯	来吧！啊！啊！	
	鲍斯	啦！痛快！	
00：08：27	霍顿	救救我，上帝啊，救救我……	
	高文	别嘀咕了。这没有你的神。	
00：08：56	罗马军官	都到这儿边来。	
		（略）	

有些译制单位还沿袭着译制胶片电影的老习惯，将整部电影分为"本"，也就是原来胶片电影的"一盘"或"一卷"的量，35毫米的胶片一般时长在10分钟左右。如果译者需要向剧组工作人员说明一些问题，译者可以将提醒的内容写在对白后面的"对白说明"里。

需要注意的是，要进行配音表演的一段连续的对白或者独白应该打印在一个页面里而不要拆分开打印在两个页面里，因为配音表演时很忌讳翻页，一方面是因为表演时无暇翻动台本，另一方面是翻页可能发出噪音，干扰录音。

第四节　影视翻译的质量管理方法

与一般的文字翻译工作者不同，影视翻译一般不是一个人独立完成翻译工作，而是要作为译制团队的一个成员与大家合作共同完成工作。一个有历史传统、管理完善的译制单位有一套译制艺术创作观念和工作制度，译者要学习和发扬本企业的优良传统，按照制度要求开展工作。在翻译以及翻译完成后的译制过程中，译者要与剧组成员保持密切合作，主动提醒他们注意理解上的难点，随时为他们解惑答疑。译者要特别注意与制片人、译制导演保持沟通，认真听取他们的要求和建议，积极配合译制导演实现他的创作设计，及时提供所需要的译文资料。

为了保证翻译的质量，避免工作中的疏漏，译制企业要制定译制翻译的工作制度，明确剧本翻译的质量要求，译者要认真按照制度中规定的程序开展工作。制定和使用《剧本翻译工作事项核对表》是一种简便有效的工作方法，翻译可以参照此表检查自己的工作是否按要求逐项完成，译制质量检查组在检查工作时也有具体的资料作为依据。

剧本翻译工作事项核对表

编号	事项	内容	完成日期	备注
1	领取翻译资料	领取剧本原文、影片光盘等资料。	年　月　日	
2	观看原文影片	理解和熟悉要翻译的影片。	年　月　日	
3	查阅资料，研究作品	为剧本翻译做各方面的准备。	年　月　日	
4	完成翻译初稿	剧本译文基本成型，待校对修改。	年　月　日	
5	编写人物列表	列出所有人物，原文译文对照。	年　月　日	
6	编写主要人物介绍	简要介绍主要的人物形象。	年　月　日	

（续表）

编号	事项	内容	完成日期	备注
7	编写故事梗概	500字左右，写出完整的故事。	年 月 日	
8	向导演提交初稿	提交剧本初稿，人物列表，人物介绍等资料。	年 月 日	
9	与导演讨论译稿	与译制导演、制片人讨论剧本译文的修改。	年 月 日	
10	修改译稿	按导演、制片人的要求修改译稿。	年 月 日	
11	语义校对	对照原文检查校对语义错误。	年 月 日	
12	口形校对	对照画面调整译文，使译文与口型匹配。	年 月 日	配音片
13	分行校对	对照画面调整译文，使译文分行得当。	年 月 日	字幕片
14	翻译字幕	编写字幕单，标出字幕的时间码。包括片头、片中和片尾的字幕。	年 月 日	
15	标注并核对时间码	在每段对话和字幕的开头处标时间码。	年 月 日	
16	排版打印译稿	排版，检查错别字、标点符号等，打印译稿。	年 月 日	
17	填写译制完成表	按要求填写译制完成表。	年 月 日	
18	提交译稿	向剧组提交剧本等全部译文资料。	年 月 日	
备注：				

从这张表可以看出，译制翻译工作相当繁重，剧组要给译者足够的时间完成工作，同时还要为译制提供必要的工作条件和协助。译者在接到任

务以后也要充分地重视，抓紧时间工作，切不可因剧本翻译没有按时完成而延误了整个剧组的工作进度。

在原片片商提供的用于翻译的资料中，最主要的是剧本的原文和原文影片，原文一般是电子的Word文档或者PDF文档，有时是打印在纸上的文稿，影片可能保存光盘、移动硬盘，或者录像带里。在拿到资料以后，翻译要尽快看一遍资料，如果发现资料存在问题，如原文不全，字迹不清，影片播放不出来，或者剧本与影片不相配，译者要马上通知导演或者制片人，以尽早补充更换。如果还有其他资料，如影片的背景资料、原文的字幕单、原文歌词等，译者也要尽快浏览一遍，有些资料可能对翻译非常有帮助。

在动笔翻译之前，翻译应该做一些准备工作，表面上看会多花一些时间，但充分的准备工作可以使其后的翻译工作事半功倍。译者首先要反复观看影片，对影片有一个整体的印象，找出翻译中会遇到的关键点和难点，然后在网上、图书馆搜集查阅与本片相关的资料，深入地研究影片，做好笔记，为翻译做好思想和资料上的准备。译者可以做一些专项研究，如影片的历史背景、影片中出现的文化习俗、影片涉及的专业知识等。如果是文学作品改编的影视作品，翻译最好能阅读原著，以便把握好作品的精髓。译者尤其应该研究一下影片中出现的重要词语，弄清这些词语的来龙去脉，对比目标文中的不同译法，确定自己要在本片中采用的译法，最后将这些词语列表以备查对。如《星球大战》中的专用名词：

Jedi 绝地：社团门派
Sith 西斯：社团门派
Anakin 阿纳金：人物
Obiwan Konobi 奥比旺·克诺比：人物
Master Yoda 尤达大师：人物
Lightsaber 光剑：武器

Nabo 那布星球：星体

影视对白翻译有很多具体的方法和技巧，须译者在长期的翻译创作实践中不断积累和掌握，译者也可以参加相关业务的集中培训，以尽快掌握影视翻译的一些基本技能。这里要特别指出的是，译者切不可脱离画面来翻译剧本，因为对白是影片这个整体的一个部分，对白本身是片段的，零碎的，只有在画面环境中才能确定意义，所以译者在翻译时一定要一边看画面一边翻译。

译制是一种艺术再创作，译制导演是创作上的主导，翻译要与导演密切配合，随时为导演提供语言翻译方面的协助。在剧本翻译阶段，翻译要为导演和剧组其他成员准备一些相关文件，其中包括剧中人物列表、主要人物介绍、影片的故事梗概，这些文件必须准确、完整、规范。导演需要结合这些资料观看影片，进行作品分析，从而把握作品的思想主题，确定译制创作的表演风格，为剧中人物安排配音演员。剧中人物列表须注意以下几点：

（1）人物名称须原文与译文对照，应该按原文名字的首字母顺序或者汉语的拼音顺序排列。

（2）人物名称的翻译可根据表演口型的需要调整字数的多少，不必勉强与通行的译法一致。每个人物的译名必须统一用一种译法，包括不能将一个名字译为含同音异体字或近音字的两个名字，如"休斯""休思"；"杰米""吉米"。外国人的名字中常有教名、中间名、姓三个部分，称呼时使用哪一个很不确定；为了便于观众理解，台词中尽可能使用一个名字称呼，可在名和姓中选一个。

（3）译制片里人名的译文要适合配音表演对口型。英文等外国语言的单词可由一个或多个音节构成，多个辅音可以连缀在一起，非重读音节和连缀的辅音可以读得很弱很快。而汉语词汇里的音节相对较少，每个音节基本是一个声母加一个韵母的结构，音节间轻重对比

不明显,如果要把外国人名字中的每一个音素都翻译出来,那么就要翻译成多个汉字。如《亚瑟王》里的女主人公Guinevere,文学作品中可音译为"格文娜薇尔",但为了对口型,我们在配音台本里译为"奎妮薇"。

(4)列入人物表中的人物不限于出现在原文剧本里的人物,凡在影片中从嘴里发出了声音(包括语言和非言语的声音,如喘息声等)的人物都要列入人物表内,防止安排演员时漏排,录音时漏录。

(5)没有确切名字的人物以其身份作为名称,名称须体现性别、年龄段,如"中年男警察""年轻女售货员""女中学生"等。

在人物介绍中,译者应着重介绍戏份较重、台词量较大的人物形象,说明人物的身份、年龄段、与其他主要人物的关系、性格特点,尤其是说话习惯和声音特点,为导演和演员正确把握人物形象提供方便。故事梗概要写成一篇短小精悍的小故事,能全面反映影片的基本面貌,尤其要写出影片的叙事线索,点出重要的故事情节。此故事梗概可能被印在海报之类的宣传品上用于影片的宣传推介,所以文字上要优美一些,叙述上要传神动人。

译制导演在看过剧本译文的初稿以后会与翻译进行一番沟通,互相交流一下对作品的理解,导演会提出配音表演和录音的一些设想,要求翻译在修改润色译文时给予考虑,他会在人物的语言特点方面、翻译的遣词用句方面提出建议,翻译应该认真地听取,积极地配合。有时翻译在"装词儿"等方面不是很擅长,译制导演会安排一位有经验的"装词员"来调整台词,有的导演还会亲自修改剧本,对此翻译要给予理解,毕竟译制是集体创作,译制的质量高于一切。为了避免反复修改剧本,节约时间和成本,翻译要练好剧本翻译的基本功,努力做到剧本一次成型。

安排另一位有经验的剧本翻译对剧本进行校译是减少误译、提高剧本质量的好方法。剧本校译工作不仅包括改正意思翻译错误的地方,还包括

调整译文使其更适合于配音表演或者叠加字幕。任何一位翻译在语言和知识方面都是有局限的，翻译中难免出现一些错误和失误，译者有时会陷入一种理解或者表达上的误区而茫然不知，包括受原文的影响而用了在译文语言中不当的表达方式，如将"Are you still alive? Prove it!"译为"你还活着吗？证明它！"而译为"你还活着吗？动一动！"就更通顺更口语化一些。这样的问题经自己反复校对也可能发现不了，而如果有另外一个人进行校译就可能轻而易举地发现并改正过来。在装词儿方面也是这样，译者一旦在语流上、遣词用句上形成了一种习惯就很难自拔，总觉得其他的表达方法都不如自己已经采用的表达法好，其实未必如此。

翻译应该养成边翻译边标注时间码的习惯，如果在翻译完成后集中加时间码，这种大量的、简单重复性的工作会非常单调和乏味，而分散在平时做就避免了这个问题，另外译出来的部分都有时间码，查找起来十分方便。配音用的时间码精确到秒即可，包括小时、分、秒三个部分。如果是单个演员的分轨录音，那么每个人物的每一轮对白开始处都要标上时间码，因为录音点会跳来跳去，足够多的时间码会便于找到分散的录音点；如果是全部演员集体录音，那么每一场戏开始处标一个时间码就可以了，因为这种录音方式下录音点是在场与场之间跳动的。影片中时常出现"耍单儿的台词"，这种台词一般都非常短，前后大段时间里只有场面没有对白，很容易被忽视漏掉，找起来也不方便，所以一定要为这样的台词标上时间码。所有时间码都要标注准确，如果时间上错误太多，不仅不能提高录音的工作效率，反而会拖延录音的时间。

用于叠加字幕的台词也应该标注时间码，一般在每一场开头处标注一个即可。字幕是分行的，一般每屏一行，为了查找和叠加的方便，翻译应该为字幕标注行号，从1开始，每行一个号码，那么到最后就知道本片共有多少行字幕了。字幕的译文要尽可能简洁一些，汉语字幕每行不超过18个字，拉丁语的字幕一般每行不超过12个单词，中间用空格表示停顿。字幕在翻译时就不加标点符号，否则在叠加时去掉标点符号也会成为

一份很烦琐的工作。字幕中切忌出现错别字，叠加和审片时都要特别注意检查。分行是字幕翻译中的一个重要技能，翻译要兼顾彼此矛盾的两个方面，一方面每行的文字不能过长，另一方面要考虑情节段落的完整，尽可能让每行字幕表达一段完整的意思，避免字幕支离破碎，破坏影片的整体感。为此，翻译和校译都要斟酌词语的搭配，语句的长短，以满足分行的要求。

有些对白译制片也要在画面上叠加译文字幕，这种情况下要注意保持字幕与对白词语的一致。为了使字幕简洁一些，可以省略一些虚词等不重要的词语，标点符号可全部省略掉，但只要出现字幕，文字必须与人物的对白一致，否则会破坏影片的整体感和协调感。

为了规范对白台本和其他文件表格的排版打印，避免翻译在这方面出现失误，译制企业可定制一些排版的模板，要求翻译严格按照模板，填满每个空白项，检查无误后再打印。排版可使用Word、PDF、Excel文档，Word文档编辑修改比较方便，PDF文档比较美观，Excel文档有统计计算功能，便于统计角色的台词量。普通文档可用空格列表，也可以使用表格列表，表格线可以隐藏不显示。工作台本的字体不要过小，一般使用小四号字。以下是Word文档模板，供参考。

美国电影《幻影战士》（上部）			
翻译：顾铁军　电话：136……			
序号	时间码	人物/场次	对白
		第1场	
1	0：00：29	迈克	情况怎么样？
2		德里克	有事儿吗，头儿？
3		切斯	情况好极了，头儿，天公作美，我们速度很快。海上会风平浪静的。
4		迈克	有机会就赶紧睡会儿。

（续表）

美国电影《幻影战士》（上部）			
5		德里克	你要乖乖地听话，我的小兄弟。
6		切斯	我没那么疲惫。
7	0：02：00	德里克	等到了我们对手的地盘儿你就睡不成了。
8		切斯	你真是妈妈的好儿子，说话的口气跟妈妈一样。
9		弗雷克	哈，抱歉，伙计，这是本能的自卫。
10		迈克	你神经也太紧张了吧，弗雷克？
11		弗雷克	要崩溃了。
12		迈克	这次行动我不许任何人在关键时刻给我弄出响动。
13		弗雷克	你不用担心我，米老鼠，我的胆儿比你还小。噗……
……	……	……	……
608		迈克	参加新队。
609		罗伊	看，我说他靠得住，幻影战士，永远的战斗队！
			（上部剧终）

对白台本中不要出现任何不必要的文字或者符号，以免干扰配音演员的理解和表演，如需添加注释说明，可将这些文字附在台本的尾部，并在发台本时告知导演和演员。对白台本应在配音录音以前打印完毕，对白台本要人手一份，还要多准备几份以备不时之需。

片头字幕、片尾字幕、片中指示字幕要单独列表，切不可与对白台本混编在一起。片头和片中指示字幕要标注时间码。以下是译制片《黑客隐现》的字幕，供参考。

《黑客隐现》片头字幕	
00：01：34	环球影片公司
00：01：51	哈里斯电影制作公司制作

（续表）

	《黑客隐现》片头字幕
00：01：58	蒂姆·马西森 饰 乔丹·库帕
00：02：05	迪恩·斯托克威尔 饰 霍利斯·迪兹
00：02：12	黑客隐现
00：02：17	莱娜·斯科特·卡德威尔 饰 露·莎农
00：02：24	乔尔·波利斯 饰 杰森·哈帕
00：02：31	伊维特·尼帕尔 饰 艾琳
00：02：36	乔安·约翰逊 饰 格蕾丝·巴恩斯
00：02：44	凯瑟琳·拉娜萨 饰 凯西·罗伯茨
00：02：49	莱斯丽·尼尔 饰 苏珊
00：02：54	演员选派 凯伦·雷阿
00：03：02	音乐 盖瑞·张

	《黑客隐现》片中指示字幕
00：03：07	新千年网络
00：03：08	在线论坛监控中心
00：03：12	华盛顿州　西雅图　星期日　深夜11点30分
00：03：18	弗吉尼亚州　阿灵顿市
00：03：38	他不会停止　他们会知道的　明天警察就会知道了
00：03：53	我用从彼得那儿偷来的钱还给保尔　哈哈　抱歉彼得　明天你也会知道了　为什么他不放过我　没希望了　抱歉格蕾丝　对不起
00：04：01	没事吧　冷静点　没那么糟　<信号中断>
00：04：11	剪辑　斯科特·史密斯
00：04：18	弗吉尼亚　阿灵顿
00：04：30	制片策划　菲利浦·莱昂纳德

（续表）

	《黑客隐现》片中指示字幕
00：04：41	摄影　大卫·科内尔
00：04：54	蘑菇12.99美元
00：05：00	谢谢惠顾　乔丹·库帕
00：05：29	北卡罗来纳　达勒姆　一周后
00：05：38	制片　泰得·科迪拉
00：07：24	执行制片　罗伯特·哈里斯　吉姆·科里斯
00：07：54	编剧　帕布罗·F.芬尼弗　吉姆·科里斯
00：08：02	原著　帕布罗·F.芬尼弗
00：08：06	导演　克雷格·R.巴克斯利
00：08：13	卡罗来纳中央大学　星期二　上午9点35分
00：10：19	大学医疗保健中心　星期二　下午1点15分
00：13：11	无医疗保险　转到镇医院
00：13：17	镇精神病院　星期三　深夜2点38分
00：13：33	诊断结果：精神分裂症
00：14：41	颅骨肿瘤检测
00：16：12	星期三　傍晚6点40分
00：19：48	达勒姆警察局
00：24：26	你好　艾历克斯
00：24：32	你是谁
00：24：47	乔丹舅舅的朋友
00：26：23	输入取款金额　500美元
00：32：40	星期五　上午8点45分
00：36：34	输入取款金额　500美元
00：36：37	请取走钞票/收据

（续表）

《黑客隐现》片中指示字幕	
00：41：05	北卡罗来纳　洛基山　星期天　中午12点08分
00：43：44	大学教授乔丹·库帕畏罪潜逃
00：44：00	弗吉尼亚　阿灵顿　星期一　早晨6点30分
00：46：52	雷蒙得·巴恩斯　弗吉尼亚州　阿灵顿　橡树郡大道3169号
00：56：31	华盛顿国家机场
00：56：34	星期二　上午9点55分
01：10：08	新奥尔良　星期三　中午11点14分
01：19：13	洛杉矶　霍马　星期四　下午6点12分
01：20：12	新奥尔良资料馆　星期四　下午6点25分
01：32：45	弗兰克·劳伦斯　1925-1963

《黑客隐现》片尾字幕
第一屏： 配音演员 ……
第二屏： 翻译 ……
第三屏： 译制导演 ……
第四屏： 录音合成 ……
第五屏： 技术 ……

（续表）

《黑客隐现》片尾字幕
第六屏： 制片 ……
第七屏： 监制 ……
第八屏： ……译制

翻译在向剧组提交对白译文等所有文件之前要核对《剧本翻译工作事项核对表》，检查是否还有什么疏漏，交接时，制片人或者导演也应查看上交的文件并在此表上核对，以检查文件是否齐全。

第七章

译制配音表演

第一节 译制配音表演的特殊性

表演是一种古老的艺术,有各种各样的剧种和演出形式,有街边地头的民间曲艺表演,有剧场里舞台上的话剧、歌剧表演,还有屏幕上的电影、电视剧表演等,每一种表演形式都有它的特点和艺术规律。影视配音表演是电影、电视剧表演的一个分支,具有影视表演的一些共性,同时又有它本身的一些独特性,也正因为有这样一些独特性,配音工作已经成为一个单独的演艺行当,演艺界形成了配音演员这个职业。文艺表演能力需要经过教育训练,尤其是要经过一段时间的实践锻炼才能掌握;一些先天的条件,也就是人们常说的文艺天赋也很重

要。配音演员也不例外,除了要有一定的嗓音条件以外,还要有较强的观察能力、模仿能力、想象能力等,至于发音吐字、运用气息、调动情绪、利用话筒等技巧更需要在实践中学习和积累。天资和悟性比较好的人可以直接参加配音,但他的表演与专业演员的表演会大相径庭,即使是很有经验的话剧演员,在最初接触配音表演时也会手足无措,很难达到理想的配音效果。

所谓译制配音表演,就是为电影、电视剧等影视节目配上另外一种语言对白或者解说而进行的口头语言表演,与其他表演艺术相比,配音表演最大的特点就是它的有声语言与活动画面之间的有机配合性。

影视艺术是多种艺术元素组合在一起的综合艺术,就影视表演而言,它由语言表演和形体表演构成,在拍摄阶段,语言表演与形体表演是同时完成的。到了影视后期制作阶段,为了达到理想的声音效果,有时影片人物的语言需要重新配音,这时,影视表演就仅限于语言表演了。译制片配音与影视后期配音类似,但因语言不同,口型上存在差异,所以译制片配音还有个对口型的问题。虽然译制配音的表演仅限于语言,但这并不等于与形体无关,相反,配音表演要依照画面中人物的表演来完成,也就是说,译制配音表演要受到画面的制约,因此,配音演员的这种表演状态经常被称作是"戴着脚镣跳舞"[1]。在日常生活当中,我们的思维、语言、动作都是结合在一起的,但在配音表演中,演员的语言、思维、动作是分开的。这种拆分状态使配音表演就变得非常复杂。在普通的影视表演和舞台表演中,演员的表演状态与日常生活中的状态很接近,而配音表演是参看着影片画面进行的口头语言表演,这就给配音表演增加了很多难度。

从心理角度看,配音演员在配音的过程中同时进行着四种思维活动。其一,配音演员要阅读译制台本,它要阅读理解人物之间的对白,尤其是

[1] 郭维安:《从"戴着脚镣跳舞"谈起——浅议译制片语言转换》,赵化勇主编:《译制片探讨与研究》,中国广播电视出版社,2000年,第137页。

自己扮演的人物的台词，以理解故事情节和台词的意义，这是语言文字的阅读理解思维。其二，配音演员要观看画面，它要观察所有人物的表情动作，当下的情节环境，尤其是自己所扮演的人物和与他交谈的人物的表情动作以理解剧情，这是对影片所营造的生活场面的观察理解思维。其三，演员要根据自己对阅读剧本和观看影片的理解在头脑中想象出自己就是扮演的影片中的人物，仿佛那个说话的人就是我，我就是那个人物，我有那个人物的情感，身处正在发生的事件之中，说着我要说的话，这时，配音演员的思维是一种艺术创作的思维，也就是根据生活经验塑造出鲜活的艺术形象的思维过程。就配音表演而言，所谓艺术形象也就是他所扮演的人物的话语声音形象。以上三种思维都与作品内容有关，属于艺术创作的内部思维，它们的共同特点是都富于情感。配音演员头脑中还有一种比较理性的思维，那就是第四种思维，即工作思维。配音演员富有情感的艺术创作活动都是在理性的安排处置之下完成的，他要清楚地意识到什么时候该看本子，什么时候要看画面，什么时候开始录音，到哪里结束，遇到问题与导演沟通，要控制自己与话筒的角度和距离，注意防止出现噪音等。

舞台剧演员要有舞台空间感，影视演员要有镜头感，而配音演员要有话筒感，话筒感是配音演员特有的技术素质。除了话语声音之外，配音演员的任何表现都是没有意义的，所以表情动作可有可无，如果因身体活动而产生了噪音，如脚步声、身体碰到桌子的声音，挥动手臂产生的风声等，反倒会给配音工作带来麻烦。除了表演，对配音效果影响最大的就是录音效果，而录音效果在很大程度上取决于演员口腔与话筒之间相对位置的控制。如果演员的口腔离话筒太远，或者偏离话筒超出了一定的角度限度，那么录出来的声音就会很呆板，甚至发飘发虚。如果口腔离话筒过近，容易出现口腔气冲击话筒发出噪声，也就是常说的扑话筒。而适当地控制口腔与话筒间的距离和说话声音的大小会产生声音的空间感。所以有经验的配音演员一进入录音状态就非常安静，他会尽量减少自己的身体活动，把跌宕起伏的情绪装在心里，把自己的精力都集中在发声上，他的意

识中始终都有话筒的位置，随时根据剧情的需要控制自己的口腔与话筒之间的距离。

由于个人的习惯不同，配音演员在话筒前的表演状态也不尽相同，如著名配音演员陆揆的表情就非常丰富，他在给《指环王》中小怪人咕噜配音时的表情和小怪人的脸一样夸张。而张美娟的表演就以"外表冷漠，内心狂热"而在圈内闻名，她的戏路很宽，天真的儿童、清纯的少女、中年悍妇、饱经风霜的老妇人都能表现得淋漓尽致，但不管嘴里的戏词多么激烈，她总是能面无表情地稳坐在那里。对于配音表演来说，怎么表演并不重要，只要录出来的声音效果好就可以了，所谓"身在戏外，声在戏中"。

一般情况下，影视创作工作的对象是影视作品的某个局部，是一个从脚本到作品的生产过程，而影视译制工作则有所不同，它加工的对象原本是一部完整的影视作品，只是为了满足某一部分观众对影片语言的不同需要，将原来影片中的语言部分从整体中剥离出来，然后再配上另外一种语言的录音，这样，译制工作的蓝本就不仅仅是一部剧本，而是一部完整的影片作品。任何事物都具有两面性，有一部完整的影视作品作为译制创作的基础，这既给译制创作带来了便利，同时也带来了困难。从有利的角度看，完整的影片为译制提供了丰富翔实的创作参考，让配音表演有据可依，但从不利的角度看，原片也约束了配音演员的表演，限制了他们创作的空间。由于配音是为影片中的人物代言，它要服从影片的大局，每一句所呈现出的声音状态都要与该人物在影片中的状态相一致，也就是语言要与人物相契合。高水平的配音与人物很"贴"，听起来自然而然，浑然一体，仿佛配上去的话音就出自影片中那个人物之口。

第二节　忠实与创造的辩证统一

既然是配音，其内容是影片整体中的一部分，那么配音表演就要忠

实于原作,尽可能在各方面都与原片相统一。影片拍摄完成以后,影片的各个方面都已经固定下来了,那么在译制过程中,就只有对白配音还处在创作的动态状态中,译制所能做的就是让动态的配音去配合静态的其他方面,尤其是影片的影像方面,而处于动态创作过程中的配音实际上就是个别声音形象的设计和创造。

第一,一个人物的声音形象要与影片的思想主题和整体风格相契合,这就要求配音演员吃透原片,在深入理解的基础上塑造形象。例如,八一电影制片厂于2004年译制了一部美国电影《指环王》,该片通过一个魔幻故事探讨了人的"贪婪"这一精神和道德现象。在这部电影里,"指环"是"贪欲"的象征,它对所有人都具有巨大的诱惑力,不同人因自身的思想境界不同而有不同的表现:霍比特人弗罗多代表着境界比较高尚的人,他虽然被魔戒强烈地吸引着,但有足够的品德抵御它的诱惑,以致可以历经艰险长途跋涉去销毁它;小怪人咕噜代表着比较贪婪的人,他为了夺得魔戒杀死了自己的玩伴,因此变得面目狰狞,当他发现自己丢失的魔戒落到了弗罗多手里以后,更是处心积虑不择手段地要夺回它。作品的大背景和背景之后的思想主题为我们理解人物和塑造人物指明了方向。弗罗多虽然身材矮小,却具有不可战胜的力量,他清纯朴实的语言透着善良和坚强,小怪人咕噜则阴险狡诈,在弗罗多面前佯装顺从,说话唏嘘怯懦,鬼鬼祟祟,而在觊觎和抢夺指环时则暴露出他的本性,言语恶毒凶残。为弗罗多配音的演员姜广涛拥有一副极具魅力的小生嗓音,他把自己融入人物的情感世界当中,充分展现了弗罗多作为乡村青年的淳朴和坚强;表演老到的陆揆更是把咕噜的阴险和诡异表现得入木三分。这两个人物形象都有鲜明的个性,具有强烈的艺术魅力,同时,这两个人物形象又为影片的主题,即善恶美丑的探讨服务。

第二,人物的声音形象要与人物的具体情况相契合,这些具体情况包括该人物的身份、年龄、人际关系、外貌、动作习惯、说话习惯等。仍以《指环王》中的小怪人咕噜为例。咕噜原名叫斯密格,因抢夺指环杀人

而被逐出村落，从此在山野之中以生肉野果为食。慢慢地，斯密格退化为野人，在地上匍匐爬行，面目变得狰狞可怖，丧失了一部分语言能力，说话声音嘶哑，含糊不清，所以被称作"咕噜"。为了夺取弗罗多携带的魔戒，咕噜谎称可以为弗罗多引路，骗取了弗罗多的信任，与弗罗多和山姆一同行走在去往末日山销毁魔戒的路上。在表面上，咕噜对弗罗多毕恭毕敬，说话唯唯诺诺，但背地里，他凶相毕露，常常人格分裂为二，互相争吵，声嘶力竭。显然，咕噜是个奇异的人物形象，他说话的声音也极为奇特且富于变化，他的声音是嘶哑的，时而因胆怯而低声唏嘘，时而又因暴躁而高声嚎叫。为咕噜配音的是表演功力很强的配音演员陆揆，为了演好这个人物形象，他反复观看影片片段，仔细观察咕噜的一言一行，一举一动，努力抓住人物的心理和情绪，反复尝试揣摩，尽可能模仿得神形兼备，为此，他不时扭捏作态，发出怪声怪调，引得导演、录音师和在录音棚里围观的学生禁不住大笑，淋漓尽致的效果证明了演员把握人物活动和语言的精准。此外，为了增强咕噜声音的怪异感，录音师在演员表演的基础上做了声音特效，使配音的声音效果更加接近原声。

第三，配音表演最重要的一点就是每一句话都要与片中当下的情景相一致，让人物的语言与影片其他的所有表现元素有机地结合在一起，融为一体。首先，要考虑环境因素，如果是两个情侣在安静的公园里幽会，两个人说话必定是轻声细语；如果是几个人在喧闹的大街上争吵，那他们必定要高声喊叫。其次，要考虑人物当下的心理，喜怒哀乐发自内心，必定溢于言表。再次，人物的语言与他的表情动作要协调一致，尤其当人物用眼神、嘴巴、手臂等实体部位的动作强调嘴里说的某些字词的时候，那么语言与这些动作必须结合在一起，否则就会出现语言与画面的脱离，破坏声画的和谐统一。最后，配音演员在观察自己所扮演的人物的同时还要观察其他人物，尤其是跟自己有语言接续关系的对手人物，注意比照对手演员说话声音的大小、腔调、口气来决定自己说话的状态，这样自己的语言才真正地"有戏"。

第四，配音演员要特别注意模仿原片中演员的语言表演。原文对白录音是配音表演独有的一个方便条件，相当于配音演员在表演之前就有一个完整的、完美的表演样板，只要模仿得像，表演就基本成功了，如果能善加利用，可以达到事半功倍的效果。除了语言之外，原文对白录音中的表演元素，诸如音量、节奏、停顿、腔调、情绪、语气等都可以照搬过来，通常情况下模仿得越像，整体的效果也就会越好。有经验的配音演员经常边听耳机中的原文对白边进行自己的对白录音，在练习几遍之后，常常能一大段独白一气呵成，就好像两个人在唱二重唱，一样的节奏，一样的停顿，一样感情，只是说出来的语言不同，似乎配音演员和原片中的演员已经达成了统一步调的默契。

然而，无论配音演员模仿原声模仿得多么像，配音与原声永远都不可能绝对相同，那么从艺术创作的角度看，与其追求外在的相同，不如追求内在精神的一致。在影视艺术中，声音和画面原本就是两个相对独立的零件结合在一起的，影片的原声也不过是一种配音而已，译制配音配的是画面，而不是配原音，那么就完全可以把原声当作一个参考，把更多的注意力放在画面上，努力创作出让译制片观众乐于接受的，适合影片画面的配音。艺无止境，原片的对白表演不可能尽善尽美，永远具有进一步创作的空间，配音演员既要虚心学习，同时也要有艺术创作的决心和勇气，敢于挑战原片，敢于在表演上胜过原片的语言表演。20世纪七八十年代，一部日本电影《追捕》红遍大江南北，影迷们纷纷以模仿表演片中的台词为乐，有的台词很快成了当时的流行语，如"你看，多么蓝的天，走过去，你可以融化在那蓝天里，一直走，不要朝两边看"等。人们喜爱个别段落的台词胜过了对整部影片的喜爱，这说明配音演员的表演给观众留下了深刻的印象，是精彩的中文配音让他们迷醉了。

在为译制片的配音工作中，我们提倡向原片学习，努力模仿原片的创作，但还要具体情况具体分析，原片中的优点要学，而对于原片中的缺点和不足则要在配音中克服，盲目地一味地照搬显然不是对影片负责的态

度。中央电视台著名译制导演张伟先生在《从文学语言到艺术形象语言》一文中谈道："《叶塞尼娅》中的妹妹露易莎是一个非常纯洁、心地善良的女孩，然而原片提供的声音却是'哑嗓子'，配音演员刘广宁把这看成是演员本身所带的先天缺陷，因此决定不去模仿她的哑嗓子，相反赋予她一种润泽、甜美的声音，使人感到更与角色贴近。"[①] 原片人物嗓音沙哑可能有两个原因，一是为了获得表演的整体感，拍摄者只好采用演员本人的声音。如果是这样，那么在译制中正好可以克服这个缺点，因为译制配音不可能由原来的演员来完成了，既然换演员，那么就换成嗓音条件好的。另一个原因可能是外国人的审美观点与我们不同，沙哑的嗓音可能让女人更显魅力。可译制片的观众对象是中国人，配音的审美取向应该与中国观众一致，所以刘广宁的决定无疑是正确的、明智的，她配出来的声音必定会获得人中国观众的喜爱。这个例子说明，配音演员的表演不必与原片亦步亦趋，原片中可能由于种种原因存在着缺点和不足，配音演员应该正视面对，勇于改进，正所谓"择其善者而从之，其不善者而改之。"

综上所述，配音表演的忠实与创新是对立统一的关系。所谓忠实，绝不仅仅是表面上个别表演要素的机械照搬，而是在总体思想精神和艺术风格上的坚守。所谓创新，也绝不是漫无目的的生编硬造，而是为了体现原作的思想精神和艺术风格所做的改进和提高。

第三节　配音表演的质量目标

配音表演是整个译制创作的核心，所有译制创作的工作内容都是围绕着配音表演展开的，都是为配音表演服务的。译制各个部门所做的各种努力都是为了一个最终的目标，那就是获得良好的配音效果，而在配音效果中，演员的表演效果占有主体地位。整个译制作品的质量在很大程度上取

① 赵化勇主编：《译制片探讨与研究》，中国广播电视出版社，2000年，第150页。

决于配音表演的质量,如果配音表演的质量很差,即使录音效果和字幕效果再好,译制上所做的一切努力都将失去意义,可谓前功尽弃。所以在译制创作工作中把好配音表演的质量关是至关重要的,必须有一套科学的、行之有效的配音表演的评价标准和管理方法。

然而艺术作品是一个混沌的整体,可评价和需要评价的方方面面是不可尽数的,也不存在一个客观的、普遍适用的绝对标准,这条规律提醒我们不要试图去整理出一套放之四海而皆准的评价标准或者普遍适用的方法。另一方面,艺术作品也不是绝对不可评价的,只要我们确定评价的目的和范围,确定评价的几个方面,我们就可以制定出一套在特定条件下对艺术作品进行分析和评价的标准和方法,从而获得具有一定实际意义的评价结论。对于配音表演而言,只要我们明确译制创作的目的和目标,抓住几个艺术创作的关键,明确我们需要获得的效果,就可以制定出一套评价配音表演的质量标准,进而制定出一套相应的评价方法。为了评比的方便,我们可以将各个层次的评价项目量化,根据它们所处的地位和重要性确定权重,从而获得一套数量化的评价体系。

在配音表演中,主要有这样几个方面直接影响和决定着观众对于译制作品的感受和评判:表演的生动性;吐字发音清晰正确;语义表达准确;对白发声与画面口型配合准确;声音质量效果优良。下面分别论述。

一、表演的生动性

影视表演是对现实生活的模拟,演员的表演是否能被观众接受和认可,首先要看表演者的表演是否真实生动,通常演员表演得越逼真,表演的效果就越好。配音表演虽然只是口头语言的表演,同样存在着生动与不生动的问题,那些富有情感的、生活化的配音表演让人感觉自然而然,而那种有口无心,像念报纸背课文那样的表演则让人感到生硬别扭,甚至无法形成戏剧的情境。其次,配音表演要与片中人物的身体表演和口型相配合,这对配音表演提出了更高的要求,演员在表演上必须照顾到方方面

面，而且要把握得恰如其分。

　　所谓配音总是为某一个具体的人物形象配音，那么配音表演就要为塑造这个人物形象服务。影视译制加工的对象是一部电影或者电视剧的完成品，作品里的人物形象都是完整的，也就是具有鲜明性格的活生生的人物形象，配音演员所要做的就是用另外一种语言去再现这个人物的语言方面，那么配音演员首先就要全面深入地理解这个人物形象，然后用自己的语言准确地再现这个人物形象。在表演上，配音演员要大处着眼，小处着手，在整体上确定该人物语言风格的基调，然后在具体的每一句台词上做特殊的处理，让自己的表演既富于变化而又不离其根本，让观众感受到那个人物就是活生生的那样的一个人。如《星球大战》里的青年阿纳金，总的来说是一个身手不凡、桀骜不驯的年轻人，他活泼好动，浑身总有使不完的劲儿，不时流露出青年人的轻狂和放荡不羁。在师父奥比旺面前，他虽然不失礼节，但总表现出调皮和不服气；在跟情人帕德梅在一起时则温情脉脉，窃窃私语；在背叛绝地跟随达斯·西迪亚斯以后则变得狰狞凶残。金锋在表演变成了西斯之后的阿纳金时压低了嗓音，语言短促有力，以表现阿纳金凶暴的一面，但金锋没有把此时安纳金演成和达斯·西迪亚斯一样十足的恶魔，而是让他的声音里透出一些年轻人的单纯、轻率和鲁莽，这就使得这个人物具有了整体感和延续性，同时也体现了这个人物的多面性。

　　鲜明生动的艺术形象来自细节的真实，影视是细节的艺术，完整的艺术形象是靠一处处细微的小节综合体现出来的，观众对于这个人物的整体认识也是通过这些细节感受到的，配音导演和演员要抓住这些细枝末节悉心研究，仔细把握，这样才能创作出高质量的作品。为了塑造出逼真鲜活的人物形象，有一些特别重要的关键点必须处理到位。

　　第一，人物说话的声音，也就是嗓音，必须与人物的外貌形象、性格气质相匹配。人说话的声音与人的生理密切相关，现实生活中的经验告诉我们，人的性别、年龄、身材、面目都决定或者影响到人说话的声音特

点，使我们能够听其声知其人。年轻人说话一般底气十足，声调高亢，明亮而又饱满，中老年人则底气不足，一般声调低沉，沙哑虚弱，如日本电影《望乡》中的山谷圭子和阿崎婆，前者年轻，后者老弱。通常身材高大者声音粗重，瘦小者声音比较尖细。再者，人的生活境遇、身份、生活经历，尤其是个人的性格也会影响到人说话的声音特点。导演在安排演员时要考虑演员和片中人物在声音特点上的一致，演员在表演时也要尽可能调整控制自己的声音，尽可能使自己表演的声音与人物贴近。在现实生活中，某一类人有某一种嗓音特点，但不乏例外，影视艺术源于生活又高于生活，除非是为了获得特殊的效果，一般会遵循普遍的规律，比如让身材高大的中年男子声音粗重一些，这样比较容易让观众认可。导演在安排演员时可以参考片中人物的声音，配音演员在表演时可以直接模仿，因为一般情况下原片也会遵循普遍规律。

第二，配音演员在塑造人物时要有正确的人物身份感。所谓身份感，就是演员对于人物形象身份的认定和体现，这包括人物的性别、年龄、职业、人际关系等各个方面。配音演员塑造一个人物形象，首先要理解和把握这个人物在作品中的角色：他是以一个什么样的人物出现的？是主角、配角，还是群众？这个人物与其他人物有什么样的关系？然后，在此基础上再梳理出这个人物方方面面的情况，尤其是他在性格上的特点。有了对人物的正确理解，那么在配音表演时就可以准确地复原和展现这个人物形象了，对于配音而言，就是用一种新的语言去塑造这个人物了。不同人物有不同的思维方式和语言方式，配音表演要塑造出生动逼真的人物形象，就必须让人物的语言与这个人物相一致、相契合，也就是让什么样的人说什么样的话。以美国电影《阿甘

正传》里的阿甘为例。阿甘是一个生来就弱智的男子，影片主要表现的是他人生中青年和中年这两个时段，历经学生、士兵、商人等身份。阿甘头脑简单，心地善良，行为处事比较执拗，也就是头脑"一根筋"。生活中阿甘不时陷入危险的处境，但总能时来运转，化险为夷。为阿甘这一人物形象配音，演员的嗓音应该是比较低沉的，口齿比较含糊，说话的速度要比较慢，用词尽可能简单，语句较短，在与别人交谈时，阿甘的语言要表现出他思维和表达上的迟滞以及性格的憨厚。原片中汤姆·汉克斯的台词表演非常精彩，阿甘因弱智而造成的语言笨拙、口齿含糊都表现得活灵活现，非常值得配音演员模仿和学习。

第三，人物心理把握必须准确，情绪控制适当。嗓音特点是天然的，嗓音与人物形象的匹配主要靠导演对演员的适当遴选来实现，演员在这方面所能做的控制和调整是非常有限的，但这并不等于说演员在表演上就没有空间。事实上，配音表演的逼真效果除了来自配音演员天生的嗓音特点之外，更多的还是来自配音演员可以掌控的心理表现方面。有经验的配音演员在表演时会充分利用说话声音的高低强弱、嗓音的明亮沙哑、气息的缓急虚实、说话的口气和腔调等来塑造人物形象。配音演员要塑造出生动的人物形象，就必须准确地理解和把握人物在影片中的思想过程以及每时每刻的心理状态和情绪状态，并能够运用控制语言声音的技巧把人物的心理展现出来。影片中的人物总是处于某种情绪状态之下，哭喊、嬉笑怒骂等各种情绪状态随时都可能出现，配音演员要把握得恰如其分。无论情绪不足还是过分，配音都会与人物形象脱节，让观众感到不自然，不真实；而恰如其分的表演则会使作品浑然一体，完美逼真。日本电影《望乡》接近结尾处有一段阿崎婆的哭戏。年逾古稀的阿崎婆对圭子慢慢有了好感以后逐渐打开了心扉，向她点点滴滴地讲述了自己沦落为妓女的悲惨身世，圭子对阿崎婆满怀同情，由衷地叫了阿崎婆一声"妈妈"。阿崎婆向圭子要她使用过的手巾作为纪念，阿崎婆接过手巾并把它紧紧地贴在脸上。能够倾诉多年埋藏在心底的屈辱与苦难，能够得到圭子的理解和同情，阿崎

婆的心里涌起翻江倒海的波澜，她想痛痛快快地放声大哭，又怕在圭子面前失态，便转过身去，发出让人撕心裂肺的哭声。这段哭是想哭不敢哭，不哭又抑制不住的哭，是一位风烛残年的老妪忍辱含羞对自己一生苦难的宣泄与控诉。为阿崎婆配音的赵慎之把这种感情表现得淋漓尽致，她发出的与其说是哭声，不如说一种欲哭无泪的号啕，充满悲凉和心酸。

　　第四，正确的环境感。影视故事情节总是出现在一个特定的环境当中，这个环境包括自然环境和社会环境。在这里，所谓自然环境是指空间和时间，社会环境是指人群和人际关系。配音演员在为一个人物配音的时候一定要充分理解这个人物所处的故事情节以及这个故事情节的环境背景，因为在不同的环境背景下人说话的状态是不同的。如果故事情节是两个情人在夜晚的公园里悄悄私语，因为环境幽暗，四处无人，两个人说话必定轻声细语。相反，如果故事发生在白天喧闹的大街上，这时人来车往，到处熙熙攘攘，俩人又是隔着马路打招呼，那他们必定得大呼小叫。在电影《泰坦尼克号》里有一个两处环境对比十分强烈的情节：一面是住高等级客舱的富豪们在奢华的餐厅用餐，那里安静优雅，食客们低声交谈，不时听到刀叉碰到杯盘的声音。另一面是住低等级舱位的穷旅客们在简陋拥挤的大客舱里边吃边喝边跳舞，那里人声嘈杂，场面一片混乱。显然，高级餐厅里的交谈是平心静气温文尔雅的，而在低等级客舱里，人们的交谈是情绪激越的，到处是欢声笑语。除了周围环境的影响之外，人与人说话的距离也影响人说话的状态，一般距离较近时说话用力比较轻，声音比较低，而距离远时就需要大声说甚至喊叫。

　　第五，配音表演要有人物关系感、语言对象感。语言是表达和交流的工具，人说话总是有目的的，总是要向说话的对象传递某种意念，所以配音演员在表演时要准确理解台词的意义，弄清楚这句话是对谁说的，这个人跟自己是什么关系，所说的话是什么意思，说这些话要达到什么目的，还要观察听者的情绪反应和语言回馈，以便为后面的台词表演做准备。配音演员的这种演"对手戏"的意识就是人物的关系感、对象感。似乎独白

是没有语言对象的，其实不然。在作品内部，一个人物独白的对象就是这个人物自己，他是在对自己说话，语言的发出者和接受者是这个人自身（在作品外部，在艺术表现的层面上，所有语言都是给观众听的）。独白通常是一个有声语言化了的一个思维过程，他在思考一些问题，或者是回忆或想象某种情况，他在自己跟自己探讨，自己在向自己表达。在二人或者多人的谈话里，除了下意识的自言自语（属于独白）外，说话者在说话时是有明确的听者对象的，说话的对象通常是一个人，有时候是多个人，说话人总希望自己的意思能够准确顺利地传达给听话者，并且期待着听话者做出他所希望得到的反应和回馈。说话的对象、内容、目的在很大程度上决定着说话者的态度和表达方式，这是一个非常复杂的社会语言现象，很值得配音演员关注和研究，因为只有把这些问题搞清楚了，配音演员才能把台词表演得精当准确，恰到好处。比如国王和大臣之间的对话，国王的口气往往高高在上，发号施令，而大臣说话则要毕恭毕敬，唯唯诺诺。

二、吐字发音清晰正确

在日常生活中，我们说话是比较随意的，只要把要说的意思传达给听者就可以了，一般不必注意发音是否清晰，读音是否准确。而配音表演则不同，它是艺术创作，日常生活中的谈话说完了就结束了，而配音表演则要把声音记录下来，以便提供给观众反复欣赏。文艺作品具有广泛的社会性，它要达到一定的质量标准，尤其在语言的使用上对社会大众具有引导和规范的作用。按照我国相关的法律法规，正式出版发行的文艺作品中的语言必须使用标准的现代汉语和汉语普通话，配音演员必须执行这些法律法规，在以下几个方面达到要求。

第一，发音吐字清晰。配音演员要重视台词表演的基本功训练，尤其是发音吐字方面的训练，做到吐字清晰，字正腔圆，也就是韵头要短促有力，韵母发音要充实圆润，韵母和韵尾的归音要稳定到位。配音演员清晰利落的发音能力能够保证录音时的工作效率，更重要的是能够保证配音的

质量，让观众听起来清晰、准确而又优美。在配音表演中，演员首先要克服不良发音习惯的影响，如口吃、大舌头、发音含糊、吞音、口腔气流形成口哨或者咝咝声等。其次要克服方言的影响，如西北人说话鼻音较重，江苏浙江等地方的人声母发音过于松弛等。

第二，普通话发音要正确。配音演员在表演时必须发音正确，正确的发音以国家正式出版的辞书注音为准，如《新华字典》《现代汉语词典》等。我们在以往的译制作品中偶尔会听到某个字的字音说错了，让我们感到遗憾和惋惜，如在《王子复仇记》中，玷污（diànwū）被说成了zhānwū，卧榻（wòtà）被说成了wòtǎ。译制导演和配音演员要共同把好读音关，尽可能避免因粗心大意把字音说错，录音棚里应常备字典和词典，遇到读音上没有把握的字词要及时查阅字典，力争不出错。配音表演是语言艺术创作，配音演员在字词的读音上出错是很不应该的，它会严重影响创作质量，势必在作品公映时造成不良影响，创作人员在录音和质量检验时一定要特别注意发现和纠正。

造成读音读错一般有两个原因：其一是知识性问题。汉语中有很多不常用的所谓"生僻字"，这些字偶尔会出现在配音对白里，不查字典我们就不知道怎样读。汉语中还有很多容易读错的字，其中有些字我们自以为读的是正确的，其实是错误的，如"创伤"（chuāng shāng），我们很容易读成chuàngshāng，把活泼（huópō）读成huóbó。要解决这种知识性的问题，唯一的办法就是勤查字典多学习。造成读音错误的另一个原因是受方言的影响，如东北人说话时声母中的平舌音和翘舌音不分，会把雨伞（yǔsǎn）说成yǔshǎn，工资（gōngzī）说成gōngzhī等。江苏人、浙江人鼻韵母（ing）（in）不分，会把英雄（yīngxióng）说成yīnxióng等。受方言影响的演员对自己的发音缺点往往并不察觉，译制导演和演员同事应多提醒帮助，演员自己也要多加学习，练好普通话。

三、语义表达准确

前面谈的是配音表演的语音学问题，下面要谈的是配音表演的语义学和心理学的问题。语言由形式和内容两个方面构成。形式是外在的，是我们的感官能够感觉得到的，对于配音表演所使用的口头语言来说，外在形式包括发音、语调、节奏、重音、停顿、腔调等。配音语言的内容就是对白所传达的意义，它是无形的，是我们的感官无法直接感受到的，要获得意义，我们必须借助外在的形式去领会。一切外在的语言形式都是语义的表现，反过来说，我们要表达任何意义，都要借助外在的语音方式。这里要特别指出的是，虽然内容和形式相互依存，不可分割，但两者之间还是有主次的，所有的形式都是为内容服务的，意义是语言的核心，我们要处理一段戏的台词，首先要把握语义，只有意思把握准确了，我们才能正确地运用适当的语言表现形式，比如用正确的重音、停顿、语调等。当然也不能说形式就不重要，实际上，配音演员表演的语言技巧就体现在灵活准确地运用语音表现形式上，配音表演的关键就在于建立起语言形式与语言意义的关联。在语义表达方面，配音表演要特别注意以下几个方面。

第一，台词意义理解准确，停顿和逻辑重音处理正确。与西方的拼音文字不同，汉语是用方块字书写的黏着语。我们知道，语言的停顿出现在词与词、意群（或词组）与意群之间，标点符号是停顿的标志，但在两个标点符号之间的语句里，字词之间没有空格，这种情况下，词与词、意群与意群的划分就全凭读者的理解来判断了，而同样一段文字，字词或者意群分组不同，意义也不同。

例如：反对你们游行的人不少。

（1）反对你们/游行的人不少。（很多人因为反对你们而要游行。）

（2）反对你们游行的/人不少。（很多人反对你们的游行活动。）

再如：我们三个人一组。

（1）我们／三个人一组。（我们每三个人组成一组。）

（2）我们三个人／一组。（由我们三个人组成一个组。）

在一句话里，重音落在不同的词上，整个句子的意思往往很不同，这种具有表意作用的重音被称作逻辑重音。

例如：她喜欢我。

（1）她喜欢我。（只有她喜欢我。）

（2）她喜欢我。（她爱我。）

（3）她喜欢我。（她喜欢的不是别人而是我。）

有时句子中某一个字重读或轻读会使句子的意思不一样。如"他一个早晨就写了三封信"，"就"轻读，是说他写信写得快；"就"重读，则是说他写得慢，只写了三封信。

停顿和逻辑重音是口语中的普遍现象，几乎每一句台词的表演处理都需要考虑句中停顿和句子的逻辑重音的问题，处理得当，台词意义表达就准确，否则台词表演就偏离了剧情，造成歧义或者语义不明。

第二，人物说话的态度和腔调适当。在日常口语中，人说话的态度和腔调是最为灵活多样的，同时也是最有表现力的。所谓腔调，就是融合于语音中的具有特定情感意念的声调，如带着哭腔或者笑声说话、娇滴滴地说话、怒吼着说话等。腔调像音乐一样，是只有声音没有字词的语言，人们用特定的腔调表达特定的情绪，其意义是约定俗成的。说话的腔调实际是说话者情绪和态度的表现，同样的一句台词，用不同的腔调去说，意思可能完全不同。配音演员要深入分析理解台词的意义，灵活运用说话的腔调，努力让自己的配音富于色彩和表现力。根据现实生活和艺术创作的经验，综合运用发音和发声技巧，把人物的思想情感融入语言，让人物说出富有情感色彩的话是配音演员的基本功。要培养这种表演能力，演员首先

要注意观察生活，模仿和学习人们在生活中的说话的腔调；其次，配音演员要注意学习不同民族的文化，尤其要多看外国影视剧作品，因为不同民族有不同的语言习惯；最后，要学习台词表演的基本知识和技巧，能够掌握和运用台词表演的艺术规律。伍振国先生在他的《影视表演语言技巧》一书中整理出"激情呐喊""细雨缠绵""嗯嗯啊啊""得意神侃""油腔滑调"等语言形态100例，以说明台词表演的各种情绪表达。[①]赋予台词以准确生动的情感是配音演员表演功力的集中表现，它在很大程度上决定着译制创作的艺术质量。

　　第三，哭、笑、喊叫、喘息等无词语发声要适当。人的嗓音音色各不相同，不同人不仅说话声音不一样，就连没有词语的哭声、笑声也不相同。为了使人物的音色统一，人物的声音形象逼真，配音演员要把片中人物嘴里发出的所有声音都要配上去，包括有词语和没有词语的所有声音。影片中的人物总是处于一种情景之中的，那么他嘴里发出的声音都是有背景、有原因的，没有词语的声音虽然没有直接的语义，但它必定是人物当时情绪和状态的表现，配音演员要准确理解剧情，要理解这个人物是在什么情况下发出了这样的声音。无词语的声音表演有时比有词语的更难，因为缺少具体明晰的语言支撑，发声很难把握，很难表演得逼真。然而无词语的配音表演又是最有效果，最能出彩的，如果表演到位，译制创作就显得很细腻，很精致。无词语声音表演最难的是程度的把握，如果情绪不足，可能把很激烈的一场戏演得平淡无味，如果情绪过火，配音就会显得虚假生硬，这就要求配音演员要准确体会剧情，仔细观察模仿片中演员的表演，努力做到声音与形体动作吻合一致。在《指环王：王者无敌》中，弗罗多被咕噜引入蜘蛛精的洞中，他被蜘蛛精追赶，与蜘蛛精搏斗，很长一段戏里没有台词，只有喊叫声和喘息声。演员姜广涛演得很逼真，不时发出的急促的叫声和喘息声表现出人物在绝境之下的紧张、惊恐和挣扎。

① 伍振国：《影视表演语言技巧》，中国广播电视出版社，2006年。

第四，恰当使用语调。语调也是口头语言的重要表现形式，一般升调表示疑问，降调表示陈述或者肯定，高平调表示说话者情绪高昂，低平调表示说话者冷静、情绪低落或者言语诡秘。语调与语义、情绪的这种关联在各种语言中是普遍存在的，是不同语言的一种共性，对此，配音演员可以多加利用，在配音时多观察影片中演员说话的语调，注意模仿，可以取得事半功倍的效果。

四、对白发声与画面口型配合准确

对白译制片的艺术魅力主要来自配音与画面的完美结合，对口型是它的本质特征，也是它与字幕译制片等其他译制片的区别之所在。对口型是影视剧译制特有的创作要求，是全部译制工作的关键，从翻译到配音表演再到录音，演职人员都把对口型作为核心任务和重要的工作目标。在译制片里，口型对得是否完美是非常直观的，如果口型对得不好，作品就显得支离破碎，破坏了作品的完整统一性；而如果口型对得比较完美，作品虽经过译制却不露痕迹，让人觉得浑然天成。所以，对好口型是创作出高质量译制片的关键。对口型是导演、演员和录音师要掌握的基本技能，在配音过程中要重视以下几个方面。

第一，话语声与画面人物行动相一致，具有整体感和连贯性。人的口头语言活动是身体活动的一部分，人在说话的同时做着各种各样的动作，这些动作直接影响和决定着说话人的说话方式和所发出的声音，如边吃饭边说话、奔跑着呼喊、扛着重物说话、说话时打嗝、边哭边说话、边笑边说话等，那么配音演员在表演台词时要带出这些动作对语言影响的效果，让观众感受到他说话时正做着画面里看到的动作。另一方面，影视画面取景有随时变换的特点，也就是景别、拍摄角度、取景范围等随时变化，而同时出现的人物语言却是连续的，那么在配音时就既要考虑到口型的状态又要保持语言的连续性和一致性。在画面中，人物的口型有时是明显可见的，如画面上出现的是人物的面部特写；有时是模糊不清的，如人

物处于中景之中；有时口型是不可见的，如人物处于远景或者人物以背身出现。当画面中的口型明显时，口型必须对得非常准确，不仅要照顾整个语句的大口型，还要处理好语句中的小口型，而当口型不可见时，不必考虑小口型，但要注意语言的连续性和协调感，避免出现语言上的顿挫突兀。

第二，在每段话的开头和结尾处，口型要非常准确。这包括两个方面，一是声音的出现和画面中口形活动在时间上要准确一致，二是分析开头结尾处的语音情况，尽可能在口型动作上一致。如果原文是开口音，译文也要用开口音，反之，如果原文是闭口音，译文也要用闭口音。一般而言，汉语韵母里的a、o、e表现为开口音，韵母中的i、u、ü和声母表现为闭口音。每段话的开头和结尾处的口形特别重要，因为这里的口型效果非常明显，对得不齐，观众马上就会产生配音的游离感。如果原文句尾是开口音，说话结束时的口型是张着口的，那么汉语译文也应该以开口音结束，如果以闭口音结束，观众就会感觉到不对劲，不自然。如"Here comes the car"可译为"车已到这里"或者"车开过来了"，显然后者更好。

第三，台词表演的语速、节奏、声调符合剧情和画面要求，控制适当。配音演员要把人物的语言表演到位，要注意语言状态的控制，必须结合剧情和画面中人物的口形调整好说话的速度、节奏，有停顿的地方要停顿，这样才能使配音对白与画面有机地结合在一起。任何一种口头语言都是由一个个以元音音素为核心的音节构成的，在两个停顿点之间至少有一个音节，多的时候可以有数十个音节，一组音节就是一个音群。一个音节一般在口型上表现为一次开合，音群之间存在着停顿。人在说一段话时通常是以相对均匀的速度一组一组地完成音节的发音的，所以无论在声音上还是在视觉上都会给人以节奏感。另外，人在说话时有时速度快，有时速度慢，快的时候就是单位时间内说出的音节多，反之则少，视觉上就是语速快时单位时间里口型开合次数多，慢时单位时间里口型开合次数

少。配音表演时，演员要注意观察片中人物说话的节奏和速度，适当调整台词，尽可能在语言的节奏和速度上保持一致，只有这样，细小的口形才能配得与画面非常一致。调整台词可以采用增加或者减少虚字的办法，也就是添加或者删掉不会在很大程度上影响句子意义的字词，如："我累了"这句话可以说成："我太累了""我现在太累了""我现在实在是太累了"等。在语速、节奏和停顿这方面，剧本翻译在译台词的时候就已经有所考虑，如果一句话的字数比较多，说明翻译希望演员在表演时语速要快一些，反之则要慢一些。另外从画面中原片演员的表演也能观察得到，如果是情绪激烈的一段戏，演员的语速就会快些，配音当然要与之一致。

第四，对白的停顿与口型一致。配音演员在熟悉剧本和排练时首先要做的一项工作就是在台词中找"气口儿"，也就是语句当中可以停顿换气的地方。口语中存在着停顿的现象，停顿的时间有长有短，一般句子之间停顿长，意群之间停顿短。配音的停顿取决于影片原文的停顿，汉语的停顿点必须与画面保持一致。需要注意的是，在安排汉语中的停顿点时不要生硬地拆分句子，以免破坏语言的意义和逻辑，停顿必须落在意群或者句子之间，尽可能保持语言的自然顺畅。

五、声音质量效果优良

声音质量有两方面的含义，一是音质的优劣，即是否清晰悦耳；另一方面，它还包括声音的艺术效果，亦即声音的质感和空间感。为了获得理想的配音效果，配音演员除了控制自己说话的声音以外还可以控制自己的口腔与话筒间的距离和角度，因为不同的距离和角度可以产生不同的声音效果。这种灵活运用话筒进行创作的意识被称为"话筒感"，它是配音演员重要的艺术创作素质。另外，在录音过程中避免人为噪音的意识也很重要，也是配音演员的一种创作素质。在录音过程中，要注意以下几个方面。

第一，口腔与话筒的距离控制适当，话音的空间感正确。配音演员的口腔要避免与话筒过远或者过近，通常以三十厘米为宜，过远声音虚弱，过近声音生硬，口腔气流容易扑话筒发出噪声。为了创作需要，演员可以适当拉近或者拉远口腔与话筒的距离，口腔离话筒远，给观众的感觉是人物在画面中处于较远的空间，如处于远景中；相反，如果口腔离话筒近，观众就会觉得人物离自己较近，如处于近景或者面部特写状态。

第二，口腔与话筒角度适当，避免声音虚弱。不同话筒的使用方法不同，各种话筒都有规定的拾音角度范围，超出了要求的角度，声音就会变小失真。即使在规定的角度范围内，口腔处于不同角度，其声音效果也有所不同。口腔正对着话筒，声音比较明亮坚实，角度越偏，声音就会越加虚弱含混，配音演员可以根据剧情和画面需要适当灵活利用。

第三，避免人为杂音。噪音是录音的大忌，直接影响录音的质量，在录音时要尽可能杜绝。有些噪音在后期处理时可以删除，有些则不能，如在表演台词时同时录进去了噪音，那么噪音与语言声混合在一起就很难再删除掉，这部分工作必须返工。因此，配音演员在录音时要有防止噪音的意识，尽可能保持自己身体不动。以下情况可能造成噪音，应注意避免：1.口腔气流冲击话筒；2.口腔气流形成口哨；3.激烈挥舞手臂；4.口腔活动；5.翻动台本纸张；6.衣服摩擦；7.身体碰撞桌椅、台本架等；8.移动脚步。

第四节 配音表演质量的管理和评价方法

与制片人和导演的工作不同，配音演员的表演工作、录音师的录音工作、画面编辑师的编辑工作是直接产出作品的工作，他们的工作质量直接体现为作品的质量，因此可以设立具体的质量目标。在表演、录音、画面编辑三项工作中，表演又占据着核心的地位，应该占有较大的质量评分权重，具体权重参见附录一"配音质量评价表方案"。在这里，我们讨论

配音表演内部各项质量指标的权重分配。在本章的第三节，我们讨论了配音表演的质量目标，涵盖了所有录音中影响译制质量的重要事项，下面是根据第三节的内容整理出的译制配音表演质量评估表。在整个译制质量评估体系中，配音表演一项属于一级指标。为了说明表演中更具体的质量目标，尤其是各质量目标的意义和它们之间的权重关系，我们将其再细分为二级和三级目标，从而形成三个层次的指标体系。对于配音表演中哪些方面是重要的，应该分配多大的权重，这恐怕是仁者见仁智者见智的问题，笔者根据自己的创作经验和思考在这里制订了如下表格，旨在抛砖引玉，为学界和业界同仁提供参考。

一级指标	二级指标（权重）	三级指标（权重）	说明
3. 配音表演（100%）	3.1 表演自然生动，塑造人物性格鲜明，与原片人物契合。（20%）	3.1.1 配音演员的嗓音与人物的外貌形象、性格气质相匹配。（4%）	
		3.1.2 配音演员在塑造人物时要有正确的人物身份感。（4%）	
		3.1.3 人物心理把握准确，情绪控制适当。（4%）	
		3.1.4 环境感正确。（4%）	
		3.1.5 人物关系感、说话对象感恰当。（4%）	
	3.2 吐字发音清晰正确。（20%）	3.2.1 发音吐字清晰。（10%）	
		3.2.2 普通话发音正确。（10%）	发音以《新华字典》标音为准。
	3.3 语义表达准确。（20%）	3.3.1 台词意义理解准确，停顿和逻辑重音处理正确。（5%）	
		3.3.2 人物说话的态度和腔调适当。（5%）	

（续表）

一级指标	二级指标（权重）	三级指标（权重）	说明
		3.3.3 哭、笑、喊叫、喘息等无词语发声要适当。（5%）	
		3.3.4 恰当使用语调。（5%）	
	3.4 对白发声与画面口形配合准确。（20%）	3.4.1 话语声与画面人物行动相一致，具有整体感和连贯性。（5%）	
		3.4.2 在每段话的开头和结尾处，口形要非常准确。（5%）	
		3.4.3 台词表演的语速、节奏、声调符合剧情和画面要求，控制适当。（5%）	
		3.4.4 对白的停顿与口形一致。（5%）	
	3.5 声音质量效果优良（20%）	3.5.1 口腔与话筒的距离控制适当，话音的空间感正确。（8%）	
		3.5.2 口腔与话筒角度适当，避免声音虚。（6%）	
		3.5.3 无人为杂音。（6%）	可能造成杂音的情况： 1. 口腔气流冲击话筒； 2. 口腔气流形成口哨； 3. 激烈挥舞手臂； 4. 口腔活动； 5. 翻动台本纸张； 6. 衣服摩擦； 7. 身体碰撞桌椅、台本架等； 8. 移动脚步。

有了明确的质量目标,那么如何实现这些目标呢?按照全面质量管理和ISO9001:2008质量管理的理念,整个译制工作是一个大的"PDCA"过程,即一个"策划、实施、检查、改进"的过程,这个大过程包含的小过程,也就是译制的每一道工序,它是一个局部的小的"PDCA"过程,就配音表演而言,策划阶段的主要工作是明确质量目标,按要求进行排练,录音就是实施,对录音完成品进行监听检验就是检查,对作品进行修改,避免再次出现同样的问题就是改进。在表演这一具体工作环节中,"PDCA"过程应该结合工作的特点,做一些满足配音表演工作特殊需要的安排,采取一些有针对性的措施。

企业应当对参加本单位配音表演工作的演员进行质量管理培训,让他们了解本企业的质量管理体系和质量方针,尤其是与本职工作紧密相关的配音表演质量目标,这样演员就能融入企业的质量管理工作,了解企业的工作规范和质量要求,有条不紊地开展工作。

配音表演是瞬间一次性完成的工作,工作前的准备对于顺利完成工作和保证工作质量至关重要,配音演员要在导演的统一部署安排下研究作品,熟悉台词,按照表演质量目标的要求设计自己的表演。这些准备工作做得越充分,进棚后的录音就会越加顺利,生产效率和创作质量也就随之越高。目前配音演员的薪酬比较低,有些演员在多家译制单位兼职,为了提高收入,他们四处赶场,在不同的录音棚间奔忙,没有时间熟悉台词,更谈不上分析作品和排练了。一些演员靠着经验丰富技术老到,看一遍画面就开始录音,虽然也能完成创作,但因对作品没有深入的理解,往往把台词表演得平淡无味,甚至会出现因不了解上下文或者不了解与其他情节的呼应而没有把台词的意义充分表达出来,甚至把意思表达错了。这显然是一个不良现象,已经受到社会的关注和批评,理应避免和纠正。

影视译制是在原作基础上进行的二度创作,那么在创作时就要尊重和依靠原作,配音表演在设计声音形象和排练时一定要随时观看画面。有些演员很少看画面,原因是做起来比较麻烦,一是身边没有放像设备,二是

在放像机上搜索要看的画面很费时间。但台词与画面是需要演员进行磨合的，不反复看画面就很难把台词表演得与画面十分贴切，这就要求演员克服困难，不怕麻烦。剧组在这些方面也要做些安排，尽可能为演员提供使用方便的放像设备，剧本里的台词要标注时间码，影片画面也要打上时间码，以便演员在观看时可以迅速找到要看的画面。

虽然配音表演是瞬时一次性完成的，但在录音棚里，一段对白的配音是可以反复录制多次，直到得到满意的一次为止。这种便利要归功于当代计算机录音技术和编辑技术，因为声音信号是以数字的形式存储在硬盘一类的存储器里的，随时可以分段存储或删除，编辑时也可以进行非线性编辑，十分便利。一段录音可以反复多次录制为在录音现场进行质量把关提供了条件，一旦导演、录音师或者演员本人发现有不满意的地方都可以提出重新录制。通常情况下，现场修改录音比事后修改录音更好，因为在现场人员设备齐备，有创作的气氛，表演和录音的效果都能够保证，而在整体的录音创作完成以后就很难有这样的创作条件。最重要的是，任何录音都有作为背景存在的环境声，事后补录时的环境声与原始声多少会有些不同，再加上机器设备和演员的表演状态不同，补录的声音很难与原来的声音相一致，使录音产生修补的痕迹，听上去不够顺畅自然。因此，配音表演质量的现场把关比事后进行质检更为重要，应努力把问题解决在创作的过程中，争取不留遗憾。

第八章

影视译制录音

第一节 译制录音的特殊性

对于影视节目的译制而言,录音具有什么样的含义?它包括哪些内容?澄清这些问题非常有利于掌握译制工作的全局以及抓住译制工作的关键。

从译制作品完成品的角度看,译制录音就是观众在观看时能够听到的影视作品的伴音,包括影片人物说出的话语声、场面中出现的各种声响,还有为增加影片声音的美感和烘托气氛而配上的音乐声。这些声音结合在一起,配合着银幕或者银屏上的活动画面出现,形成影视作品的整体,以物理声响、光影投影的形式传递给观众,让观众通过听觉器官耳朵和视觉器官

眼睛来接受和欣赏。与原片相比，译制作品声音的不同之处就在于人的语言声的不同，原来的语言声被替换为经过翻译的语言声，那么从局部看，译制的录音就专指这部分声音。既然影视声音中的所有声响都是信息符号，那为什么只有语言声音需要翻译替换呢？原因显而易见，一般的声响，包括自然的和人为的声响对于人而言都是直观的，可以凭感觉经验来理解，如开门关门的声音，人咳嗽的声音，乐器演奏的声音等，虽然他们也有文化的内容，但它们的意义是比较宽泛的、相对的，有不同文化背景的人可以获得基本相同的感受，并且能够形成共识。而人的语言，这里指口腔发出的口头声音语言，是非常抽象的，信息符号的意义是非常具体明确的，以至于不同文化背景的人无法理解，所以影视作品音响中的这部分内容是需要做翻译处理的。

观众听到的影视作品的声响其实是通过电子功放设备还原出的声音。我们知道，声音是动态的，是物体的振动传导到空气中并在空气中继续传递的波动，声音是连续或者断续发生的，在固定位置接收声音的听者听到的也是连续或者断续发出的声响。影视音响是对自然音响的模拟，但与自然音响有所不同，自然音响是不可重复的一次性过程，发声以后就消失了，不再重复，而影视录音是声音的记录，它以某种信息形式记录并存储下来，可以通过某些设备还原成可以听到的声响，并可以反复还原，被人反复听到。具体用哪一种信息形式存储取决于存储的媒体，而就影视声音信息而言，它们是与画面信息共同存储在一个媒体当中的。

现今的影视节目存储的媒体主要有这样几种：电影胶片、模拟或者数字录像带、计算机硬盘、存储卡等。目前电影胶片还是最主要的电影存储和放映的介质，影片的声音就存储在电影画面周围的胶片上，而且可以同时存储多个不同制

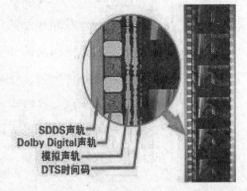

式的声音信号。请看上页图，从左至右分别是：索尼动态数字声轨（Sony Dynamic Digital Sound，缩略为SDDS）、杜比5.1声轨（Dolby Digital，又称AC-3，存储在胶片的齿孔之间）、模拟声轨（两条波形光学声轨，双声道立体声），最右侧是数字影院系统时间码（Digital Theatre System，缩略为DTS时间码，此为时间同步码，它对应的录音存储在外设的光盘里，与影片同步播放）。显然，一部影片的胶片可以同时配有多个系统的声音信号，放映电影时可以根据电影放映设备的配置选择适合的一种播放。

在电视制作播出系统中普遍使用的声像信号存储媒介是盒式录像磁带，由于它体积小，使用方便，在其他领域以及民间也广泛使用。记录视听信号的录像带主要有模拟录像带和数字录像带两种，由于模拟信号录像带在复制过程中会发生信号的衰减和改变，这种录像带正逐渐被淘汰，取而代之的是数字录像带。数字录像带因录放设备的不同分为多种型号，但结构和原理基本相同。数字录像带上除了有一套图像信号外还有四条声音轨道，它们两条轨道一组，共有两组，每组均为左右两个声道，可录制播放双声道立体声音响。

数字录像带所使用的数字信号系统就是计算机中使用的影像数码系统，所以录像带中记录的音像内容可以通过录像或者放像设备传输到计算机的硬盘里，反过来也可以把计算机硬盘中的内容传输到录像带上用于存储播放。数字音像信号的最大优点主要有两个方面：第一是便于传输，在传输的过程中不会发生丢失或者改变；第二是它特别易于编辑，可以采用非线性编辑的方式进行加工制作，可以对图像和声音进行切割、组合，做属性上的调整。就存储在录像带中的译制节目而言，译制录音就是存储在录音带声轨中的声音

信号。

随着计算机硬盘价格的降低,容量不断增大,人们开始直接用计算机的硬盘做音像信号的存储器,现在普遍使用的是可移动的便携硬盘,这类硬盘可以通过连接线直接连接到计算机的接口上,安装和使用都非常方便。目前,计算机数字技 术在影视制作中的运用越来越普遍,整个影视业有全面数字化的趋势,这种趋势在制作和播映方面尤其明显。例如,胶片电影在拍摄和放映时使用的都是胶片,但剪辑和特效处理都是在计算机上完成的,由于是数字化处理,影片的各种属性都可以调整改变,如调光、调色、调节声音等,以制作出理想的效果,达到创作的目的,由此产生了数字中间片技术(Digital Intermediate,简称DI技术)。待一切编辑处理工作完成以后,就可将影片内容再复制在胶片上了。影院放映系统也在数字化,有些影院已经配备了数字放映设备,所放映的电影不再存储在一卷一卷的胶片里,而只是一块硬盘里。

上面谈到了电影胶片、录像带、硬盘三种主要的影视节目存储播放媒介,事实上,计算机数字化技术正在统一这些各种各样的媒介,使得这些媒介在形式上不同,而在信息编码上走向统一。电影胶片上的SDDS声轨、杜比5.1声轨、DTS声轨都是数字声轨,数字录像带和硬盘上的音像信息当然也是数字的,这种数字化的统一给影视制作和播出带来了极大的便利。当今我国的影视译制基本上是数字化的,与改革开放以前上海电影译制厂、长春电影制片厂等电影厂所使用的译制技术已经大不相同,从声音效果上看,进步也是非常明显的,那个时候连立体声都没有,更谈不上环绕声了。所以说,今天的译制片录音已经不能与当年的老译制片的录音同日而语了。

无论是观众在观看影片时听到的声音还是存储在各种媒介里的声音信号，它们都是影视作品的成品，只是存在的形式不同而已，而要获得这样的成品，必须经历一个从无到有，从简单到复杂的一个制作过程，这就是译制录音的另一个方面，即它的生产创作过程。就影视译制而言，译制录音是对原片录音的改造，是一个拆分、补充、替换、合成的艺术和技术过程。具体地说，就是将影片原来的声音拆分成国际声和语言声两个部分（通常为了译制，原片作者在拍摄制作时就已经将声音分成国际声和语言声两个部分存储），去除原来的语言声轨，然后根据画面的情况，参考原来的语言声，录制出新的语言声，这是对影片录音的新的补充，然后再将新的语言声与原片的国际声有机地结合在一起，这是将原来的语言声替换为新的语言声，从而形成影片新的伴音，继而完成新的影片作品，即译制片。

综上所述，译制录音主要有三个方面的含义，分别指观众能够直接听到的包含语言内容的音响、存储在各种媒介上的声音信号、制作这些音响的艺术和技术过程。

第二节　录音在译制创作中的地位和作用

如果说优质的对白翻译和上乘的配音表演为译制质量奠定了良好基础，那么优质的录音和精良的画面编辑就是译制质量的保障。译制工作是一个连贯的系列过程，在相邻的两项工作之间，前一项工作是后一项工作的前提和条件，后一项工作是前一项工作的结果。对于译制而言，录音和字幕编辑是最后的工作环节，合并到原片中的译制录音和翻译字幕是整个译制工作的载体和表现，也就是说，译制的全部创作都熔铸在译制录音和字幕当中，译制录音和字幕是译制创作最终的存在方式和表现形式。

译制团队从创作策划到剧本翻译、配音表演、配音录音，再到最后阶段的混录和画面编辑，为作品的创作付出了大量的智慧和努力，而所有这

一切,都将以声音和画面的形式存储在译制片的录音和画面里,以往局部性的译制工作都消隐在作品的整体当中,这时我们只见森林,不见树木。由于译制的全部工作最后都是以配音和字幕这样的形式与观众见面的,那么配音和字幕就成了译制工作者和观众之间的唯一通道,录音和画面编辑质量的优劣就直接决定着作品质量的优劣。如果录音和字幕的质量高,那么其他各个工作环节的努力就能得到充分的传达和体现,如果录音和字幕的质量不高,那么即使其他各环节工作的质量很高,也无法让观众充分感受得到,如果问题严重,还可能造成前功尽弃的局面。

译制录音工作主要由两部分构成,一部分是在录音棚内进行的对白录音,另一部分是在混录棚内完成的混合录音。前者需要录音师与配音导演和配音演员合作完成,而后者一般由录音师独自完成,有时配音导演也在混录棚内与录音师一起工作,

主要是为了商量某些特殊情况的处理,方便录音师及时了解导演所需要的效果,导演通过现场监听能及时全面地了解到最终的混录效果,遇到问题能及时发现和解决,避免了事后发现再返工。有些剧组存在重视前期的对白翻译、配音录音而忽视后期混录的现象,有些译制导演认为自己只负责配音表演和录音,后期混录完全是录音师的工作,根本不参与混录工作,甚至混录工作完成以后也没有再审听,直接将译制完成品交给制片人。如果录音师比较负责任,而且能全面地领会导演的创作意图和要求,那么混录的质量也能过关,如果录音师缺少责任心,在混录工作上粗心大意马马虎虎,那么混录的质量可能很差,前期所做的努力都将付之东流。因此,译制剧组要把译制质量工作贯穿译制工作的始终,尤其到了译制的最后阶段,质量意识不能有丝毫的松懈。

录音往往被看成是译制工作中比较被动的工作,对译制工作不太了解

的人会认为译制录音就是录音师听从导演的指令把对白录下来,然后再把

对白声轨与国际声轨合在一起就可以了,可事实上译制录音远不止这样简单。译制录音确实有与配音表演相配合的一面,录音工作要受到配音表演的制约,录音师要领会译制导演的创作意图,按照导演的要求和指令一步步地完成工作,这实际上是作品整体对于局部创作的制约性,从这个意义上讲,录音工作确实是被动的。然而,在录音和混录工作的内部,录音师却拥有一个非常广阔的创作空间,录音工作也绝不是一些简单的重复性的操作,而是一系列具有很高技术含量和艺术含量的创造性的工作。在对白录音阶段,演员发出的声音是一种自然的物理声响,录音师要根据剧情的需要录制出具有特定声音效果的录音,那么录音师就要运用一些机械的或者电子的技术手段来达到目的,这样一来,录音师收录到存储器里的声音与演员在录音棚里发出的原始声音就有所不同了,两相对比,虽然语言信息等基本内容没有变化,但收录到存储器里的声音有了一些原始声音没有的声音效果特点,这多出来的声音效果就是录音师根据剧情的需要而设计并且创作出来的。

例如,为了表现出人物说话是戴着口罩说的,录音师会要求配音演员用手捂着嘴巴说话,这样的效果比较自然逼真,而且还免去了后期编辑时做特效的麻烦。再如,影片中两个对话的人物相距比较远,一个处于远景中,一个处于近景或者特写镜头中,为了在声音上表现出这种空间感,录音师会要求为处于远景中的那个人物配音的演员站得离话筒远些,这样录出来的效果就有天然的距离感和

层次感。在有些场景里，人物说话的声音很轻，有时声音很大，在这种情况下，录音师除了提醒配音演员把握好自己的头与话筒的距离以外，还要根据情况及时地调节电平，对来自较远处的声音适当地减低电平和增加延时，以获得满意的效果。当然，这些效果可以在后期编辑中用录音编辑软件处理，但不是所有的声效都能使用软件做出来，有些效果虽然能够做出来，但没有用原始录音方式得到的效果自然。

对白录音完成后进入混录阶段，工作也转到混录棚内完成，这部分工作基本上是由录音师使用PRO TOOLS等专业音频处理软件在电脑上完成的。混合录音，简称混录（也称压缩混合录音，简称缩混）是整个译制录音中最重要最关键的部分，也是对艺术和技术要求最高的部分。在这个阶段，录音师手中有原片的国际声轨和刚录制好的配音对白声轨，它们是进一步完成录音工作的原材料；录音师要对这两条声轨做一些细节上的调整，然后将两条声轨有机地合并到一起，形成一条新的声轨，使对白录音与国际声交融混合在一起，让人听起来自然而然，好像是一次录音完成的。高质量的国际声轨和配音对白声轨犹如木匠手里的两块初步切割成型的木器组件，此时木匠要进一步切割打磨，反复尝试，以便使两个组件严丝合缝地黏合在一起，最后再整体抛光，喷涂上油漆，让人感觉它是用一块木料加工而成的，没有任何缝隙或者痕迹。要做好混录工作，录音师也必须具有很高的技术和艺术素质，必须能够熟练地使用计算机音频处理软件。译制录音有一个天然的便利条件，那就是有原片现成的国际声和原文对白录音。除非有特殊情况，录音师一般不会改动国际声，而是尽可能调整对白录音来配合国际声，原文对白录音则可以作为译文对白录音调整的参考。在译文对白声效的处理工作中，录音师要善于捕捉和把握原文对白的声效特点，迅速做出声音形象的意义判断、审美判断，该声效的声学属性判断，然后按照这些特点来加工处理译文对白录音，准确运用最适合的声音处理方式，使后者最大程度地接近前者。

在编辑混录阶段，录音师可以利用音频编辑软件调整对白录音的声学

属性，以创作出符合影片剧情需要的语言声音效果。如电话听筒里传出的说话声、收音机或者电视里的语言声、动画片里各种动物的说话声、鬼怪的说话声等，这些声音中有些是我们日常生活中能够听到的，有些是不可能听到的，那么前者是艺术对生活的模仿，后者就是纯粹的艺术想象了。任何艺术创作都追求美感，如果调整后的语言声更加惟妙惟肖，那么这种创作就增加了整部作品的艺术美感，从而对整部作品的创作起到了提升的作用。美国经典动画片《米老鼠和唐老鸭》是大家非常熟悉的作品，米老鼠和唐老鸭的中文配音是由我国配音演员董浩和李扬表演的，他们在表演时就尽可能模仿老鼠、鸭子的声音特点，但人嗓音自身的调整毕竟是有限的，录音师在配音演员表演的基础上又做了一些特效处理，使得唐老鸭的声音更有鸭子叫声的特点。

第三节　影视人声的特点和分类

人类走向文明并建立起丰富多彩的文化，在很大程度上要归功于人类高度发达的思维和语言，我们人类绝大部分信息是靠语言来存储和传递交流的，这里所说的语言既包括书面文字语言，也包括口头的声音语言。在现实生活中，人的社会交往几乎完全是通过语言来进行和完成的，可以说言语活动是我们人类基本的生存状态之一。影视艺术是对现实生活的模拟和再现，那么就不可避免地要表现人的语言行为。另一方面，影视艺术要模拟再现生活，它必须有传情达意的表现方式，那么语言也就必然是影视重要的意义表现方式之一。我们在观看电影时能听到人物的对话，这些对话能帮助我们理解剧情，同时优美的语言也给我们带来了美感，所以说影视语言既是影视艺术作品的表现形式也是观众的审美对象。

在这里，我们首先要对影视艺术中所涉及的两个"影视语言"概念进行区分，其中一个是指影视作为一种独特的艺术形式所具有的独特的表意方式，即声画的表达方式，这时色彩、构图、镜头的运动、镜头的衔接

（蒙太奇）、音效、日常语言等都是"影视语言"。另一个"影视语言"概念则专指影视艺术中所使用的人的日常语言，包括文字语言和口语有声语言，严格来讲，这个概念应该成为"影视中的语言"。显然，前者是大概念，是影视语言要素的总集；后者是一个小概念，它是影视语言要素之一，是影视语言要素总集中的一个子集。本文讨论的是影视的语言翻译，即对白和字幕翻译，显然指的是后者，即影视艺术中所使用的人的日常语言。

在影视作品中，语言表现出各种形态，而且有一个历史发展过程。早在默片时代，为了弥补影片画面表现力的不足，影片作者在影片画面中大量使用字幕，有时甚至打断场景画面，呈现整个银幕画面的文字，如美国导演大卫·格里菲斯的《一个国家的诞生》、苏联导演谢尔盖·爱森斯坦的《战舰波将金号》等。默片中的字幕既有叙述说明性的文字，也有显示人物对白内容的文字。默片中大量使用字幕文字的现象说明，电影画面在意义表达上是有局限的，对有声语言具有依赖性。于是美国导演艾伦·克劳斯兰德于1927年拍摄了第一部有声电影《爵士歌王》，使电影走上了声画结合的道路，也使电影至臻完善和成熟。自电影、电视艺术诞生以来，这两种新兴的艺术就不断地从文学、戏剧等传统艺术当中汲取营养，其中大量借鉴的就包括语言这种表现形式。当代电影和电视剧在叙事上像小说，表演上像话剧，都大量地包含着文学和语言的成分。

然而，影视的语言熔铸在影视的声画之中，已经成为影视艺术的一部分，或称一个要素，就已经不再是文学的语言、戏剧的语言了，当然，影视语言作为一种艺术语言，更不是我们的日常语言，那么出现在影视作品中的语言具有哪些特性呢？

第一，影视语言具有逼真性。我们所看到的影视画面与我们在日常生活当中所看到的景物不同，我们在生活中看到的事物是真实存在的，是既看得见又摸得着的客观物质存在，而影视上的画面实际上是我们的视觉幻象：电影银幕上的画面是光的投影，电视银屏上的画面则是由不断变化的

细微亮点组成的。视觉错觉让我们感觉着看到了具体的物体，但无论如何是不能触摸到这些物体的，它们只是在我们的视觉错觉中形成的一些物体的幻象而已。可虽然是幻象，我们却仿佛见到了真的物体，这就是艺术对生活的模仿具有逼真性。影视中的声音也是一样，我们在观看影视节目的时候仿佛听到了画面场景中的各种声响，但那绝不同于我们在日常生活中听到的自然的声响，它们是通过电子手段制作和发出的模拟自然声响的人造艺术声响，我们在影视作品中经常会听到枪炮声，但在那一刻绝对没人打枪开炮，我们听到的只是模仿出的声音而已。

影视语言的逼真性有两层含义，其一，影视语言声音的物理属性与日常生活中人说话声音的物理属性近似。声音是物体振动在空气中形成的波动，尽管影视语言的声音是从音箱里而非人的口腔发出的，但在波长、频率、音色等方面都非常相似，让我们听起来几乎一样，这就是语言声音的逼真。其二，影视作品中人物的语言活动与现实生活中人们的语言活动相似，使得观众感觉影视作品中的人物就像现实生活中的人物一样嬉笑怒骂，通过口头语言传递各种意念，表达各种情绪，这是影视文艺作品对现实生活中人的语言行为的模仿，是语言社会性的逼真。

第二，影视语言具有虚拟创造性。影视艺术模仿生活，具有逼真性，但这种模仿并不是亦步亦趋的生硬的模仿，而是有一定的灵活发挥的空间，因为艺术毕竟不是生活，而是生活的提炼和升华。例如，影视作品中经常表现人在梦中听到有人说话，为了表现这是在梦里听到的对话声，电影制作者往往为这个声音加上一些回声的效果，让观众觉得这声音出现在一个空空荡荡的空间里，这个神秘的空间感与现实生活空间不同，体现出它是一种梦境，这就是影视语言在物理属性上的虚拟创造。再比如，动物

在自然界是没有与人类一样的发达的语言的,任何动物都不会像人类一样开口说话,但在影视作品中,尤其是在众多的动画作品里,动物是经常开口说话的。既然现实生活中人们没有听到过动物说话,那么各种动物说话的声音应该是什么样的呢?在这种情况下,影视制作者就只好借助他们的想象力,抓住各种动物的特点,为各种动物设计出它们的说话声了。在美国动画片《狮子王》里,老狮子王穆法沙听起来是一位庄重的老者,声音浑厚低沉,庄重带着几分威严。王后沙拉碧的声音则温和端庄,听上去是一位中年女性的声音,充满了作为母亲的慈爱。小王子辛巴听上去是一个活泼调皮的小男孩,声音高亢清亮,透着单纯和顽皮。辛巴的叔叔刀疤觊觎王位,是一个阴险毒辣的坏蛋,他说起话来阴阳怪气,声音粗重但总是有气无力。显然,这些声音形象都是作者结合狮子这种动物自身的特点以及故事情节中的人物关系而进行拟人化设计的结果,完全是人想象和制作出来的。

第三,影视语言具有声画结合的特点。影视艺术是综合艺术,而且要求其内部要素必须协调一致,作为影视艺术要素之一的语言,包括文字的字幕和有声的对话,必须与画面和声响中的其他要素协调一致,协调一致的标准就是忠实于生活,也就是符合自然规律和社会规律。这里我们不妨比较一下三种与语言相关的艺术,文学、广播、影视。三者中,文学是书面语言艺术,是最抽象的,读者不闻其声也不见其人,一切靠读者在阅读理解的基础上的想象,虽然是通过视觉来获得信息的,但信息来自抽象的符合,不具有具象的形象性;广播艺术居于中间,听众只闻其声不见其人,声音上很具体,但形象上仍然需要想象;而影视艺术是既闻其声又见其人,作品的信息同时通过人的视觉和听觉来传递,非常具象,这就要求声像两个方面必须同步一致。

影视作品中的人声与画面同步包括两个方面。其一,说话的内容与说者的行为或者相关场景(空镜头)相统一,如当街兜售商品的小贩嘴里喊出的一定是他的叫卖声。他向着一个关闭的大门呼喊,然后镜头就切到这

扇大门，这是一个没有人物出现的"空镜头"，但它与小贩的叫卖有关，这个镜头向观众暗示小贩希望门里的人出来。其二，影视作品中人物的说话声与这个人物的口腔活动相一致。影视的影像非常清晰，还有很多头部甚至是嘴巴处的特写镜头，观众在屏幕上看到的人的面部可能比在生活中看到的还要清晰，人面部的细微活动都可以看得清清楚楚，说话时嘴巴的活动当然可以看得很真切，那么观众听到的话声就必须与屏幕上人物嘴巴的活动相一致，就如同人在生活中说话的样子一样，否则就会让观众感觉到不自然，不真实。当然，有时候电影制作者为了达到特殊的艺术效果而故意将声音与画面错开，这是一种特殊的创作手法，不属于我们讨论的普遍规律的范畴。

影视语言声在影视作品中有各种各样的表现形态，大致可以做如下分类：

1. 有台词人声与无台词人声。所谓有台词人声是指影视人物说出的有具体词句的话声。绝大多数影视人声都是有台词人声，因为通常情况下，影视人物要用丰富多彩的词汇和句式表达复杂的思想和情绪，相互间进行具体而又细微的意念沟通，他们发出的声音是字词的读音，也就是在一种语言里约定俗成的语言符号声，这些有声语言符号与文字语言符号具有一一对应关系，可以将说话声转写成对应的文字，也可以把文字读出相应的声音。

但并不是所有的人声都有对应的书面词句，人有时会发出一些非言语性的声音来表达思想和情绪，有时是无目的下意识地发出一些声音。例如，人在突然吃惊的时候发出"啊"的声音，高兴的时候会笑出声来，悲痛的时候也会哭出声来，人有时会发出叹息声，在不同的情绪和身体状态下发出各种各样的喘息声等。无台词人声原本没有相对应的文字，但为了记录的方便，文字中会有"啊""呀""呜""哈""嘿"等拟声词来代表它们。由于人嗓音音质不同，配音译制片中的所有人声都需要重新配音，这既包括有台词人声，也包括无台词人声，否则观众会听

出破绽,发现影片中的人物在说话时是一个人,而喊叫时就成了另一个人。所以制作精良的译制片讲究有人声必配,哪怕是一点点的喘息声都不放过。

在影视作品中,无台词人声与有台词人声一样重要,同样具有叙事的功能。电影《指环王:王者无敌》里有一大段弗罗多与蜘蛛精搏斗的情节,他一边努力挣脱粘在自己身上的蛛丝,一边还要与追杀他的蜘蛛精搏斗。在这段戏里,弗罗多没有说话,但他一阵阵地喘着粗气,不时发出喊叫声,这些声音和他的表情、动作融合在一起,充分展现了弗罗多紧张的情绪,也展现了他奋力挣扎拼杀的状态。

2. 真实的人声与虚拟的人声。这里的人声是指影视作品中人的说话声,而虚拟声则指人类之外的任何拟人化的形象说出的语言声。因为只有人类才有语言,那么任何人类之外的影视艺术形象所发出的说话声都是虚拟的,为了表现出这些声音的虚拟性,艺术家一般要将录制的人声加以变形,让它有别于一般的人声,而具有一些该艺术形象的某些特点。如大象说话的声音会比较低沉;松鼠说话的声音会又细又高;鬼怪的声音会非常阴沉,带有颤抖和回声等。在影视作品中经常出现的拟人化的艺术形象有:

(1)动物,如《米老鼠和唐老鸭》中的老鼠、鸭子等。

(2)植物,如《指环王:王者无敌》中的树胡。

(3)想象出的生物,如《蓝精灵》里的蓝爸爸、蓝妹妹、聪聪、笨笨等。

(4)鬼怪,如《指环王:王者无敌》中的亡灵王。

(5)外星人,《阿凡达》中的佐伊·索尔达娜。

(6)机器人,如《星球大战》中的鬼伏。

3. 自然的人声与变形的人声。所谓自然的人声就是在自然的环境条件下人在现场相互间听到的说话声,也就是人声最原始的本然状态。影视艺术利用影像和音响模拟出一个人们在一个环境中对话交流的状态,让观众

当作现场的旁观者,在看到他们行动的同时听到他们的说话声。正如在现实生活中我们听到的人声多数是自然的人声一样,影视作品里的绝大部分人声都是这种状态下的人声,用来完成影视人声的基本功能,也就是传达意义和推进情节的功能。

由于受到环境或者传播媒介的影响,人声传达到耳朵的时候已经发生了一些变化,这时候人听到的人声就不是本然的人声了,听者根据生活经验往往能够判断出说话者处于什么环境中或者声音是通过什么样的媒介传递过来的,为了与本然状态的人声相区别,我们称这种人声为变了形的人声。例如,在空旷的山谷或者在一个大的房间里,人说话的声音会带有回声,这是因为听者不仅听到了直接传递过来的声音,同时还听到了声音传递到其他物体然后又反馈回来的声音,空间越大,回音的效果就越明显。再如,我们在电话或者收音机里听到的声音与我们面对面说话时听到的声音不同,听起来有些干和闷,有时还有杂音,这是因为人声在通过电话或者收音机传播的时候某些声波被丢掉了,还有些无关的杂波被夹带进来了。在现实生活中,我们经常听到各种各样变形的人声,它们已经成了我们生活经验的一部分,那么为了使影视人声听上去惟妙惟肖,我们就必须根据生活的原貌为一些人声做特效。

在真实的人声当中,只有一些特殊情况下出现的人声才是变形的人声,大多数都是自然的人声,与之相反,几乎所有的虚拟人声都是变形的人声,因为虚拟的人声是现实生活中并不存在的人声,如果录制的效果跟真实的人声一样,那反倒不真实了,缺少艺术的美感。虚拟人声的变形设计是一个巨大的艺术创作空间,录音师可以通过技术手段,充分发挥艺术想象。影视作品中经常出现的变形的人声有:

(1)电话听筒里的人声。

(2)街头高音喇叭传出的人声。

(3)收音机、电视机传出的人声。

(4)空旷环境下的人声,如山谷、大的厅堂里的人声。

（5）人梦境里或者昏厥状态下听到的人声。

（6）天堂、地狱、水下等想象环境中的人声。

（7）隔着门窗听到的人声。

（8）各种虚拟的人声，如动物、外星人、机器人的说话声。

第四节 录音棚、混录棚的选择及其设备调试

录音棚是广播、电影、电视业最基本的设施之一，各单位的录音棚在空间大小、设备规模、功能用途方面都各有不同，一个单位也可能有多个不同的录音棚。正规的录音棚都是按照一定的声学技术要求设计建造的，目的就是为了满足不同录音创作要求的需要，如音乐录音棚、影视拍摄录音棚、音响效果录音棚、语言录音棚等。译制录音属于语言录音，需要使用专门为语言录音设计建造的语言录音棚。语言录音棚也有不同的种类，按功能可分为广播语言录音棚和影视语言录音棚，在技术要求上后者要高于前者。影视语言录音棚又称为对白录音棚，它的设计功能是为电影和电视节目录制语言配音，即所有的人声，包括对白、旁白、解说词、无台词人声。因为影视录音需要与画面相配合，在声音上要有一定的环境感，如室内室外、山野、街道、闹市等；比较大型的多功能的录音棚可以通过调节录音棚的空间大小、吸音板和反射板的位置角度来改变混响时间，从而获得所需要的声音效果。录音棚里录出来的效果要比通过调音软件调制出来的效果好，而且有些效果是很难在后期调制出来的。

具体应该选择使用什么样的录音棚取决于具体译制工作的需要。对声音要求最高的当属在影院放映的胶片或者数字的环绕声译制片，这种影片的音响环境感很强，需要各种声音在多个声道的整体配合，要获得与原片语言声接近、声音效果极佳的对白录音，录音师要选择大型的声场可调节的影视语言录音棚。这种录音棚一般体积都在200立方米以上，有的可达800立方米，它的混响时间可调，具有双声或者多声轨的主传声器和辅助

传声器。这种录音棚一般配有成套的先进的硬件设备和工作软件，费用比较昂贵。如果译制片以单声道的声音形式通过电视播出，那么译制录音对录音棚的要求就要简单得多，因为在这种情况下制片单位一般只要求录制出一条把国际声与新的语言声合并在一起的译文对白声轨，虽然在声音上也要求有一定的空间感，声效也要逼真，但层次感和逼真感的要求远没有环绕立体声高。

录制单声道译制对白，录音师可选择空间较小、设备相对简单一些的录音棚，这样费用可以大大地降低。小规模的对白录音棚的空间一般在50至200立方米之间，一般只有单声轨传声器，混响时间是固定的。由于空间小，录音棚的反馈声的作用远远大于混响，又由于是录制低频能量大高频能量小的人声，录音可能会出现低频的嗡嗡声，也就是声染色现象，录音师在录音前一定要测试和调整。有些译制片以光盘的形式出版发行，那么译制录音的简单与繁复就取决于作品所采用的声音格式，如果声音是单声道的，那么录音制作就可以在简易的录音棚内完成，如果是双声道立体声或者更多声道立体声格式的，那么译制录音就需要在大型多功能的对白录音棚内完成。由于录音和调音设备软件的功能越来越强，很多录音师选择在较简单的录音棚完成录音，然后再通过细致复杂的声音编辑手段调制出各种声音效果，以实现多声道环绕声效果，这样做有一定的风险，因为无论设备软件多么先进，原始声音一旦录出来，它的可调范围总是有局限的。

选择录音棚，应主要考虑以下因素：

1. 译制录音要选择在专业的影视对白录音棚内完成。对于影视配音，那些用于广播节目录制的广播录音棚显然过于简单，满足不了对白录音的要求，而用于影视拍摄的摄录棚以及用于录制音乐的音乐录音棚也不适合，一方面是因为它们规模庞大使用费用昂贵，另一方面是它们专业不对口，使用起来很不方便，录出来的效果反而不好。

2. 录音棚的声学特性必须符合要求。为了保证语言录音的声音质量，

国家有关部门对于录音棚的设计制造有严格的要求，对不同功能的录音棚的声学特性也有明确的规定。中国广播电视系统关于播音室最佳混响时间及其频率特性的规定为：

低频段	中频段	高频段
（125—250赫兹）	（500—1000赫兹）	（2000赫兹以上）
0.35秒	0.4秒	0.45秒

录音棚的空间大小、形状、内壁和地面的装修材料对声音都有影响，在设计时都需要考虑和周密的计算。为了保证隔音，墙壁的材料和厚度、门窗，尤其是观察窗的都要有专门的设计，观察窗的玻璃一般要双层或者三层。2001年，上海电影制片厂在上海广播大厦主楼后部C段裙房建造了一套100平方米的电影对白录音棚，它的声学指标如下：

（1）最佳混响时间：T60=0.35±0.05s。

（2）混响频率特性：63—125Hz：0.45~0.40±0.05s；250—10KHz：0.35±0.05s。

（3）本底噪声：对白录音棚：NC≤15，LA≤25dBA。

（4）声场不均匀度：对白录音棚：△LP≤±1.5dB。

（5）门、窗隔声要求：声闸门与观察窗隔声量≥55dB。

3. 录音棚内的实施设备齐全，各项功能正常。根据录音棚内录音工作的实际需要，录音棚在房间的设置上已经形成了演播室、控制室、休息室相结合的格局。通常在演播室与控制室之间有观察窗，便于导演和录音师与演员之间互相观察。旁边还应该有一间休息室，方便演员在演出的空间休息，也可以看看台本，熟悉熟悉台词，随时准备进棚录音。演播室里应该有视频显示器、多个听原声和跟导演沟通的耳机、耳机分配器、对讲话筒、一组或者两组话筒（麦克风）及防喷罩、话筒放大器、台本架、椅子等。为了防止出现噪音，地面最好铺地毯。控制室内应有主控调音台、录音电脑、专业声卡、大容量移动硬盘、监听音箱、人声效果器、对讲话筒等，电脑内装有录音软件，演播室和控制室的所有设备的线路必须连接畅

通，各项功能随时可以投入使用。

4. 录音棚地理位置适当，交通便利。尽可能选择离演职员居住地比较近的录音棚，这样他们就可以比较快地赶到工作地点开始工作。录音棚的费用一般是按照使用的时间计算的，如果安排在上午开始录音，演职员赶路时会遇到交通的早高峰，常常会发生交通堵塞，可能会因为个别人员没有按时赶到而影响整个录音工作的进度，进而造成经济损失，甚至会影响团队的工作情绪，对录音质量造成不利影响。录音工作有时要进行到深夜才能完成，如果录音棚离演职员的住处很远，演职员在交通上会有困难。

由于对白录音是多工种、多个人同时进行的集体工作，工作时还要使用器件繁多、规模庞大复杂的各种设备，这就要求录音师在录音之前要做好一切准备工作，以免出现在人员就位以后因设备技术原因而不能进行工作的情况。录音师首先要检查录音设备是否齐全，各项设备及其功能是否能够满足此次录音的需要。然后逐一检查试验各个设备工作是否正常，如监听音箱、耳机、视频显示器，以及所有要使用的按钮、推子、选择开关，检查这些设备的连接是否结实，防止因线路接触不良出现音频、视频信号时断时续、时强时弱的现象。接下来录音师要打开录音电脑检查录音软件是否工作正常，如果录音师对电脑内的软件以及相关硬件的操作不熟悉，那么录音师就需要安排专门的时间来熟悉该软件的操作。待一切设备和软件都查验无误以后，录音师就可以将各项设备调节到此次录音所需要的状态下，如录音输入电平、压限器的压限比、监听音箱音量、耳机音量等（这些在录音时还要根据情况再微调），然后试着录几段话，如果回放时听到了满意的效果，正式的录音工作就可以就绪了。

很多有录音棚的单位同时也有配套的混录棚，当录音工作完成以后，所获得的录音资料就被送到混录棚，这时录音工作进入最后阶段，就是将录制出来的对白声与原片制片方提供的国际声有机地合并在一起，即所谓的混合录音，简称"混录"。混录棚内的设备包括：

（1）声音播放系统。每一套声音素材（一条声轨）都要能够放出声音，声音播放系统必须能够同时播放出多个声道的声音，以便录音师分别监听，在调音台上分别调整，从而将它们有机地融合在一起。

（2）视频放映系统。声音的调整必须结合着画面进行，在播放声音的同时，录音师需要看到相应的画面，录音师既要考虑声音与画面的协调配合，还要保证声画的同步。

（3）编码录音机。将编辑整理好的素材混合在一起以后按照某种声音制式进行编码并存储到存储器或者媒体上。

（4）连动系统。一套将所有设备连结在一起的自动化控制系统，系统中有一套统一的时间码，录音师可以很方便地启动和停止整个系统，可以快进快倒，自由地穿梭于影片的各个时间点之间。

（5）混合调音台。这是录音师对各声音素材进行调整所使用的设备，也是混录棚所有设备的控制中心。通过混合调音台，录音师可以分别调整各条声轨的音量、音调，动态范围、频带宽度、混响、延时等，如果是立体声影片，录音师可以根据画面的需要使用立体声声相移位器来调节声相，使声音具有空间移动感。

混录棚内要有足够的空间以模拟典型规范的影院声学环境，声音和图像播放设备也必须达到规定的技术标准，以便录音师在调音混录的时候能够准确地观察和检测到真实的声音效果、声音与画面结合的效果，以达到混录的技术指标，保证混录的质量。

第五节 译制录音的质量目标和评价方法

按照全面质量管理的思想，在对白录音和混合录音过程中，译制导演和录音师要随时对已经完成的局部性的工作成果进行质量检测和质量评价，保证每阶段完成的工作都是符合质量要求的，为下一步工作打好基础。但要对整体的录音质量进行检测和评价，我们必须等到录音工作完成以后，也就是在混合录音完成以后才能进行。这时对白声已经和国际声、画面结合在一起，并且被编成某种制式的声音编码，随时可以作为完整的影视作品伴音还原播放出来。在检测和评价译制录音质量时，我们当然要考察整套录音的整体效果，但并不是录音中所有的声音元素都是我们检测和评价的对象，而且事实上，录音中的绝大多数声音元素是国际声轨中原有的，我们原则上对国际声不做任何的改动，所以它们不属于译制工作的成果，当然也就不是要检测和评价的对象了。译制录音中需要检测和评价的对象是作品中所有的人声，因此我们首先要把关注的焦点集中在语言声音本身，即它的音质、音量、清晰度、可理解度等。其次，由于语言声并不是机械地与国际声并列在一起，而是有机地结合在一起的，我们还要考察语言声与国际声的配合情况，进而考察整套声音的整体效果。因为国际声是固定的，能够改变和调整的是语言声，那么无论是语言声轨本身的问题还是混录后声音的整体的问题，我们都看成是语言声的问题。我们可以从以下几个方面来考察和评价译制录音的质量情况：

1. 录音的技术处理质量

（1）混合处理：人声与国际声轨中其他声音的协调关系、融合关系。这里要考虑人声与国际声的对比平衡、语言的清晰度、语言的可理解度等问题。人声与其他声音在音量上的对比和平衡，既要避免人声显得过于生硬突出，也要防止人声被其他声音淹没，还要考虑具体场景中不同声音的主次关系，有时要以语言声为主，音乐环境声为辅；有时要以音乐或者某种环境声为主，人声为辅。混合处理要保证录音既有整体感又有层次

感、主次感。

（2）声画对位：就影视译制而言，声画对位就是让人的说话声与画面中人的行为表情，尤其是口形变化相一致，这是译制对白录音中最基本的也是最重要的工作。首先要避免出现录音遗漏的情况，就是画面上明明有人在说话，但音响中却听不到说话的声音，即有画无声。其次是人声与对口型要对应得非常准确，一般以一个没有停顿的一段话为单位，要求：

a. 开头对应准确，进入得不早也不晚；

b. 结尾对应准确，结束得不早也不晚；

c. 中间的口型开合节奏、幅度对应准确，一个音节对应一次口型活动。

（3）衔接处理：各个声音片段之间的衔接要过渡平缓自然，避免出现声音突然变化的现象。

2. 录音的艺术处理质量

同一个人的说话声会因为说话人的状态、所处的环境等情况的不同而听上去有所不同，而这些明显的不同的声音效果在录音棚里是很难直接录制出来的，需要录音师在混录时进行专门的设计和加工，也就是要为这些声音制作出特殊的效果，简称"声音特效"。影片中需要做人声特效的地方一定要做，避免出现遗漏，如一个房间里既有人在现场说话的声音，也有电视机里播音员说话的声音，这时电视里播音员的说话声就一定要做特效，这样才能把这两种声音分开，才能听起来更真实。

（1）人声的空间感处理：人声的空间感可以通过声音的虚实、强弱、音调变化来体现，有时需要使用延时效果、混响等效果，混录时还可以使用相位仪来改变人声在不同声道中相位的变化，如人喊叫着从画面的左侧跑向右侧，喊叫声也随之从左前置音箱移向右前置音箱。

（2）人声的环境感处理：声音的环境感主要来自环境噪音和混响等效果，人在不同的环境中发出的声音有不同的音质表现，为了体现真实感有时要对人声作特效，如人在大厅里说话带有回声，窗户外面的人听到里

面的人说话会觉得声音发闷，电话听筒里传出的对方的声音听起来很细很高、声音发干等。

（3）人声的音色处理：不同人说话的声音有所不同，如因性别、年龄段的不同而存在的不同，这些不同的声音效果可以通过演员的自身条件和表演来获得，但有时演员表演出来的声音还是不够理想，这时就需要使用调音设备和软件进行调音，改变声音的声学属性，从而获得所需要的声音特点。影视作品中经常出现现实生活中不存在的虚拟的艺术形象所发出的说话声，在录音棚录对白时，配音演员已经进行了虚拟的夸张性的表演，如《星球大战》系列电影中机器人R2D2的说话声，为了让机器人的说话声更有机械感、僵硬感，混录时录音师还要进一步做特效。

3. 音质的质量要求

（1）语言清晰度合格。

（2）响度适当：这是指在标准的放音电平条件下，作品里的对白在不同的情况下有适当的响度，总体上有适当的动态范围，要求人物在大声说话时声音有一定的力度，在轻声细语时声音比较微弱。

（3）频响正常：这是指在对白声与国际声混合以后，回放时各声音元素还原正常，没有个别声源的声音缺失现象。

（4）无失真：录音中没有因录音、调音、混录而造成声音失真，包括幅度失真、频率失真、相位失真。但为了得到特殊的声音效果而特意制作出来的失真除外。

（5）无噪声：录音中没有明显的预设声源以外的声音，包括在录音过程中录进来的噪声，也包括在调音混录时造成的杂波、电流声等噪声。

可绘制评价表如下：

一级指标	二级指标（权重）	三级指标（权重）	说明
4. 译制录音	4.1 录音技术处理（30%）	4.1.1 混合处理（10%）	
		4.1.2 衔接处理（10%）	
		4.1.3 声画对位（10%）	

（续表）

一级指标	二级指标（权重）	三级指标（权重）	说明
	4.2 录音艺术处理（40%）	4.2.1 人声空间感处理（15%）	
		4.2.2 人声环境感处理（15%）	
		4.2.3 人声音色处理（10%）	
	4.3 录音音质（30%）	4.3.1 清晰度（6%）	
		4.3.2 响度（6%）	
		4.3.3 频响（6%）	
		4.3.4 无失真（6%）	
		4.3.5 无噪声（6%）	

附　录

附录一　配音质量评价表方案

一级指标	二级指标（权重）	三级指标（权重）	说明
1. 译制基本要求（100%）	1.1 符合《电影管理条例》和《电影审查规定》的要求。（30%）	1.1.1 符合法律和道德规范。（15%）	参见：《电影管理条例》和《电影审查规定》。
		1.1.2 符合国家技术质量标准。（15%）	参见附录三：影视译制相关标准。
	1.2 参考国际标准。（30%）	1.2.1 参考国际质量标准。（30%）	参见附录三：影视译制相关标准。
	1.3 译制作品完整，译制内容无遗漏。（40%）	1.3.1 下列译制项目无遗漏： （1）对白录音（字幕译制片不含此项）（10%）； （2）声音特效（10%）； （3）对白字幕（对白译制片可以不含此项）（5%）；	第（8）项指原文和译文之外的语言对白或文字的译文。

（续表）

一级指标	二级指标（权重）	三级指标（权重）	说明
		（4）片头字幕（5%）； （5）片尾字幕（5%）； （6）片中指示字幕（2%）； （7）歌词字幕（2%）； （8）特殊语言译文字幕（1%）。	
2. 剧本翻译（100%）	2.1 译文语义准确。（30%）	2.1.1 原文理解正确，译文表达准确。（30%）	
	2.2 译文齐全完整，语言规范。（30%）	2.2.2 使用汉语普通话。（10%）	
		2.2.3 符合现代汉语语法。（10%）	
		2.2.4 标点符号正确。（4%）	
		2.2.5 译文完整，资料系统齐全。（4%）	
		2.2.6 排版打印格式规范。（2%）	
	2.3 译文生动优美。（20%）	2.3.1 用词准确，词汇丰富。（4%）	
		2.3.2 表达句式灵活多样。（4%）	
		2.3.3 语言蕴藉，意蕴深厚。（2%）	
		2.3.4 歌词、诗歌、新闻、书信等译文的文体准确。（4%）	
		2.3.5 语言具有时代风格，新鲜活泼。（2%）	
		2.3.6 译文有一定的原文文化风格。（4%）	

(续表)

一级指标	二级指标（权重）	三级指标（权重）	说明
	2.4 译文符合影视的表演和制作要求。（20%）	2.4.1 对白富有戏剧性，人物身份感强，口语性强。（3%）	
		2.4.2 对白内容与人物的形体动作相配合。（3%）	
		2.4.3 对白语句长短适当，与原片演员发音时间一致。（3%）	
		2.4.4 对白发音的节奏、语速、口型与原文基本吻合。（3%）	
		2.4.5 断句恰当，基本没有散碎句。（3%）	
		2.4.6 字幕译文简洁明了，断句与画面协调，时间同步。（3%）	
		2.4.7 片头、片尾、片中指示字幕中使用术语规范，专用名词使用规范。（2%）	
3. 配音表演（100%）	3.1 表演自然生动，塑造人物性格鲜明，与原片人物契合。（20%）	3.1.1 配音演员的嗓音与人物的外貌形象、性格气质相匹配。（4%）	
		3.1.2 配音演员在塑造人物时要有正确的人物身份感。（4%）	
		3.1.3 人物心理把握准确，情绪控制适当。（4%）	
		3.1.4 环境感正确。（4%）	
		3.1.5 人物关系感、说话对象感恰当。（4%）	
	3.2 吐字发音清晰正确。（20%）	3.2.1 发音吐字清晰。（10%）	
		3.2.2 普通话发音正确。（10%）	发音以《新华字典》标音为准。

（续表）

一级指标	二级指标（权重）	三级指标（权重）	说明
	3.3 语义表达准确。（20%）	3.3.1 台词意义理解准确，停顿和逻辑重音处理正确。（5%）	
		3.3.2 人物说话的态度和腔调适当。（5%）	
		3.3.3 哭、笑、喊叫、喘息等无词语发声要适当。（5%）	
		3.3.4 恰当使用语调。（5%）	
	3.4 对白发声与画面口型配合准确。（20%）	3.4.1 话语声与画面人物行动相一致，具有整体感和连贯性。（5%）	
		3.4.2 在每段话的开头和结尾处，口型要非常准确。（5%）	
		3.4.3 台词表演的语速、节奏、声调符合剧情和画面要求，控制适当。（5%）	
		3.4.4 对白的停顿与口型一致。（5%）	
	3.5 声音质量效果优良（20%）	3.5.1 口腔与话筒的距离控制适当，话音的空间感正确。（10%）	配合画面景别，特写和近景时适当靠近话筒，远景时适当远离话筒。
		3.5.2 口腔与话筒角度适当，避免声音虚。（5%）	
		3.5.3 无人为杂音。（5%）	可能造成杂音的情况： 1. 口腔气流冲击话筒； 2. 口腔气流形成口哨； 3. 激烈挥舞手臂；

（续表）

一级指标	二级指标（权重）	三级指标（权重）	说明
			4. 口腔活动； 5. 翻动台本纸张； 6. 衣服摩擦； 7. 身体碰撞桌椅、台本架等； 8. 移动脚步。
4.译制录音	4.1 录音技术处理（30%）	4.1.1 混合处理。（10%）	
		4.1.2 衔接处理。（10%）	
		4.1.3 声画对位。（10%）	
	4.2 录音艺术处理（40%）	4.2.1 人声空间感处理。（20%）	
		4.2.2 人声环境感处理。（10%）	
		4.2.3 人声音色处理。（10%）	
	4.3 录音音质（30%）	4.3.1 清晰度。（10%）	
		4.3.2 响度。（5%）	
		4.3.3 频响。（5%）	
		4.3.4 无失真。（5%）	
		4.3.5 无噪声。（5%）	
5.画面编辑（100%）	5.1 画面清晰自然。（10%）	5.1.1 无噪波。（5%）	
		5.1.2 无缺帧。（5%）	
	5.2 片头和片尾字幕与原文字幕配合协调美观。（30%）	5.2.1 字幕字体选择适当。（5%）	
		5.2.2 字幕字号选择适当。（5%）	
		5.2.3 字幕文字颜色选择适当。（5%）	

（续表）

一级指标	二级指标（权重）	三级指标（权重）	说明
		5.2.4 字幕文字加边宽窄和颜色适当。（5%）	
		5.2.5 译文文字位置适当。（5%）	
		5.2.6 译文字幕特效与原文字幕特效匹配。（5%）	
	5.3 片中指示字幕恰当美观。（20%）	5.3.1 片中字幕位置适当。（20%）	
	5.4 对白译文字幕美观。（30%）	5.4.1 对白字幕与对白声同步。（15%）	
		5.4.2 对白字幕位置适当，分行适当。（15%）	
	5.5 画面删改适当，连接过渡自然。（10%）	5.5.1 画面删改适当。（5%）	
		5.5.2 画面连接过渡自然。（5%）	

说明：为了方便操作，同时也让译制质量的评价分数比较直观，五个一级指标的评价可以先按百分制分别评价。在分项评价完成以后，为了展现整体的评价结果，五项一级指标应再按各项的重要程度分配评价的权重，仍按百分制计算，权重的分配建议如下：

项目	译制基本要求	剧本翻译	配音表演	译制录音	画面编辑
权重（100%）	10%	25%	30%	25%	10%

附录二 中国译制故事片生产统计表

中国译制故事片生产统计分表 1（1949—1965）

序号	年份	合计（部）	长影（部）	上译（部）	原片摄制生产国家
1	1949	3	3	0	苏联
2	1950	43	32	11	苏联
3	1951	42	33	9	东德、苏联
4	1952	39	25	14	波兰、朝鲜、东德、捷克、苏联、匈牙利
5	1953	32	21	11	保加利亚、波兰、朝鲜、东德、捷克、罗马尼亚、苏联、匈牙利
6	1954	40	25	15	保加利亚、波兰、朝鲜、东德、捷克、罗马尼亚、日本、苏联、匈牙利、意大利
7	1955	42	28	14	保加利亚、波兰、朝鲜、东德、捷克、罗马尼亚、日本、苏联、匈牙利、印度
8	1956	69	41	28	阿根廷、埃及、巴基斯坦、保加利亚、波兰、朝鲜、东德、法国、捷克、罗马尼亚、马来西亚、南斯拉夫、墨西哥、日本、苏联、西德、匈牙利、意大利、印度、英国
9	1957	78	47	31	保加利亚、波兰、朝鲜、东德、法国、捷克、罗马尼亚、南斯拉夫、墨西哥、日本、苏联、匈牙利、意大利、英国、西班牙
10	1958	75	38	37	阿联、澳大利亚、保加利亚、波兰、朝鲜、东德、法国、捷克、罗马尼亚、南斯拉夫、墨西哥、挪威、日本、苏联、西班牙、西德、希腊、匈牙利、印度、英国

（续表）

序号	年份	合计（部）	长影（部）	上译（部）	原片摄制生产国家
11	1959	70	38	32	阿尔巴尼亚、阿联、保加利亚、波兰、朝鲜、东德、捷克、罗马尼亚、挪威、美国、蒙古、缅甸、日本、苏联、匈牙利、印度
12	1960	65	33	32	阿根廷、阿联、保加利亚、波兰、朝鲜、东德、芬兰、捷克、罗马尼亚、墨西哥、苏联、西班牙、匈牙利、意大利、越南
13	1961	50	26	24	阿尔巴尼亚、阿根廷、保加利亚、波兰、朝鲜、东德、哥伦比亚、捷克、蒙古、墨西哥、罗马尼亚、日本、瑞士、苏联、印度、印度尼西亚、英国、西德、锡兰、匈牙利、智利
14	1962	55	25	30	阿联、阿尔巴尼亚、保加利亚、朝鲜、东德、法国、古巴、捷克、罗马尼亚、墨西哥、苏联、意大利、英国、越南、西德、西班牙、匈牙利
15	1963	36	16	20	阿尔巴尼亚、阿根廷、保加利亚、波兰、
15	1963	36	16	20	朝鲜、东德、古巴、捷克、罗马尼亚、墨西哥、苏联、西班牙、西德、匈牙利、英国、越南
16	1964	21	10	11	阿尔巴尼亚、保加利亚、波兰、朝鲜、东德、墨西哥、苏联、英国、越南
17	1965	15	11	4	阿尔巴尼亚、朝鲜、印度尼西亚、越南

1966—1976年

长春电影制片厂译制50部，其中朝鲜电影26部，越南电影6部，罗马尼亚电影5部，苏联电影7部，阿尔巴尼亚电影6部。

中国译制故事片生产统计分表2（1977—2001）

序号	年份	合计	长影	上译	八一	北影	原片摄制生产国家
1	1977	13	5	6	0	2	阿尔巴尼亚、阿尔及利亚、朝鲜、法国、罗马尼亚、南斯拉夫、墨西哥、日本、英国
2	1978	25	7	18	0	0	朝鲜、东德、法国、罗马尼亚、南斯拉夫、美国、日本、意大利、英国
3	1979	49	19	30	0	0	埃及、比利时、朝鲜、法国、罗马尼亚、美国、南斯拉夫、日本、意大利、英国
4	1980	21	7	14	0	0	埃及、巴基斯坦、朝鲜、日本、瑞典、加拿大、罗马尼亚、美国、西德、印度、意大利、英国
5	1981	20	5	15	0	0	阿尔及利亚、波兰、朝鲜、法国、罗马尼亚、土耳其、西德、印度、日本、英国
6	1982	33	10	23	0	0	澳大利亚、巴西、巴基斯坦、朝鲜、法国、菲律宾、捷克、罗马尼亚、美国、南斯拉夫、日本、斯里兰卡、突尼斯、西德、英国
7	1983	37	13	24	0	0	英国、美国、匈牙利、墨西哥、法国、西德、奥地利、意大利、捷克、土耳其、罗马尼亚、朝鲜、日本、哥伦比亚、泰国、埃及、波兰、菲律宾、摩洛哥
8	1984	38	12	26	0	0	美国、法国、墨西哥、委内瑞拉、巴西、印度、东德、西德、南斯拉夫、波兰、罗马尼亚、瑞士、日本、尼泊尔、西班牙、朝鲜、意大利、英国、保加利亚、苏联

（续表）

序号	年份	合计	长影	上译	八一	北影	原片摄制生产国家
9	1985	39	10	29	0	0	法国、印度、美国、意大利、匈牙利、奥地利、墨西哥、荷兰、西德、日本、罗马尼亚、巴基斯坦、波兰、西班牙
10	1986	43	11	32	0	0	英国、新西兰、奥地利、美国、捷克斯洛伐克、苏联、法国、东德、叙利亚、日本、罗马尼亚、印度、泰国、古巴、匈牙利、保加利亚、南斯拉夫、朝鲜、波兰、西德
11	1987	45	11	34	0	0	西班牙、东德、西德、保加利亚、法国、美国、捷克斯洛伐克、日本、罗马尼亚、匈牙利、阿根廷、波兰、西班牙、朝鲜、意大利、苏联、奥地利、埃及
12	1988	44	14	30	0	0	苏联、美国、古巴、法国、印度、英国、东德、西德、加拿大、捷克斯洛伐克、日本、匈牙利、西班牙、朝鲜、奥地利、巴基斯坦、罗马尼亚、意大利
13	1989	52	17	35	0	0	美国、罗马尼亚、意大利、法国、苏联、巴基斯坦、伊拉克、印度、法国、古巴、保加利亚、阿根廷、东德、西班牙、日本
14	1990	45	14	31	0	0	罗马尼亚、美国、墨西哥、印度、西德、古巴、南斯拉夫、波兰、捷克斯洛伐克、日本、加拿大、保加利亚、土耳其、法国、巴基斯坦、意大利、苏联、波兰、荷兰

（续表）

序号	年份	合计	长影	上译	八一	北影	原片摄制生产国家
15	1991	37	9	25	0	3	日本、墨西哥、法国、西班牙、意大利、美国、菲律宾、英国、印度、古巴、墨西哥、朝鲜、加拿大
16	1992	41	11	30	0	0	美国、意大利、罗马尼亚、土耳其、法国、苏联、西班牙、日本、印度、奥地利、墨西哥、朝鲜
17	1993	35	9	26	0	0	日本、西班牙、埃及、英国、美国、墨西哥、意大利、印度、丹麦、阿根廷、法国、加拿大、俄罗斯、瑞典、菲律宾、韩国、
17	1993	35	9	26	0	0	以色列
18	1994	19	0	16	3	0	意大利、法国、英国、美国、印度、德国
19	1995	43	12	23	8	0	美国、意大利、法国、印度、德国、日本、俄罗斯、奥地利、韩国
20	1996	45	13	25	5	2	美国、日本、印度、意大利、英国、法国、澳大利亚、韩国、德国
21	1997	35	7	24	4	0	意大利、美国、俄罗斯、西班牙、英国、法国、冰岛、日本、匈牙利、韩国
22	1998	33	5	23	4	1	美国、韩国、英国、意大利、俄罗斯、德国、奥地利、印度、法国、加拿大、日本
23	1999	36	6	26	3	1	美国、英国、俄罗斯、韩国、意大利、德国、日本、印度、澳大利亚、丹麦、西班牙

（续表）

序号	年份	合计	长影	上译	八一	北影	原片摄制生产国家
24	2000	42	7	28	7	0	英国、南非、加拿大、美国、法国、德国、韩国、印度
25	2001	33	5	24	4	0	韩国、法国、美国、英国、加拿大、意大利、瑞典、卢森堡、日本、澳大利亚

附录三　影视译制相关标准

电影类

GY/T 213—2006	声音素材交换—Hi8格式的技术规范	规定了Hi8格式数字录音带用于电影和电视多声道立体声节目交换素材的主要参数和技术规范。	适用于电影和电视在制作过程中声音素材的交换。
GB/T 20231—2006	电影　后期制作素材的交换	规定了35 mm和70 mm电影用于国际间和国内交换的后期制作素材的画面和声音的某些参数和技术特性。还规定了一种以包含在后期制作画面素材内的标准测试画面为基础的质量评估方法。	
GB/T 5875—94	35mm和16mm磁片的录音特性	规定了片速为24格/s（45.6cm/s）或25格/s（47.5cm/s）35mm磁片和片速为24格/s（18.3cm/s）或25格/s（19.05cm/s）16mm磁片的录音特性和录音电平的允差范围。	
GB/T 5301—2002	供电视播放用影片安全画面范围的位置和尺寸	规定了供电视播放用35mm和16mm影片的安全画面范围，使在电视机上可获得理想的画面和完整的字幕。	适用于在电视上播放电影片。

电视类

GB/T 7401—1987	彩色电视图像质量主观评价方法		作为对现行的彩色电视图像质量进行主观评价方法的依据，也可作为对其他新电视制式彩色图像质量进行主观评价时评价方法的参考。

（续表）

GB/T 9003 —1988	调音台基本特性测量方法		适用于专业用及其他用途的调音台基本特性的测量。
GB/T 14221 —1993	广播节目试听室技术要求	规定了评价广播节目用试听室的技术要求及放声系统和试听人员的位置。	适用于广播电台、电视台、唱片公司等单位对录音品质的主观评价
GB/T 14919 —1994	数字声音信号源编码技术规范	规定了数字声音信号源编码的基本技术要求。	适用于广播电台、电视台播音室、录音室和类似播音室、录音室的数字声音信号源编码。
GY/T 134— 1998	数字电视图像质量主观评价方法	规定了数字电视图像的主观评价方法。	适用于对数字电视系统的性能进行主观评价。
GY/T 152— 2000	电视中心制作系统运行维护规程	规定了电视中心制作系统（以模拟制作系统为主）运行维护管理的范围、任务和要求，系统和主要设备的技术指标，各类事故的定义、分类和统计方法等内容。	适用于电视中心的制作系统，作为系统的运行维护管理依据。其他电视节目制作单位可参照执行。
GY/T 155— 2000	高清晰度电视节目制作及交换用视频参数值	规定了高清晰度电视节目制作和交换中所涉及的基本视频参数值。	适用于高清晰度电视节目制作及节目交换，并可作为设计、生产、验收、运行和维护高清晰度电视节目制作系统及其设备的技术依据。
GY/T 156— 2000	演播室数字音频参数	规定了广播电视演播室用数字音频参数。	适用于广播电视演播室中的数字音频记录与制作。

（续表）

GY/T 192—2003	数字音频设备的满度电平	规定了广播电视的数字音频系统中，节目制作、播出及传输系统数字设备的满度电平值。	适用于广播电视的数字音频系统，其他数字音频系统可参照执行。
GY/T 228—2007	标准清晰度数字电视主观评价用测试图像	规定了标准清晰度数字电视主观评价用的测试图像。	适用于标准清晰度数字电视系统和设备的图像质量主观评价及客观测试。

参考文献

1. 贾迎春，乔涵英. 努力提高我国译制影片质量与加强管理[J]. 影视技术，2004年第8期.
2. 常慧琴. 谈谈我国电影技术质量的检测[J]. 现代电影技术，2007年第11期.
3. 宗蕴璋主编. 质量管理：第二版[M]. 北京：高等教育出版社，2008年.
4. 王光伟. 质量管理工作细化执行与模板[M]. 北京：人民邮电出版社，2008年.
5. 高福安，宋培义主编. 影视制片管理基础[M]. 北京：中国传媒大学出版社，2006年.
6. 徐京辉. 产品质量分析与评价技术基础[M]. 北京：中国标准出版社，2007年.
7. 傅正义. 影视剪辑编辑艺术[M]. 北京：北京广播学院出版社，2004年.
8. 徐志，房琦，曹金元. 影视巨匠——Premiere Pro 2.0完全教程[M]. 北京：兵器工业出版社，2007年.

9. 韩宪柱. 声音节目后期制作[M]. 北京：中国广播电视出版社，2003年.
10. 卢晓旭，汤南 等. Pro Tools录音与混音必备手册[M]. 北京：清华大学出版社，2008年.
11. [美]迈耳·史雷波曼. 黄扉译. 独立制片人手册——制片创作大全[M]. 北京：清华大学出版社，2004年.
12. 韩骏伟. 国际电影与电视节目贸易[M]. 北京：中国传媒大学出版社，2008年.
13. 付龙，高昇. 影视声音创作与数字制作技术[M]. 北京：中国广播电视出版社，2006年.
14. 王宏参. 声音质量主观评价[M]. 北京：中国广播电视出版社，2003年.
15. 林达悃. 录音声学[M]. 北京：中国广播电视出版社，1995年.
16. 姚国强. 影视录音——声音创作与技术制作[M]. 北京：北京广播学院出版社，2002年.
17. [美]欧文·拉兹洛. 辛未译. 戴侃, 多种文化的星球 [C]. 北京：社会科学文献出版社，2001年.
18. [美]弗雷德里克·杰姆逊. [美国]三好将夫编. 马丁译. 全球的文化[C].南京：南京大学出版社，2002年.
19. [美]斯蒂文·小约翰. 陈德民，叶晓辉，廖文艳译. 传播理论[M]. 北京：中国社会科学出版社，1999年.
20. [美]詹姆斯·罗尔. 董洪川译. 媒介、传播、文化——一个全球性的途径[M].北京：商务印书馆，2005年.
21. [德]马勒茨克. 潘亚玲译. 跨文化交流[M]. 北京：北京大学出版社，2001年.
22. 高一虹. 语言文化差异的认识与超越[M]. 北京：外语教学与研究出版社，2000年.
23. [美]约翰·菲斯克. 祁阿红，张鲲译. 电视文化[M]. 北京：商务印书馆，2005年.

24. 高一虹. 语言文化差异的认识与超越[M]. 北京：外语教学与研究出版社，2000年.
25. 滕守尧. 文化的边缘[M]. 北京：作家出版社，1997年.
26. 唐丽君. 碰撞——中国电影对话世界[C]. 北京：中国广播电视出版社，2007年.
27. 廖祥忠. 数字艺术论[M]. 北京：外语教学与研究出版社，2006年.
28. 周星. 中国电影艺术史[M]. 北京：北京大学出版社，2005年.
29. 张朝丽，徐美恒. 中外电影文化[M]. 天津：天津大学出版社，2003年.
30. [美]约翰·菲斯克. 祁阿红，张鲲译. 电视文化[M]. 北京：商务印书馆，2005年.
31. 黄会林，周星. 影视文学[M]. 北京：高等教育出版社，2002年.
32. 赵玉明. 中国广播电视通史[M]. 北京：北京广播学院出版社，2004年.
33. 萝莉. 文艺作品演播技巧[M]. 北京：中国广播电视出版社，2003年.
34. 梁伯龙，李月. 戏剧表演艺术[M]. 北京：高等教育出版社，2004年.
35. 伍振国. 影视表演语言技巧[M]. 北京：中国广播电视出版社，2006年.
36. 王淑琰，林通. 影视演员表演技巧入门[M]. 北京：中国广播电视出版社，1998年.
37. 韩晓磊. 电影导演艺术教程[M]. 北京：中国电影出版社，2004年.
38. 李亦中. 我国电影评价系统初探[J]. http://www.studa.net/Movie/080723/10160460-2.html（2021年12月3日访问）.

寻声暗问"译者"谁（代后记）

　　一次翻译研讨会上，一位搞影视翻译研究的韩国同行不无感慨地说："在韩国，因为酬金少，做电视节目和电影脚本翻译的大多是些素质很低的译者，翻译的水平一般都不高。"她的这番话让我联想到中国与之相似的现状，我还想到前不久我为一部印度电视连续剧找对白翻译时的尴尬，一位印地语教授对我说，除了酬金低之外，做电影翻译还缺少成就感，有这个时间和精力不如翻译小说，译著完全属于个人作品，学术价值比较高，还可以留下一本有形的书作为永久的纪念。

　　大学里文化修养深厚的外语教授们不屑于影视翻译，而搞译制创作的导演和演员们对他们的翻译也往往很不认可，原因是他们在文字里自我欣赏，只觉得自己的译文漂亮，浑然不知他们的"美文"演员是演不出来的；他们还没有透彻地认识到电影对白译文只是译制片创作的原材料，只是译制创作的"半成

品",而非小说译文那样的最终产品。在纯文字的翻译工作中,译者是翻译作品的终结者,译者不必考虑作品之外的因素来最终决定作品的文字表达。影视翻译则不同,脚本翻译是为对白配音表演服务的,它必须符合影视特定情境的要求、影视特定画面的要求,尤其是演员口头表演的要求等。

影视翻译确实是一项实践性很强的工作,什么样的译文是最贴切的译文,译者最好去录音棚里亲自观察体验一下,看看演员能不能把你的对白译文表演出来。好的译文能给演员留下充分的创作空间,演员尽可以施展他们的演技,使影片人物的语言与行动有机地结合在一起,声画浑然一体,自然而然。掌握了一门外语的人可能有很好的语言和文化修养,译文也可能非常优美,但要成为一位合格的影视翻译,还必须补上影视艺术这一课,还必须经过一番译制实践的历练。

在译制片录音棚里,我们时常听到演员抱怨本子译得不好,有的是意思不清楚,有的是句子不通顺,最多的可能就是词句长短不合适,他们埋怨翻译的水平不够,怪他们偷懒。本子译得不好,翻译当然有责任,但演员们也要宽容一些,多理解翻译的困难和辛苦。译本的质量实际上取决于多种因素,有些是主观的,有些是客观的。如有的时候译制任务来得很急,给翻译的时间非常有限。正常情况下,翻译一部电影对白台本需要大约七八天的时间,但任务急的时候,导演只能给翻译四五天的时间,这样翻译就不得不夜以继日地工作,尽可能按时高质量地完成工作。不管时间多紧,翻译总要熟悉原片,查阅相关资料,理解影片的故事情节,明确电影的主题和风格,确定专用词语的译法,然后再逐字逐句地翻译。与一般的翻译工作不同,译制片翻译要看着画面翻译对白,反复尝试核对词句的长短。大段的独白尤其耗费时间,翻译既要充分传达原文的意思,又要考虑演员的表情和动作,最后按照原文语言的停顿和节奏编写出译文的对白来,译文的句子结构、停顿、语气都要自然而然,几百个字的译文恐怕要耗费大半天的时间。如果没有充足的时间来完成相应的工作,译文的质量

有可能大打折扣。

无论是外语还是我们自己的中文都是很难掌握的语言。中国学生从小学到大学一直在学习语文和外语，但真正学成，完全能够驾驭自己的母语和外语从事创作和翻译的人为数不多。电影作品千姿百态，历史、哲学、艺术、科学、军事、宗教、伦理都可能成为电影的主题，除了过硬的语言功底之外，翻译要有足够的文化艺术修养来理解和传达这些电影的思想主题，所以一名优秀的影视翻译的本领绝非一日之功，他所从事的翻译工作绝对是含金量很高的脑力劳动和体力劳动，应当得到大家的理解和尊重。大部分进口电影和电视剧在国内的收入都相当可观，而翻译只拿到几千甚至几百元的酬金，确实不成比例。

绝对地说目前影视翻译的水平不高也未免有些偏颇，实际情况是好的好差的差，良莠不齐。一般正规的制作单位在要求上和管理上都比较严格，翻译制作的水平相对高一些，而不太正规的制作单位，尤其是一些加工盗版光盘的小公司，翻译的质量就很差。盘点近些年我国译制的外国大片还有中央电视台等主流媒体播出的译制片，不乏优秀的上乘之作，如上海电影译制厂译制的美国电影《哈利·波特》、八一电影制片厂译制的美国电影《指环王》、中央电视台等多家电视台播出的韩国电视连续剧《澡堂老板家的男人们》等。

有些国家的影视业是制播分离的，即放映播出单位本身不制作影片，所有影片都要到市场上购买，而制作单位则只完成制作，产品要到市场上进行销售。中国影视业正在进行市场化改革，目前还没有实行制播分离，译制片的引进、制作和播出基本上都是由一个大的封闭系统独立完成的。具体地说，中国译制片制作的单位由三部分构成，即电影系统、电视系统、民营影视公司。电影系统主要为全国的电影院线、中央电视台的电影频道和数字频道提供译制片，以故事片为主。制作单位主要有上海电影译制厂、长春电影集团译制分厂、华夏电影发行公司、中央电视台电影频道节目中心等。电视系统当然就是为各电视台提供译制片的，以电视剧

为主，同时也引进译制在电视上播出的电影。比较大的电视译制片引进和制作的单位有中国国际电视总公司、中央电视台国际部，一些地方电视台也引进译制电视译制片。第三类译制单位就是非官方的影视制作公司，它们引进译制电影、电视剧、科教片和纪录片等，产品供各电视台选购播出，同时也在书店以光盘的形式面向大众发行，如大陆桥文化传播公司。

目前只有上海电影译制厂、北京四达时代通讯网络技术有限公司等少数单位有专职的译制人员队伍，多数译制单位都采用临时聘用的方式，即在有译制任务的时候临时聘用翻译、导演、演员等译制工作人员，这样就减少了译制单位的管理和经济压力，也让艺员拥有了各自安排工作的自由和灵活机动的工作时间。事实上，译制单位聘用的人员既是分散的又是相对固定的，单位和个人大多都形成了长期的合作关系。各译制单位聘请的剧本翻译来自社会各界，有自由文化人、民营公司或者国有企事业单位里任职的翻译，还有高等院校外语院系里的教师和学生等。有些译制片翻译并不是外语专业出身，因为爱好电影，又有很好的中文和外文功底，翻译的质量也很高。现有的译制片翻译绝大多数都没有受过专门的训练，他们的技能主要是在实践中摸索积累所得。

在引进的电影和电视节目中，英语电影和电视节目所占比例最大，因为现在进口的电影和电视节目主要来自英语国家，也有一些片子虽然来自非英语国家，但提供给翻译的剧本是英文的，仍然需要英语翻译来完成翻译工作。韩国电影和电视剧曾在中国刮起了"韩流"，《我的野蛮女友》《我叫金三顺》等影视剧颇受中国观众的欢迎，翻译量也随之加大。也有一些来自德国、法国、意大利、印度等国家的原文电影和电视节目，但为数很少，合起来也没有英语的多。我曾就这个问题请教过华夏电影发行公司的业务人员，为什么不多引进一些非英语国家的电影来丰富我们的电影和电视节目呢？他的回答是：不上座！德、法、意等国家的电影比较讲究思想内涵的挖掘和表现形式上的探索，懂电影的文化人比较喜欢，但观众

面很窄，而美国好莱坞大片一类的电影很注重声画效果，非常迎合现在青少年的口味，观众数量自然很大。现在中国电影也要计算票房收入，电视也要讲收视率，这在很大程度上决定了电影电视剧引进的导向。

某种语言的电影引进得越少，翻译实践的机会也就越少，势必造成该语种翻译力量的匮乏。为了解决翻译经验不足的问题，译制导演一般要安排两个人分阶段完成对白台本的翻译，即先由这个语种的翻译将对白的意思翻译出来，他不必考虑配音表演的问题，只要意思准确就可以了。接下来由一位熟悉对白表演的人"装词"，即根据电影的具体情节，尤其是人物的动作和口型的需要重新调整译文，使其适合于配音演员的表演。这样做无疑增加了翻译的时间和工作量，降低了工作效率。这样做还有一个致命的缺点：如果"装词员"不懂原文，有可能在调整对白时将译文的意思改错，造成误译。影视屏幕需要更多的优秀译制片，希望有越来越多的翻译进入影视译制领域，不断探索影视翻译艺术，让屏幕上的外国人说地道优美的中国话。

<div style="text-align:right;">

顾铁军

2021年10月，北京

</div>